BTS
ICONS OF K-POP
防彈少年團成長記錄

亞德里安貝斯利
ADRIAN BESLEY

U0080413

三悅文化

TITLE

BTS 防彈少年團成長記錄

STAFF

出版	三悅文化圖書事業股份有限公司
作者	亞德里安貝斯利 Adrian Besley
譯者	透明翻譯有限公司
編輯	三悅編輯部
製版	明宏彩色照相製版股份有限公司
印刷	桂林彩色印刷股份有限公司
法律顧問	經兆國際法律事務所　黃沛聲律師
戶名	瑞昇文化事業股份有限公司
劃撥帳號	19598343
地址	新北市中和區景平路464巷2弄1-4號
電話	(02)2945-3191
傳真	(02)2945-3190
網址	www.rising-books.com.tw
Mail	deepblue@rising-books.com.tw
本版日期	2019年4月
定價	399元

國家圖書館出版品預行編目資料

BTS防彈少年團成長記錄 / 亞德里安貝
斯利(Adrian Besley) ; 透明翻譯有限公司
譯. -- 初版. -- 新北市：三悅文化圖書,
2019.03
240面 ; 15.3 X 23.4 公分
譯自：BTS icon of K-POP
ISBN 978-986-96730-6-8(平裝)
1.歌星 2.流行音樂 3.韓國
913.6032　　　　　　　108002246

BTS
ICONS OF K-POP

CONTENTS

防彈的世界

當防彈少年團在2018年5月登上美國告示牌專輯榜（US Billboard album charts）的冠軍時，很多人都想知道這支樂團是誰和他們來自哪裡。表面上看起來，答案非常簡單：防彈少年團是七位來自南韓非常有才華的男孩，他們創作出在全世界都受到歡迎的音樂。但那些關注K-pop的人——特別是ARMY們（這是防彈少年團忠實粉絲的正式稱呼）——知道這一切成就都得來不易。

防彈少年團是眾多K-pop團體之一，但他們之所以引人注目，是因為他們有別於韓國娛樂文化史上的任何其他團體。防彈少年團的獨特之處，在於他們在沒有大型音樂公司的支援下獲得成功，樂團成員負責所有歌曲的創作與製作，最值得注意的是，他們並不害怕談論自己的抱負與焦慮，並成為他們這個世代的代言人。

本書記錄了防彈少年團的崛起過程，從七位懷抱著七個夢想的男孩，到實現了全球成功共同願景的超級明星青年樂團，《防彈少年團成長記錄》將細細闡述他們如何使用多數人或許無法理解的語言進行演唱和饒舌的情況下，達成如此卓越的成就。這些歌曲不僅琅琅上口且情感動人，是一種讓人難以抗拒的結合，舞蹈動作更是令

人敬畏。

　本書還將介紹防彈少年團音樂的背景，詳細說明現場欣賞防彈少年團表演的感受以及防彈少年團在崛起過程中所認識的大人物。然後，當然還會介紹他們的髮型和服裝。歡迎來到防彈的世界！

　這本書也將介紹防彈少年團不可思議的忠實粉絲們。即使不是第一名，ARMY們也絕對是全世界消息最靈通、最專注也最統一的粉絲群之一。他們不僅大聲疾呼他們對防彈少年團的熱愛，而且還翻譯歌詞及採訪內容，這些行動幫助防彈少年團贏得獎項，並建立起一個反映防彈少年團理想的網路社群。ARMY們的故事是防彈少年團故事的一部分，如果少了其中之一，兩者都會截然不同。

　防彈少年團也以在網路上的高能見度聞名，其中的一個亮點就是他們的「防彈炸彈」（BANGTAN BOMBS）。這些短片充滿了自己人才懂的笑話，或者提供了對防彈少年團生活和出道後心路歷程的精彩見解，其中一些短片也記錄在本書中。本書最後還附上詞彙表，解釋一些有用的韓語詞彙和K-pop術語。

　這個樂團的成功之旅並不容易，每個成員都必須付出無比的努力。作為來自普通背景的青少年練習生，他們必須排練到演唱和舞步都達到完美的境界。那樣的決心和專注到今天仍顯而易見，本書也同時描述了他們各自的性格、友誼、自我懷疑的時刻和終於功成名就時的歡欣鼓舞。防彈少年團在全球擁有數百萬粉絲，並實現了很多目標。他們已經大獲成功，誰知道他們還會有多大的成就，但無論未來如何，他們如何成為不只是K-pop而是全世界偶像的故事，絕對是一個引人入勝的故事。希望你能享受這個故事。

<div style="text-align: right">

亞德里安貝斯利
Adrian Besley

</div>

ONE

起點

曾經見過像防彈少年團這樣的男子音樂團體嗎？那些精心設計的舞步，Rapper和歌手在同一個樂團裡？在第一次演出前，合宿的男孩們一起接受訓練多年？他們出現在長期播放的音樂節目裡，或在電視上接受奇怪有趣的挑戰？若你在過去十年內曾經注意過K-pop，那麼或許你曾見過這樣的音樂團體——即使沒有團體能完全做到像防彈少年團一樣的事。

若要講防彈少年團的故事，就不能不提到K-pop的文化與傳統。雖然防彈少年團現在已經成為國際當紅偶像，但他們曾經只是一群喜歡做音樂的男孩，錄製他們的第一首歌並在韓國電視上表演就像是達成了終極的成就。他們與K-pop一起成長，了解偶像生活的特殊期望、艱苦和考驗。他們嘗試追求這個夢，在困難重重的情況下成功，並拓展了K-pop的領域，這只是這個樂團驚人本質的其中一面而已。

我們稱為K-pop的K-pop開始於1992年，可以追溯到徐太志和孩子們（Seo Taiji and Boys）在電視選秀節目中的演出，他們表

徐太志和孩子們
將激勵
眾多新團體，
他們渴望賦予
美國搖滾樂、
流行樂、
節奏藍調、
特別是九十年代
嘻哈音樂一種獨特
的韓國韻味。

演了單曲〈Nan Arayo〉（我知道）。他們在這個選秀節目中最後登場，但他們的單曲——一首融合美國與K-pop的創新樂曲很快地登上音樂排行榜冠軍，並蟬聯長達十七週。徐太志和孩子們（多年後邀請防彈少年團在團員的重聚中現身）將激勵眾多受到美國搖滾樂、流行樂、節奏藍調、特別是九十年代嘻哈音樂影響，並渴望創作韓國音樂的新團體。

儘管深受美國影響，但K-pop將建立起自己鮮明的特色。韓國社會的保守道德準則佔據主導地位，確保指涉性、毒品和酒精的歌曲無法在電台與電視中播放，而且幾乎未曾有過在音樂中質疑社會或提出政治問題的傳統。大家都期待藝人應隨時都該保持迷人和無邪。

然後是數百萬人觀看的韓國電視，對K-pop演出的成功至關重要。隨著「人氣歌謠」、「Show! 音樂中心」、「音樂銀行」、「音樂倒數」、「冠軍秀」和「韓秀榜」陸續推出，音樂節目激增，確保一週的大部分時間裡電視上都有流行音樂節目。這些節目通常是現場表演而非播放音樂錄影帶，Live演出是K-pop最有價值的一面。完美的編舞、台風、令人驚豔的服裝和姣好的外貌都是缺一不可。

這些節目會以表演者的出道（Debut首次演出）或回歸歌曲（Come back新歌）為號召，每個節目會根據歌曲在排行榜的表現、下載率和觀眾投票的各種排列組合，每週頒出獎盃。這些獎盃的競爭非常激烈，最終極的成就是橫掃所有節目獲得勝利，防彈少

註：人氣歌謠Inkigayo／Show!音樂中心Music Core／音樂銀行Music Bank
音樂倒數M Countdown／冠軍秀Show Champion／韓秀榜The Show Choice

年團的〈DNA〉就是有史以來僅有的四首歌之一。

　　觀眾也期待K-pop藝人，無論是團體或個人，可以和喜劇演員、演員和其他名人一樣，參加韓國超受歡迎的綜藝節目。

　　這些節目有時包含訪問和表演，但更多時候專注於能夠突顯藝人特色、技巧和幽默的有趣挑戰。防彈少年團在「認識的哥哥」（Knowing Bros）和「一週的偶像」（Weekly Idol）裡的演出，給人留下了很棒的早期印象，進而有了自己的綜藝節目「新人王」（Rookie King）、「奔跑吧，防彈！」（Run BTS!）和「防彈歌謠」（BTS Gayo）。甚至還有定期播出的「偶像明星運動會」（Idol Athletics Championships），這是一種迷你奧運會，K-pop藝人會在各種體育項目中相互競爭，防彈少年團特別擅長四百公尺接力賽。

　　建立起自己的地位後，K-pop藝人們皆熱切期待跨越新年期間的頒獎季。有許多的頒獎典禮，但最負盛名的是「金唱片獎」（Golden Disc Awards）、「甜瓜音樂獎」（MMAs）、「Mnet亞洲音樂大獎」（MAMAs）和「首爾歌謠大賞」（Seoul Music Awards）。這些頒獎典禮為一些成績優異的音樂作品提供了本賞或獎項，但每位藝人最終都渴望贏得大賞，這是給予年度最佳藝人的最高榮譽，並且根據不同頒獎典禮，有時也會頒發給年度最佳歌曲和最佳專輯。在這樣的曝光下，K-pop藝人被期待是歌手兼舞者，看起來光鮮亮麗並展現自己的個性。這並非自然發生的。還記得首開先鋒的徐太志和孩子們嗎？當他們在1996年解散時，團員之一的梁鉉錫成立了YG娛樂，以創立、製作和經營K-pop團體為主。

　　大約在差不多時間，懷抱著相同目標的SM娛樂和JYP娛樂也相

這些成功的
年輕藝人，
通常在青少年的
早期或甚至
更年輕時，
便以練習生的身分
簽約，和其他
有希望的人一起
住進宿舍裡。
他們一起面對
一個包括舞蹈、
唱歌和運動的
嚴苛訓練營。

繼成立。這三家公司後來成為韓國的三大經紀公司（Big Three），主宰K-pop，並設計出一種傳送帶程序，生產被稱為偶像的成功藝人和團體。

這個程序始於經紀公司舉辦競爭激烈的試鏡和淘汰的選秀活動，以尋找具有潛力的偶像。這些成功的年輕藝人，通常在青少年的早期或甚至更年輕時，便以練習生（Trainee）的身分簽約，和其他有希望的人一起住進宿舍裡。

他們一起面對一個包括舞蹈、唱歌、運動、飲食控制和英語與日語課程的嚴苛訓練營，還要學會如何在電視上表演和在公共場合的行為舉止。最重要的是，他們仍需要完成學業！

經紀公司會將練習生分組或挑選他們作為獨立藝人，有時會交換不同組別的練習生或終止他們的合同，如果他們成績沒有達到標準或符合特定要求。與西方的音樂團體相比，K-pop團體的成員通常較多，因為他們試圖為粉絲提供包羅萬象的技藝。團體裡有專業的饒舌歌手、歌手、舞者甚至「視覺效果」——因外貌和台風而入選的成員。經紀公司提供名稱、形象、編舞和歌曲，通常很少有來自團體成員的心血。

幾乎每個K-pop團體都有一個共同點，那就是隊長通常是最年長的，儘管防彈少年團的RM並非如此。當樂團成員出現在公共場合或領取獎項時，隊長充當發言人，也是中間人，接受經紀公司的指

示並將指示傳遞給其他成員。團體裡會有個「忙內」（Maknae），這個稱呼是給團體裡最年輕的成員，在防彈少年團裡，「忙內」是Jung Kook。忙內就像家族裡的寶貝，可愛又漂亮，通常超級有才華又美麗，他們是每個團體的驕傲。

首次的演出通常是在每週一次的音樂節目裡，被稱為「出道舞台」。對新的音樂團體來說，這是非常重要的時刻。經紀公司花好幾個月的時間做好準備，發布成員的預告照片、設立社群媒體帳號、發布表演預告，甚至成立粉絲俱樂部。K-pop粉絲的熱情是支撐成功演出的基本要素。藉由社群媒體和粉絲見面會與粉絲互動，可以迅速獲得最專注和忠誠的支持。這些粉絲經常由音樂團體給予官方名稱，擁有自己的論壇，並在演唱會上營造出令人難以置信的氛圍。像女子偶像團體Twice命名她們的粉絲俱樂部Once，男子偶像團體BIGBANG的粉絲稱為VIP，而防彈少年團則有ARMY。

K-pop粉絲設計出巧妙的方式與他們的偶像互動。無法滿足於單純地尖叫和熱烈的鼓掌（雖然這些都會發生），他們拿著樂團代表色的手燈，做出協調的波浪；製作巨大的支持橫幅；在出場和中場休息時呼喊粉絲應援口號或作為對合唱的回應。

若一個新音樂團體的出道演出能順利成功，並建立起粉絲群，他們就有機會再「回歸」。這個用詞並不意味著樂團會有一段時間處於休眠狀態，或甚至必須休息一下；這只是用於推出新單曲或專輯時的術語，以及在每週節目中的宣傳。再次提前作預告，回歸通常有一種新的「概念」：在形象或音樂上有微妙甚至重大的改變。

一旦建立起來，K-pop表演就完全可以領導潮流，這就是我們所謂的「韓流」（Hallyu）。在過去十年間，韓國文化在全球的地位日益突顯，從電視劇到化妝品，尤其是流行音樂，南韓出口在日本

和美國都已變得時髦和流行。Psy的暢銷金曲「江南Style」就是一個明顯的例子，但BIGBANG、EXO和其他藝人也登上了美國告示牌排行榜。

想做到這一點，需要來自娛樂公司的大量投資、影響力和專業知識。三大娛樂公司成功孕育成功，已經主導甚至控制著K-pop產業。一些音樂團體已證明可以在這個產業中佔有一席之地，但想晉身為國際偶像？那實在是太過奢望。這需要一個有豐富經驗、一點運氣並願意違反K-pop規則和傳統的人。這時，房時赫出現了。

房時赫是JYP娛樂的成功作曲家兼製作人。他與g.o.d和Wonder Girls等團體的合作讓他享有暢銷金曲製造者的聲譽，也因此得到了他的綽號「Hitman」（殺手）。2005年，房時赫離開JYP娛樂，創立了自己的經紀公司Big Hit娛樂。他在男女混合樂團8Eight和男子偶像團體2AM上獲得一些成功，接著在2010年時，他想到一個培育饒舌表演團體的計劃。這個計劃就是後來成長為K-pop巨人——防彈少年團的種子。

> 隨著饒舌表演的想法在房時赫的心裡紮根，他把RM和其他地下饒舌歌手組成一個初期團體。

在往後即將被命名為Rap Monster（縮寫為RM）的金南俊，於2010年加入Big Hit娛樂，成為個人演出的饒舌歌手（Solo rapper）。他一直在非主流的音樂場合演出，這是一個比韓國偶像流行音樂更叛逆的舞台，藝人可以獨力演出，但面對相對較少的觀眾表演。隨著饒舌表演的想法在房時赫的心裡紮根，他把RM和其他地下饒舌歌手組成一個初期團體，團員包括Kidoh（最後加入偶像團體Topp Dogg）、Iron和

Supreme Boi，這個團體隨著後來閔玧其（SUGA）的加入進一步擴大。

大約在2011年年底，房時赫改變了這個樂團的方向，他結合歌手和饒舌歌手，追求較少饒舌樂但更主流的音樂表現。前一年加入公司的舞蹈天才鄭號錫（J-hope）是一位有潛力的歌手（他後來才變成饒舌歌手）。因為不滿意樂團的新走向，一些饒舌歌手離開了。Supreme Boi留在Big Hit娛樂，成為歌曲創作者與製作人。他將成為「防彈少年團」不可分割的一部分，在很多方面被視為第八位防彈少年。Pdogg是Big Hit娛樂的一名製作人（至今仍是「防彈少年團」製作團隊的重要成員），他被委託負責組合這個男子音樂團體。他在Big Hit娛樂有大約30名的練習生，他會觀察、記錄和評估這些練習生，再把他們分成小組並分配任務給他們。

到了2012年年初，田柾國（Jung Kook）、金泰亨（V）和金碩珍（Jin）已經通過試鏡並加入Big Hit娛樂。但是陣容仍未確定。其他練習生包括鄭因成和朴承俊，兩位現在都加入了男子偶像團體KNK，還有「少年共和國」的秀雄。對所有人來說，歷經艱苦的練習生過程與思鄉之情，未來卻仍然不確定：他們可能不會被選中，即使被選中，他們可能在出道之前還要等待很長一段時間。

在2012年初夏，防彈少年團的最後一名成員朴智旻（Jimin）加入，與Big Hit娛樂簽約。防彈少年團終於成形，其中四位組成了K-pop粉絲所謂的「Rap line」（饒舌陣線）（Kidoh將在今年稍晚時離團）和另四位組成「Vocal line」（歌唱陣線）。這個提議出來的偶像團體甚至有個名字。「Big Kids」（大孩子）和「Young Nation」（年輕國家）都是曾經考慮過的名字，但防彈少年團（Bangtan Sonyeondan）最受喜愛，至少意見最受重視的

房時赫現在
已經聚集並挑選好
他的團體，
他有一個聰明、
表達能力又強
的隊長、
一個贏過全國舞蹈
比賽冠軍的
主要舞者、
和原本可以和
三大經紀公司
簽約的忙內。

Big Hit娛樂高層最喜歡這個名字。

　　房時赫現在已經聚集並挑選好他的團體。他有Rap Monster當隊長，第一位加入Big Hit娛樂的成員，聰明、表達能力強，並且能說一口流利的英語；主要舞者J-hope，曾是全國舞蹈比賽的冠軍；有原本可以和三大經紀公司簽約的田柾國當忙內；其他人已經表明他們準備投入必要的時間努力並展現出前途無量。最重要的是，他們是一群完全迷人的男孩，似乎能帶出彼此最好的一面。

　　房時赫對他的新團體有一個願景。他要給他們一個名字，表明這些男孩將對抗他們這世代所經歷的偏見和艱辛。他們將為青少年和二十世代的年輕人發聲。為了實現這一點，他鬆開了K-pop的一些枷鎖。他從團體裡的饒舌陣線開始，給他們寫歌詞的機會。他鼓勵成員們自由地談論影響年輕人的議題，並確保他們藉由現有的社交媒體管道盡可能地與粉絲親近。

　　防彈少年團的任務（許多人很快開始稱他們為BTS）似乎是巨大的。他們的公司只以很少的資金來支持他們，並打破了SM娛樂的EXO和少女時代或YG娛樂的BIGBANG和G-Dragon至高無上的地位。他們的歌曲是以已在韓國失去人氣的90年代美國饒舌風格為基礎，而他們歌曲的叛逆態度已經引起了人們的注意。在他們尚未出發之前，前面就有一座高山等待他們越過。隨著2013年的來臨，他們準備邁出登頂的第一步。

TWO

我們是防彈！

還記得2013年6月13日自己身在何處嗎？那天是星期四，你或許正窩在床上做夢，但當你睡覺的時候，在世界的另一邊，南韓首爾，有七個人正要登上電視音樂節目的舞台。防彈少年團誕生了。

有一天，6月13日會成為一個全球性的節日，但讓我們倒帶一下。在韓國，關於一個新團體的神秘預告，已經出現了好一陣子。憑藉在K-pop產業的豐富經驗，Big Hit娛樂的執行長房時赫知道如何為新團體出道建立起期待感。早在2012年，Big Hit娛樂就設立了一個部落格，宣布即將出道的防彈少年團，介紹成員並向早期粉絲展示他們的照片。消息早就傳出去了：Big Hit娛樂正在打造一個偶像團體。

2012年12月17日，與防彈少年團有關的第一部分內容發布時，設立了一個YouTube帳號：這是原始成員Rap Monster（RM）演唱肯伊威斯特的〈Power〉（力量）的影片。很快地又上傳了另一首RM的饒舌作品，

> 消息早就傳出去了：Big Hit娛樂正在打造一個偶像團體。

「讓我們介紹防彈房間」（Let's Introduce BANGTAN ROOM）。這兩支影片現在仍在YouTube頻道上，觀賞後者可以看到很酷的Jin客串畫面。

隨後出現了一個聖誕禮物，Big Hit娛樂的高層房時赫以他的綽號「Hitman」介紹了「典型的練習生聖誕節」。這半首歌附帶自我編輯的影片，是房時赫下一次Big Hit娛樂試鏡的預告片。再一次由RM主唱，但這一回，在前次試鏡被招募的Jin和SUGA都露面了。

當你觀看這支影片時，顯然的，這些男孩和一般偶像並不同。這是一群不怕回應唱片公司的人；一群會確實揭露訓練中的偶像究竟過著什麼樣生活的人。雖然Jin甜蜜地翻唱著wham!（渾合唱團）的經典名曲〈Last Christmas〉（去年聖誕），Rap line卻抱怨著寂寞聖誕節裡無止盡的練習，甚至詢問當他們被禁止交女朋友時，又怎麼寫得出情歌。

在YouTube帳號設立的同一天，BTS也進入了推特的世界，並承諾一路到他們出道為止將會充滿樂趣。誰會想得到在短短幾年內他們就會主宰推特！即將進入2013年，而防彈少年團已經出現了——如果你是有在留意K-pop的粉絲。

2013年1月，一首新歌上傳至YouTube。一部簡單又巧妙拍攝的短片，採用黑色背景和超近特寫鏡頭表現出RM、SUGA和Jin的饒舌演唱。〈School of Tears〉（眼淚學校）使用了肯卓克拉瑪的〈Swimming Pools〉（游泳池）的節拍與節奏，但這三人演唱了自己非常個人化的歌詞。他們談到了學校生活的黑暗面：霸凌，以及那些不願意保護被霸凌者的恐懼，以防止同樣的事情發生在自己身上。RM展示了他在新年時綁上的新辮子（他在一月底將辮子拆

掉），2016年9月，當其他人藉由播放這首歌做為他生日慶祝活動的一部分給他驚喜時，他想起了這支影片。

在2013年的最初幾個月裡，防彈少年團的成員們經常坐在錄音室裡記錄他們日常發生的事。在這些影像日誌（vlogs）裡，成員通常獨自出現在畫面上，當然我們後來了解，其他成員有時並未被鏡頭拍到，卻在做鬼臉並戲弄他們。坦白而爽朗，有趣又敏感，防彈少年團表明他們已準備好與他們的粉絲談論任何事情——包括他們的不安全感和焦慮。

> 他們已準備好與他們的粉絲談論任何事情——包括他們的不安全感和焦慮。

在他的一支影片中，RM告訴我們他很不高興被告知，Big Hit娛樂不相信他能成功成為一個非常棒的單人饒舌歌手。1月8日，他抱怨說他無法想出饒舌歌詞，他已經筋疲力盡、心冷、想要回家且失去了靈感，但他知道公司希望他想出一些東西。Jin在他的影像日誌裡，說明了離家並且必須照顧自己的感受，而且我們能夠看到他對烹飪產生興趣的第一個跡象。然後可愛害羞的Jimin出現，錄下他的第一支影像日誌，當別人錄製影像日誌時，老是嘲弄人家的Jimin，卻想不到有什麼可說的。

二月初，Jung Kook錄製了他的第一支影像日誌。那天是他的中學畢業日，他說他知道自己應該覺得開心，但身為忙內（他是團體中最年輕的一位，僅十五歲。），他表達了自己濃濃的思鄉之情，那是令人心碎的一篇日誌。J-hope較為樂觀，他說明自己的出道前目標是要讓自己的饒舌更酷、舞蹈更專業。但整個早期的影像日誌，通常是在漫長的一天工作後，於深夜或凌晨時分錄製，男孩們

非常疲倦、相當害羞，而且他們發現自己處於不知所措的狀態中。

因此歡樂的〈Graduation Song〉（畢業歌）影片發布非常受到歡迎。Jung Kook、Jimin和J-hope站上第一線，成為眾人矚目的焦點。天啊，他們果然光芒四射，無論有沒有穿學校制服！他們輕快的饒舌歌曲翻唱了史奴比狗狗、威茲哈利法和火星人布魯諾合作的〈Young, Wild & Free〉（年輕、狂野和自由）。由J-hope和製作人Supreme Boi另外編寫風趣樂觀的歌詞，慶祝學業的結束和成人生活的自由。儘管如此，他們還是惦記著出道這件事，在一句歌詞裡，J-hope甚至問老闆，出道是否真的如此困難。這首歌還有這些影像日誌引起了人們的興趣，在他們首次公開露面之前已經吸引粉絲追隨是極其重要的。

農曆新年在韓國是非常重要的。2013年的農曆新年是2月10日，就像美國的感恩節，傳統上應該與家人共度，對七個拼命工作把自己累垮的大男孩來說，這個時間點再好也不過。他們回家去見了家人，連著幾天睡好吃好，精神飽滿地回來工作。他們的出道演出終於在望，在他們的影像日誌中看得到他們的心情：他們很興奮，所有人都重新致力於防彈少年團的事業。努力工作是口號：我們會更加努力，創造一個更好的防彈少年團！

整個4月和5月，出現的是精疲力竭的防彈少年團，討論他們出道演出的最終編舞練習，為他們的單曲專輯錄製曲目並拍攝音樂錄影帶。時間越來越近！在5月14日的影像日誌裡，RM把拍攝他有史以來第一支音樂錄影帶的日子，標記為他們漫長練習生生涯的終結。接著幾天後，他們第一次出現在一支團體影像日誌裡，討論他們的音樂錄影帶拍攝並唸出來自粉絲的支持訊息，並補充說，雖然出道演出仍然還有一個月之久，這將是他們出道前的最後一次影像

日誌。

OK，他們全都一起出現，但細心的ARMY會發現有一個關鍵成員失踪。泰亨，也就是V，因為缺席所有的影像日誌和影片而受到注目。V已經成為防彈少年團的一份子超過兩年，與其他人一起訓練、唱歌和跳舞，但他從未被宣布為成員之一，他無法發布影像日誌，而且其他人也不能提到他。可憐的V！他是秘密武器，在Big Hit娛樂的巧妙安排下，他的存在被當成秘密，以達到最大的效果。

出道演出對K-pop團體來說，是不成功便成仁的時刻，而且壓力正在增加中。對某些成員來說，這是三年不懈努力下，所達成的令人滿意的結果；對其他成員來說，這簡直是令人難以置信的不安，但是隨著大日子的即將到來，是團隊的精神和團結的決心讓他們堅持到底。

2013年5月21日，官網上公布了一個出道倒數計時時鐘，並發布了出道的預告片。這個預告長達四十五秒，將成員名字與一系列犀利的口號拼湊在一起的黑白剪輯，最後變成一支射擊的左輪手槍。然後在6月2日，Big Hit娛樂官網和臉書上的防彈少年團頁面出現了預告照片，我們終於看到泰亨的第一批照片，蓬亂的金髮看起來很適合鬱鬱寡歡的氣質。Big Hit娛樂的計劃似乎奏效，此時距離出道日剩下不到兩週時間，但到出道日時，V已經擁有五個個人粉絲俱樂部！

在首頁的底部，倒數計時時鐘旁邊，是一個簡單的戲弄問句：誰是下一個？第二天，答案以Jin、Jimin和Jung Kook的身影揭曉，這真的讓K-pop藝人討論不休。最後，一天之後，饒舌陣線登場。透過之前的歌曲、影片和影像日誌，粉絲已經相當熟悉RM、

訓練到此
暫告一個段落。
預告已經發布，
倒數計時結束，
是時候了。
防彈少年團
將迎接這個世界，
這個世界該認識
防彈少年團了。

J-hope和SUGA，而且他們看起來相當帥！

所有的照片都顯示成員們穿著嘻哈和壞男孩的標準配備：整身皮革和logo標誌，滑板和運動品牌服裝。J-hope戴著有飾釘的面具；RM戴著太陽眼鏡、勳章和美元符號手杖；SUGA揮舞著滑板；Jung Kook戴著曲棍球面具和金色手骨首飾；Jimin穿著他的籃球服裝很可愛；反戴的棒球帽和寬鬆短褲，讓Jin看起來就像是百分百的嘻哈男孩；而穿著黑色皮革擺姿勢的V，就像是學校裡最酷的孩子。這是我們將會再看到的造型。

訓練到此暫告一個段落。預告已經發布，倒數計時結束，是時候了。防彈少年團將迎接這個世界，這個世界該認識防彈少年團了。他們的出道亮相將於6月12日在江南區清潭洞的易齊（Ilchi）藝術廳舉行。但是第二天才重要，防彈少年團將第一次在電視節目「音樂倒數」和「音樂銀行」的舞台登場。

你仍然可以在YouTube上觀看防彈少年團出道日的影片，看看七個令人難以置信的年輕防彈少年即將在現場首映亮相中面對大眾。他們會緊張是可理解的，藉由最後一次排練他們的日常練習來隱藏他們的焦慮，互相戲弄或者只是靜靜地坐著，每一件事都顯示出這些男孩有多麼專注。就像V說的，我們只有一次機會！

當然，一旦他們登上舞台，將自己投入〈No More Dream〉（不再有夢）的表演中，他們表現得非常精確流暢。之後，因為麥克風裝備而導致褲子滑落，永遠的完美主義者Jin流下了眼淚，

但他的團員安慰了他。他沒有時間沉緬於這件事，因為他們很快就要再回到舞台上表演另一首宣傳歌曲，〈We Are Bulletproof Pt. 2〉（我們是防彈，第二部）。

在YouTube片段中，從他們的臉上你可以了解，當他們完成當天的表演時，他們已經全力以赴，他們知道自己表現得很完美。他們的活力、饒舌風格和舞蹈動作，特別是Jung Kook的帽子把戲和Jimin展露的腹肌，吸引了人們的注意。就像大多數的出道團體，防彈少年團已經設立了一個被稱為「BTS fan café」（粉絲咖啡館）的論壇，此時已經擁有五萬五千名會員。

BANGTAN BOMB

節目主持人〔第一個防彈炸彈〕

2013年6月19日，防彈電視在YouTube上發布了一個30秒的影片。內容是Jung Kook在拍攝Jimin，在角落裡有一個小小的標誌：卡通版BTS bomb。這是許多炸彈裡的第一個。這些短片是簡短的幕後花絮、挑戰或只是男孩表現得很可愛或閒混。影片長度從20秒到兩分鐘，讓粉絲對舞台下的防彈少年團有迷人深刻的理解。

三年來，他們一直夢想著登上舞台的那一刻，所以難怪他們會如此緊張。他們說，當自己結束表演並聽到歡呼聲時，他們已經快要哭了，V甚至承認他真的哭了。他們感到自豪，但承認自己有犯錯，而且RM注意到與練習時相比，自己站在舞台上的腿感覺有多沉重，但他們也知道自己在短暫的出道期間已經學到了許多東西。

在此同時，他們的第一支音樂錄影帶〈No More Dream〉已經在出道的前一天發布。嘻哈偶像的主題和態度與他們的預告片和出道表演吻合，這個場景是一場動亂和反叛，樂團成員穿著以黑白色調為主的服裝駕駛並撞毀校車，極限單車的車手在街上遨遊，而一間重新設計的教室裡有一個滑板坡道和用防彈少年團塗鴉覆蓋的牆壁。

編舞非常嘻哈，有很多低蹲、推臀和閃電般的快速手指動作，並且藉由犀利的編輯，它保留了現場表演的所有能量。那些看過出道表演的人會認出當Jimin踩過其他人的背時，是Jung Kook抓起Jimin；當然，當Jimin露出腹肌時讓現場觀眾陷入瘋狂。

這首歌收錄在防彈少年團的第一張CD《2 Cool 4 Skool》裡，這張CD在他們的出道日2013年6月12推出，並採用時尚的黑金包裝。

> 防彈少年團與社會息息相關，並表明他們與同世代的青年共享抱負和焦慮。

隨附的照片集中，有一些類似於預告中揭露的浮誇影像、韓文歌詞、一張明信片和一張廣告傳單宣傳Big Hit娛樂的下一次試鏡。探索不被學校系統打倒、為自己感到自豪和面對年輕的考驗等主題。

在這張簡短的專輯中，RM宣稱防彈少年團意圖與青少年和二十多歲的年輕人溝通。這就

是他們與其他大多數K-pop團體不同的地方。防彈少年團與社會息息相關，並表明他們與同世代的青年共享抱負和焦慮。

這張專輯合宜地從〈We Are Bulletproof Pt. 2〉開始，清楚地表明樂團作為團體的意圖——他們的饒舌表演比偶像樂團更好，並且和任何韓國地下饒舌歌手一樣真實。接下來是「串場短劇：圓形房間對談」（Skit: Circle Room Talk）。所謂的「串場短劇」基本上是成員開聊，這是從迪拉索到阿姆的美國嘻哈音樂專輯都有的特色。在直接進入他們的首張單曲和這張唱片的關鍵曲目〈No more dream〉前，這給了男孩們一個機會討論他們的想法和專輯的主題。如果防彈少年團的宗旨是要與青少年和二十歲世代的人交談並替他們發聲，那麼這就直接觸及了問題的核心——「不再有夢」堅定自信，態度嚴謹，並且朗朗上口。

RM的開場歌詞向全世界宣布了這個音樂團體，來自低音提琴的共鳴聲，透過SUGA諷刺性的歌詞提到他想要的大房子、大汽車和大戒指，來到啦啦啦的一起唱部分（這首歌的許多一起唱段落的第一部分），聲音很大，節奏持續不斷，引人入勝的旋律嫋嫋而來。在此同時，饒舌陣線成為人們關注的焦點，他們不停地吟誦著，向聽眾詢問他們的夢想。歌詞充滿了沮喪和憤怒，關於年輕人沒有夢想，也無法擺脫父母和社會為他們策畫的乏味生活。

在簡短的間奏（Interlude）之後（這是RM非常喜歡的旋律，他在他混音帶的〈Monterlude〉中使用），我們聽到了〈我喜歡〉（I Like It），而且，你知道嗎？這是一首流行歌曲！好吧，仍然有些饒舌的部分，但Jung Kook和Jin在這首歌裡寫下一些甜美的旋律，關於在社群媒體上看到前女友照片的心情。這張專輯以輕鬆的尾奏〈圓形房間饒舌接力〉（Outro: Circle Room Cypher）

圓滿結束，所謂的饒舌接力是自由式饒舌會的嘻哈術語。然而，那些買CD的人會得到兩首額外的作品：由RM負責的〈On the Start Line〉（起始線），以及由全體成員合作的〈Road/Path〉（路）。這兩首歌都回憶起他們練習生時期的艱辛，若他們沒有成為防彈少年，將會做些什麼，以及他們成為一個團體後所獲得的力量。

出道時期持續了剩下的六月和整個七月，當男孩們透過電台、電視節目和粉絲見面會來宣傳他們的專輯。不過，還有一個值得注意的里程碑。7月9日，在防彈少年團的粉絲咖啡館，他們宣布了粉絲俱樂部的正式名稱。從今以後，他們的粉絲會被稱為「A.R.M.Y」，「值得人們景仰的青年代表」（Adorable Representative MC for Youth）的首字母縮寫。他們解釋，這是因為軍隊需要他們的防彈盔甲，所以防彈少年和他們的粉絲將會永遠在一起。防彈少年團的粉絲立刻採用了這個名字——他們有信仰的理由並且現在全數出動了。

在將近五十個瘋狂的日子後，防彈少年團的出道終於結束。他們並沒有引起轟動，許多人認為他們只是另一個嘻哈團體，反對他們的反叛形象和反保守的歌詞，或因為他們不是來自三大經紀公司便貶斥他們成功的機會。但他們已經建立了一種團體倫理、一種形

> 從今以後，他們的粉絲會被稱為「A.R.M.Y」，「Adorable Representative MC for Youth」的首字母縮寫。他們解釋，這是因為軍隊需要他們的防彈盔甲，所以防彈少年和他們的粉絲將會永遠在一起。

象、一種自信；最重要的是，一個已經從韓國和亞洲其他地方延伸到美洲、歐洲和中東的粉絲群。而且將會有更多的粉絲。

在標誌著出道結束的告別舞台之後，來自防彈少年團所有七位成員的真誠手寫字條出現在粉絲咖啡館裡。樂團成員揭露了他們在不知道路線或目的地的情況下踏上旅程的感受。

他們將出道描述為旋風般的體驗，並表示雖然他們的訓練為出道所經歷的一切做好準備，但他們知道他們還能提供更多的東西。他們都感激不盡，感謝他們親自見過的粉絲的支持以及那些他們讀過訊息的粉絲。最重要的是，他們說，這些給了他們力量，讓他們帶著自信與樂觀進入他們事業的下一階段。

THREE

新人王

他們已經出道了。他們夢想如此之久的時刻來了又去，但對於防彈少年團來說，沒有任何鬆懈。有粉絲見面會、電台節目和舞蹈練習要參加，還有新的曲目要錄製。這就像雲霄飛車一樣，他們正全速奔馳中。每個人都需要緊緊抓住。

《2 Cool 4 Skool》登上了南韓專輯排行榜（South Korean album chart）的第五名，因此在告別舞台後的幾週內，防彈少年團就開始錄製新曲目。Big Hit娛樂的倒數計時時鐘再度回到網站上，還有一支新預告在2013年8月27日發布。在預告片中，有著BTS標籤的運動鞋、戒指、麥克風和收錄音機以慢動作慢慢落下，當RM開始述說〈No More Dream〉未說完的故事。在莊嚴的背影音樂裡，他用英語說出：「是過你自己生活的時候了，現在就做出你自己的決定，在為時已晚之前。」當節拍開始，RM以母語饒舌演出，直到有BTS標籤的物品墜落砸碎玻璃。

一週後，新的預告發布。在一支概念預告裡，我們看到成員們穿著全黑的短袖襯衫、短褲和長BTS襪子，被武裝警察一個接一個包

圍和暗殺。偶像們全都倒下，直到偷偷溜走的RM回來喚醒他們。

經過一陣刺激之後，他們撕下黑色襯衫露出白色無袖T恤。舞蹈快速而激烈。在出道之後，他們顯然已將表演提升至另一個水平，具有令人難以置信的爆發性和完美無瑕的同步性。這支舞仍是他們有史以來最好的舞蹈表演之一。

> 他們顯然已將表演提升至另一個水平，這支舞仍是他們有史以來最好的舞蹈表演之一。

透過他們的影像日誌和推文，這些男孩不僅揭露了在他們第一次表演時，在腎上腺素激增中失去的緊張再度回歸，而且還期望自己能全力以赴。他們辦得到嗎？答案是〈N.O〉，一首在2013年9月10日發表的單曲。在〈N.O〉的音樂錄影帶裡，我們看到成員們就讀一所令人毛骨悚然的反烏托邦學校，在那裡，穿著制服、吸毒和沒有靈魂的學生們在武裝警衛監視下上課。當Jung Kook領導一場教室的叛變，畫面切入一個明亮的白色工作室和擁有巨大石頭手的戶外場景，然後舞蹈表演接管一切。編舞調弱了暴烈的能量，專注於故事的情感面，雖然仍有一些令人驚嘆的舞蹈動作，尤其當經常被嘲弄個子最矮的Jimin扮演英雄時。他從後方跳下來，做出了一個雜技的空中迴旋踢，一腳壓制了所有壓迫性的警察暴徒。

不過最重要的是，這支音樂錄影帶頌揚樂團成員的外貌，無論是整體或個人。這個新概念讓他們為天使白放棄黑色，儘管V戴著特殊的信仰項鍊、SUGA包著頭巾和RM仍戴著太陽眼鏡，仍然有許多閃亮特質與嘻哈風格。男孩們的頭髮也發生了變化：最引人注目的是Jimin新的、如光滑絲綢般的椰子碗造型，SUGA染成巧克力棕色的捲髮，還有V的頭髮變得更輕盈，帶著紫色色調。

整個九月，他們又回來宣傳新單曲〈N.O〉和〈Rise of Bangtan〉（防彈的崛起）。K-pop世界的競爭非常激烈，防彈少年團需要努力吸引粉絲。他們的做法包括在韓國舉辦粉絲見面會、在社群媒體上發文、在YouTube發布「BANGTAN BOMB」（防彈炸彈），更重要的是出現在每週播出的電視音樂節目裡，在這裡唱片銷售、線上收聽和觀眾投票都有助於藝人在節目中獲勝。

儘管他們還無法與超受歡迎與享有大力宣傳的K-pop藝人權志龍等相互競爭，但防彈少年團已經成功引起人們的注意。在電視節目「音樂銀行」裡，一場表演給了粉絲一個意想不到的享受。當男孩們撕開他們的制服露出白色T恤時，RM和Jimin因為全力以赴，不小心撕掉了一半的T恤。你仍然可以在YouTube上搜尋「RM與Jimin撕破襯衫」，來重溫這種興奮感。

新專輯共有十首歌，也就是他們學校三部曲的第二張專輯，命名為《O! R U L8, 2?》，當然意思是「哦！你也遲到了嗎？」於2013年9月11日發行。CD套裝包括一張海報和一本小冊子，小冊子裡有嶄新概念拍攝的照片，還有兩張照片卡和防彈少年團成員的卡通傳記。

這首歌
傳達的信息是：
直到
為時已晚之前，
都別忘記
追求你的
夢想。

RM的第一支張預告原來就是專輯前奏，並合理地進入正在宣傳的單曲〈N.O〉。正如音樂錄影帶所暗示的，歌詞再次將注意力全部集中於學校。〈N.O〉也代表著「無意冒犯」（No Offence），拒絕遵守父母的教育期望。藉由闡述加諸於學生身上的巨大壓力和殘酷常規——特別是在南韓——這首歌延續了〈No More Dream〉的主題。你能滿足於只

當個讀書機器嗎？這首歌傳達的信息是，你還有其他選擇：直到為時已晚之前，都別忘記追求你的夢想。

這些訊息背後的音樂以激勵人心的管弦樂開始，然後節拍接管大局，饒舌和歌唱部分佔據顯著的焦點。歌詞平均分配給成員表演，逐漸成長為黃金忙內的Jung Kook甚至表演了一段饒舌。

下一首歌是〈We On〉（我們開始了）。這首歌非常特別，在饒舌歌詞部分有一些非常酷（和快速）的低調押韻，與Jung Kook和Jimin最甜美的旋律形成鮮明對比。當防彈少年團出道後，那些待之無禮卻又希望防彈少年團能注意到他們的酸民，這首歌是對他們的驕傲回應。接下來的「串場短劇：你現在高興了嗎？」（skit: R U Happy Now?）是一段簡短的聊天，樂團成員討論他們的疲累，但也對自己現在所處的情況感到滿足。

〈If I Ruled the World〉（如果我統治世界）利用饒舌歌詞討論他們最狂野的夢想，關於成名、成功和自信（夢想現正迅速成真中！），有一段琅琅上口的合唱部分，由V早期美妙如天鵝絨般的歌聲增強。這首歌的下一首是對比鮮明的〈Coffee〉（咖啡），這是一首青少年分手歌曲，歌詞中情侶分享的焦糖瑪奇朵甜味與現在獨自喝醉的美式咖啡苦味形成鮮明對比。很聰明，對吧？

「饒舌接力第一部」（Cypher Pt. 1）是他們的第一次嚴肅的饒舌對抗（在上一張專輯的詼諧嘗試後）。這很有趣、自信，並且絕對證明他們能夠掌握一些押韻和技巧，他們繼續在「防彈的崛起」中善加利用這些技巧（有時被稱為「進擊的防彈」，一個引申自日本暢銷漫畫「進擊的巨人」的笑話。）這是最受歡迎的實況錄音，如此歡樂又充滿活力，這是防彈少年團的另一首啦啦啦之歌。

〈Paldogangsan〉（八道江山）是防彈少年團早期錄製的

歌曲之一，錄製時間是2011年8月，比較廣為人知的曲名是〈Satoori Rap〉（方言饒舌）。Satoori是韓國的方言，這是SUGA和J-hope以不同方言進行的饒舌戰，RM則以標準的首爾方言進行干預。

Jung Kook 要跟你約會！

在舞台上，成員們替來自東方（慶山）和來自西方（全羅道和首爾）的小組對抗定音調而獲得許多樂趣。

在所有的饒舌曲目結束後，讓Vocal line演唱最後一首歌是很公平的。〈Outro: Luv in Skool〉（尾奏：學校中的愛）或許只有一分半鐘，但演唱得非常動聽，那些反覆聆聽歌曲（和專輯）最後一句歌詞的人的確衝高了這首歌在YouTube的觀賞次數：Jung Kook要跟你約會！

韓國大眾熱愛他們的電視綜藝節目。觀看名人玩遊戲、嘗試跳舞或嘗試完成荒謬的挑戰是一種全民消遣。當然，作為一個新人團體，防彈少年團受邀參加這樣的節目並不容易，所以何不自己製作一個綜藝節目？南韓廣播公司SBS的MTV頻道已經有了一些熱門節目，像與男子團體Block B合作的「配對」（Match Up）和與VIXX合作的「V計畫日誌」（Plan V Diary），但防彈少年團打算採取同樣的模式製作自己的節目。

「新人王：防彈頻道」（Rookie King: Channel Bangtan）在南韓的音樂頻道SBS的MTV頻道播出，模仿所有最成功的韓國節目，而且超級有趣。在八集超過五十分鐘的節目裡，防彈少年團以幽默隨和的個性和團隊友誼贏得了數千名粉絲的心。這幾集非常值得在線上觀賞：從第一段短劇裡，男孩們穿著藍色韓服（傳統的束腰外衣）到他們版本的X-Man（另一個受歡迎的韓國遊戲節

目），其中一名成員被秘密選出要輸掉遊戲（猜猜看是誰！）這個節目裡有無止盡的喜劇並讓你對成員間彼此的化學作用有一些深刻了解。

在這個節目裡，有一些片段變成經典。第一集裡有一個隱藏攝影機的惡作劇，偷偷拍下每個男孩遇見一個淚流滿面的年輕漂亮女孩（一個女演員）走進電梯，然後按下每一層的按鈕。

從J-hope被逮到在跳舞的尷尬，到Jin很感人的關心，他們的反應全都美妙極了。還有「防彈！敞開心扉吧」單元（Open Your Heart），男孩們在屋頂平台上大聲喊出他們最痛苦的抱怨和告解，包括SUGA透露他偷走了Jung Kook的內褲！

《O! R U L8, 2?》專輯登上韓國排行榜第四名，〈N.O〉的表現還算可以，登上單曲榜的第92名，這已經比〈No more dream〉進步，但對這個團體來說仍然有許多待挑戰。是的，他們出道得非常順利，而且有了一些電視曝光，但K-pop世界的競爭異常激烈，許多人對他們的饒舌風格、叛逆歌詞和嘻哈聲音抱持著批評態度。此外，想保持在最高地位需要一流的財力支持，這是Big Hit娛樂很難獲得的東西。繼續前進的壓力相當大。許多其他才華橫溢的K-pop團體都無法忍受這種壓力，所以這時有傳言說，防彈少年團正在考慮解散一點也不讓人驚訝。想像一下我們可能錯過的所有驚人的東西！是ARMY們阻止了防彈少年團解散。他們滿滿愛和支

> 是ARMY們
> 阻止了
> 防彈少年團解散，
> 他們滿滿愛和支持
> 的訊息，
> 粉絲見面會的熱情
> 出席人數，
> 幫助男孩們
> 度過了困難時期。

持的訊息，粉絲見面會的熱情出席人數，幫助男孩們度過了困難時期。

當防彈少年團在2013年11月的甜瓜音樂獎中贏得了最佳新人獎，他們的聲勢獲得極大的推動。若這些男孩在六月份出道時有一個夢想，那就是贏得這個備受尊敬的新秀獎，這個獎是由數位銷售、評審評分和線上投票來決定。這是他們希望得到的認可，但他們幾乎無法相信——正如你從後台的YouTube影片中看到的那樣。

在回更衣室的路上，他們在走廊上蹦蹦跳跳。RM解釋說他當天下午有練習致謝詞，祈禱他們能夠獲勝。他已經想好要說什麼，計劃提到他們的家人、他們的舞蹈老師和Big Hit娛樂的員工。然而，走到麥克風前時，他因為太過激動，他只是顫抖地說出了Big Hit娛樂老闆的正式稱謂「房時赫製作人」。幸運的

BANGTAN BOMB

JUNG KOOK演唱韓國演歌版的〈N.O〉與大家演唱的歌劇版。

這是防彈少年團在《O! R U L8, 2?》時期的經典片段，Jung Kook在後台，以韓國演歌（一種韓國傳統歌謠）的形式演唱〈N.O〉的副歌打發時間。在SUGA的督促下，其他人嘗試了不同的風格，以J-hope令人驚豔的歌劇高調最出色。你會被逗笑並留下深刻印象！

是，SUGA低聲對他說，他們也該感謝他們的父母。

　　如果這是2013年的美好結束，1月1日在金唱片獎中獲得明日之星獎就是2014年的完美開始。在歷史最悠久的韓國音樂獎頒獎典禮上獲得出道獎，使防彈少年團躋身很棒的同伴中，Super Junior、SHINee和EXO等成功團體都曾是這個獎項的獲獎者。

　　一月底，他們又獲得另一座新人獎。

　　再度跟隨EXO的腳步，他們在首爾歌謠大賞中獲得了最佳新人獎。這是個再好不過的時機，因為三部曲的最後一部分〈Skool Luv Affair〉（學校戀情）的倒數計時已經開始。概念預告照片繼續以學校少男為主題，男孩們都穿著校服和畫上濃厚眼妝。在這支回歸預告片中，RM為一個很棒的老式嘻哈圖像動畫提供了大量的饒舌演唱，畫面中包括了頭部是收錄音機的人。

　　2月11日播出了這個迷你專輯的電視現場節目，男孩們表演了〈Jump〉（跳躍）這首歌，搭配熱情洋溢的編舞，還有SUGA坐在空中手椅中，饒舌表演主打單曲〈Boy in Luv〉（戀愛中的男孩），飛翔的J-hope則成了最精采的高潮。

　　這張迷你專輯的新概念將樂團成員定位為學校的壞男孩，但因為以年輕的愛與浪漫為主題，所以男孩們是強悍而狂野但內心溫柔。造型是穿起來很酷的學校制服——黑色外套（叛逆的Jimin把他的換成皮革外套），白色襯衫和黑色褲子。Jimin的椰子髮型已經消失，現在抹上髮膠有點凌亂，V染成了有趣的亮橙色，而RM則頂著光滑向後梳的銀色鬈髮。

　　〈Boy in Luv〉的音樂錄影帶遵循了這個概念，有一個學校幫派，Jung Kook是唯一會做學校作業的人。其他人不是躲起來就是

亂搞，直到看到一個漂亮女孩走過走廊將他們聚集在一起。為了將她帶到Jung Kook面前，他們對著她唱饒舌歌，抓住她的手腕並拉走她——看起來不太好，但他們對女性的態度將很快會變好。

在YouTube上，他們表演〈Boy in Luv〉的舞蹈，做了一支教大家跳舞的「一起來跳舞吧！」影片。這系列讓藝人和團體教導粉絲他們的舞蹈動作。這支影片帶領我們學習他們的男子漢舞碼，V和Jung Kook示範了「金剛」，所有擺動手臂和捶胸的動作；Jin和Jimin向我們展示「刮鬍之舞」，一個打扮和擺姿勢的固定舞步，再以打招呼結尾；最後，饒舌陣線向我們展示他們尚未命名的「硬漢抓褲子」動作。

> 複製那
> 強悍但脆弱的
> 表情，
> 你也可以跳得
> 像防彈少年團
> 一樣！

只要複製那強悍但脆弱的表情，你也可以跳得像防彈少年團一樣！

CD包裝採用光滑的綠色盒子，上面有金屬粉紅字。與之前的CD盒一樣，附帶了大量的照片集和收藏品：一組動畫嘻哈怪物防彈的貼紙，一張隨機團體照片卡和一張隨機樂團成員卡，後面有一些「潦草」的個人資料，包括他們的出生日期、血型、喜歡的東西和簽名。在不放棄他們的嘻哈風格下，比起之前的專輯，「學校戀情」有更強的歌唱要素。RM，SUGA和J-hope都為歌詞做出貢獻，SUGA幾乎參與了所有歌曲的創作與編曲。

還記得「尾奏：學校中的愛」伴奏曲嗎？在這裡，它再次被當成〈Intro: Skool Luv Affair〉（前奏：學校戀情）佔據主導地位，當男孩們告訴我們他們個人對戀愛的看法。〈Boy in Luv〉

（戀愛中的男孩）以經典的防彈少年團嘻哈風格開場，但大約一分鐘之後，曲風發生變化，整首歌的調性完全改變。慣常的電子舞曲音樂突然被電吉他和鼓取代——防彈少年團變成搖滾樂團？不是，但僅僅出道九個月，他們就表明他們願意並能夠對他們的音樂進行新的嘗試。

防彈少年團以前的情歌著重於過去的戀情和剛結束的愛情的苦樂參半回憶，但這首歌不一樣。在這首歌裡，這些傢伙雖然很強悍，但卻因為一個誘人卻難以接近的女孩而變得謙卑。他們侷促不安、沮喪、咄咄逼人、敏感並脆弱——所有情緒都出現在一首歌裡！

這是另一首偉大的青少年國歌，RM因為在女孩面前變得愚蠢而生氣，J-hope試圖保持強硬，而Jung Kook在一句經典歌詞中向父親尋求建議。父親怎麼開口約媽媽出去？他寫了一封信嗎？真是太

BANGTAN BOMB

RINGA LINGA（BIGBANG的太陽代表作）舞會

防彈炸彈裡充滿了防彈男孩們又唱又跳其他藝人暢銷金曲的畫面，這是一個非常有趣的早期例子。Jimin（看一下他的頭髮！）似乎完全弄懂了這些舞步，但是J-hope看起來只是揮舞著手臂，而且V根本撐不過幾秒鐘。但他們仍然玩得很開心，所以有誰在抱怨嗎？

BANGTAN BOMB

男孩們的告白，他們自己的方式

看看〈Where Did You Come From？〉（你來自哪裡？）
的這支影片，每個人都試著對鏡頭說出他們的「愛情告白」搭
訕詞。你覺得誰贏了？你的心會被Jin的強烈情感、Jimin做作
的演技、V的強悍、Jung Kook的微笑還是J-hope的純粹瘋狂
所俘虜？（老實說，SUGA根本不夠努力！）

甜美了！

下一首則是「串場短劇：靈魂伴侶」（Skit: Soulmate），
一個經典的串場短劇，內容是他們討論將在串場短劇裡做什
麼，還有罕見的特別來賓Supreme Boi和房製作人。接著是
〈Where Did You Come From?〉（你來自哪裡？），帶有超級
有彈性和有趣的合成音效。這首歌是另一首方言主題的歌，當男孩
們比較誰的搭訕台詞最厲害。

〈Just One Day〉（只要一天）（他們將在4月份作為專輯的第
二張單曲推出）是一首柔美、感情豐富、融合了節奏藍調的中速歌
曲。它的夢幻歌詞描述了他們與女孩共度的完美二十四小時，儘管
現實主義者SUGA提醒我們，以他們忙碌的行程來說，這只是一個
夢想。

　　當畫面出現時——在一個極簡主義場景中，男孩們穿著白色羊毛衫坐在椅子上，顯現出甜美感性的新的一面——毫無疑問，這為ARMY們招募了另一批粉絲。但如果你認為防彈少年團已經放棄了饒舌，請再想一想。接下來的三首歌，讓你看到他們回到了他們的嘻哈本質。〈Tomorrow〉（明天）繼續了「追隨你的夢想」主題，當RM唱出如機關槍般快速的饒舌段落；而「饒舌接力第二部：三聯畫」（Cypher Pt. 2: Triptych）則讓饒舌歌詞變得鬆散，SUGA激烈而真誠，或許是他的最佳演出。然後是〈Spine Breaker〉（啃老族），這首歌已成為粉絲的最愛。這是一首經典、具有社會意識的防彈少年團歌曲，它超越了V宏偉深沉的旋律，指出孩子們奢侈追求昂貴時尚的成本——無論是經濟上或是對社會而言。

　　這張專輯以優秀的〈Jump〉（跳躍）得出結論，在多年努力之後，終於能夠在舞台上發揮自己所長的一首快節奏歡慶之歌。最後，歌唱陣線演唱了一首純粹的兩分鐘抒情歌，為這張專輯畫上句點，對一些人來說，當Jin毫不費力地唱出那些高音時，就是他第一次真正閃耀的時刻。若對防彈少年團採取的路線有任何疑慮，〈Skool Luv Affair〉和〈Boy in Luv〉已經徹底消除這些疑慮。

　　當這張專輯登上韓國排行榜第一名，並在告示牌世界專輯排行榜（Billboard World Albums Chart）位居第三名時，未來突然看起來非常樂觀。〈Boy in Luv〉也在告示牌世界榜（Billboard World Chart）爬升至第五名的位置，這個排行榜是記錄美國表現最佳的國際數位單曲。隨著夏季來臨，他們即將出現在黃金時段的電視節目上，而且日本之旅也即將到來，毫無疑問，防彈少年團確實是新人王。

RM

小檔案

姓名：金南俊

綽號：RM、Rap Monster、毀滅之神、
Dance Prodigy（舞蹈天才）、
Namjoonie（小南俊）

出生年月日：1994年9月12日

出生地：南韓一山

身高：181公分（五呎十一吋）

教育程度：狎鷗亭高中，全球網路大學

生肖：狗

星座：處女座

FOUR

RM（金南俊）：
內在的怪物

不是怪物，他是金南俊，防彈少年團說話輕柔的隊長。這位饒舌歌手是樂團裡個子最高的，也是最時尚的，並且證明是個敏感又深思的人。因此，當他在2017年9月宣布要將自己的名字改為RM時，這轉變似乎是非常自然。這位在當Big Hit娛樂練習生時，選擇有男子氣概的Rap Monster當做藝名的青少年饒舌歌手，已經成為一位超級聰明又有成就的音樂家，比較像是詩人而非怪物。

金南俊在南韓首爾的衛星城市一山長大，和他的父母與妹妹住在一起。一個快樂的男孩，他帶著微笑的童年照片看得到ARMY們在二十多年後為之瘋狂的那些酒窩。學業對年幼的南俊來說，從來不是問題。儘管承認自己是班上的小丑，但他用功讀書並且始終成績優異。對他的父母來說，一所頂尖大學和一份好工作來招手是最重要的。看看南俊的中學畢業照，他那毫無造型的布丁髮型和不時

髦的眼鏡,說他會成為未來的政府官員應該不意外。

在家裡,南俊的母親鼓勵他學習英文。他們會一起觀賞CNN或BBC的新聞節目,十二歲時,他到紐西蘭遊學四個月。正如他2017年在艾倫狄珍妮秀上透露的,我的英文老師就是喜劇「六人行(Friends)」。當年我十四、十五歲時,所有的韓國父母都逼他們的孩子看「六人行」,就像是一種症候群。他解釋母親買了完整十季的DVD:「首先,我跟著韓語字幕看一遍,接著我用英文字幕再看一遍,然後我就把字幕關掉了。」

大約這個時候,他發現了另一種英語輔導老師:饒舌樂,特別是像納斯和阿姆這樣的美國藝人。他開始在紙張上寫下自己的饒舌歌詞,再將紙張藏在課本裡,這樣他的父母就不會發現他對饒舌的熱情。雖然偶爾會被抓到,但只要他繼續保持優異的成績,就沒人真正在乎。到目前為止,他被鼓勵要超越小學時想做門房的志願(儘管他最後在〈Dope〉(超屌)音樂錄影帶裡穿上了門房制服!)。

> 他開始
> 在紙張上
> 寫下自己的
> 饒舌歌詞

南俊也快速成長為一位饒舌歌手。他選擇了Runch Randa當作藝名,這是線上角色扮演遊戲「新楓之谷」(Maple Story)裡的化身,並在首爾的時尚街區弘大區閒逛,那裡的嘻哈音樂(也就是所謂的地下嘻哈)正蓬勃發展中。和其他饒舌歌手一起,包括Kidoh(Topp Dogg的前成員之一)、饒舌歌手Iron和未來的防彈少年團製作人Supreme Boi,南俊組成了一個饒舌團體叫DaeNamHyup(或叫DNH),稍後又加入了其他的後起之秀,包括Block B的隊長Zico。

他很快引起了注意。2010年,嘻哈藝人兼電視名人Sleepy參加

了一次地下饒舌團體的試鏡，發現了這個有饒舌天份的年輕孩子。他拿到了Runch Randa的電話號碼，打電話給Big Hit娛樂，或許他們會想看看這位才華橫溢的高中新鮮人。

但他的老師和父母仍舊有其他的計畫。在韓語、數學、外語和社會研究考試上，南俊都非常優異。測驗顯示他的智商高達148，他很接近成為全國學生成績最優秀的百分之一。困難時刻離南俊越來越近了，但他如何說服父母，音樂事業是一條正確的道路？

他告訴Koreaboo網站，他提出了一個精心設計的論點。他回憶自己告訴母親說，我的成績在全國大約是位於千分之五的位置。若我選擇這條路繼續走下去，我就會成為一個擁有平常工作的成功人士，無論人們告訴我我有多麼聰明，我在這個國家都是位於千分之五的位置。然而，當談到饒舌表演時，我很肯定我會成為南韓的第一號人物。他問母親，她想讓自己的兒子變成第一名還是千分之五？什麼樣的母親會拒絕讓孩子擁有這樣的機會？

> 當談到饒舌表演時，我很肯定我會成為南韓的第一號人物。

南俊在2010年通過了Big Hit娛樂試鏡，並與該公司合作，試圖成為單人饒舌歌手，然後公司嘗試了各種饒舌歌手組合，想創造出一個嘻哈團體叫防彈少年團。有些人對成軍過程感到沮喪離開了，其他人則在Big Hit娛樂決定改變重心，發展成偶像團體時辭職。

所以南俊開始了三年的漫長練習生生涯。這些都是嚴格、乏味和重複的艱苦工作，其中還包括了舞蹈，南俊的一門新課程。

他並非以舞者簽約，但這是成為偶像團體成員的要求，所以他努力學習，還在過程中贏得一個新綽號：「Dance Prodigy」（舞蹈

天才）——他掙扎於成為好舞者的反諷。即使到了2015年，他說他仍然不喜歡跳舞，但他知道這是交易的一部分。

　　就是在當練習生時，他得到了Rap Monster的綽號。在他的一首歌曲最後，他會喊出「Rap Monster」，公司工作人員因為好玩開始用這個名字叫他。這綽號就這樣留下來，他也拿來當作藝名。當防彈少年團即將出道時，這也成為他將做出的眾多改變之一。他經常因為出賣和放棄真正的地下饒舌路線而飽受批評，因此必須為自己簽約成為偶像並享受隨之而來的機會為自己辯護；他有時也發現偶像生活很艱難，對於畫著煙燻妝、擺出可愛撒嬌的動作和表演高度精心設計的舞蹈並不是很自在。

　　當然，南俊還必須應付另一個重大改變：他被任命為防彈少年團的隊長。這是莫大的榮譽，但也是一個帶來很大責任的職位。在公開場合例如宣傳活動、巡演和回歸記者會、領獎致謝詞和電視採訪，他必須要負責。他必須要有表達能力和權威性，但也要確保讓其他成員加入，讓他們也有機會做出貢獻和評論。考慮到他們在美國的驚人未來成功，Big Hit娛樂將領導權交給團員中英文能力最好的人是一項有遠見的舉動。

　　隊長還必須成為團體和公司間的中間人。在韓國電視節目「問題的男人」（Problematic Men）的精彩一集中，RM和男子團體EXO的隊長Suho討論團體領導。RM解釋他如何成為隊長，因為他是防彈少年團的第一個成員，他的想法促成了團體的音樂走向，儘管他不是最年長的。

　　Jin、SUGA和J-hope都是他的前輩（韓國社會的一個重要區別），當他必須負責時，有時會產生一點摩擦。但是，他處理自己職責的方式並未被其他人忽視。在專輯《WINGS》（翅膀）的概

念書裡，感恩的V指出RM如何承擔了許多問題，並努力營造出讓防彈少年團成員相處得很好的氛圍。

　　儘管是隊長，但RM和團裡的每位成員都很親近。他天生的保留性格，以及他身為詞曲作者和製作人的工作，意味著他經常在後台影片裡被看到靜靜地坐在背景裡準備表演，但在實境節目「奔跑吧！防彈」或「防彈歌謠」裡，我們可以看到他如何參與遊戲、滑稽的舞蹈以及與其他人惡搞。

> RM承擔了許多問題，並努力營造出讓防彈少年團成員相處得很好的氛圍。

　　在所有的成員中，他認識SUGA最久，當這個來自大邱的男孩在2011年出現在宿舍時，兩人便結為好友。這兩人是樂團裡的嚴肅音樂家，對彼此有深刻了解——RM承認當他煩心時，SUGA會是他傾訴的對象。然後還有他的其他前室友：Jung Kook與RM有一個特殊的「大哥哥」關係（觀看V-Live的「一分鐘英文」（One Minute English）就能看見實例，看看RM教年輕的老么說「Pardon？」），和似乎最想念他的V——當RM必須在第一次的「防彈一路順風」（BTS Bon Voyage，BTS無人監管的出國旅行之一）旅行中提早回家。

　　RM和Jin的情誼是因為他們都是最糟的舞者而建立！

　　Jin告訴電視節目「拜託了冰箱」（Please Take Care of My Refrigerator），在他們舞蹈練習時，其他五名成員向舞蹈教練學習，而他和RM被排除在外，最後在角落裡學習這些舞步。純粹是個性使然，同為1994年出生的J-hope總是能逗笑RM，特別是他厚臉皮模仿隊長的模樣。事實上，RM說過J-hope是他理想的荒島夥

RM說過
J-hope是理想的
荒島夥伴，
因為他老是
話說個不停，
這樣RM就
不需要收音機！

伴，因為他老是話說個不停，這樣RM就不需要收音機！

J-hope還在RM最令人難忘的表演角色之一中亮相——在2017年的「ARMY之家」（House of Army）影片中，RM飾演熱愛防彈少年團，卻又愛發脾氣的滑稽女學生，J-hope則飾演女學生的媽媽。這個片段會出現在任何RM的精彩片段集錦中，以及他在「一週的偶像」裡的精彩甩袖滑稽舞蹈，在表演時他保持著一張撲克臉，而困惑的其他成員全在一旁觀看（除了看不下去的SUGA！）他在同一個節目中切洋蔥的悲慘嘗試，當然還有他因為飛機座位上的說話語調而引發靈感的「Jimin, you got no jams.」（你很無趣）。

防彈少年團的成軍過程，還有身兼饒舌歌手和隊長的RM，讓粉絲們得以認識真正的金南俊。他的笨拙非常著名，他顯然會打破幾乎他接觸過的所有東西，導致其他男孩稱呼他為毀滅之神。他打破全新太陽眼鏡的影片變成了暴紅的迷因（meme），但多年來我們也聽過宿舍的門掉下來，和剪掉的片段裡看得到他毫不費力地砸碎錄影道具。Jin曾經告訴Haru Hana雜誌，他的隊長是恐龍寶寶玩具娃娃，意思是RM搖搖尾巴就能砸碎一堆東西。

同樣地，RM有種經常掉東西的能力，當他丟掉護照而不得不縮短前往斯堪地那維亞的旅程時，團員們似乎全都不感到驚訝。

樂團成員也很快地將RM的舞台人格和分享他們宿舍的南俊分開。SUGA在Ize雜誌的一次訪問中說，在舞台上，RM戴著太陽鏡並散發出強而有力的形象，但其實他喜歡可愛的東西。事實上，

南俊有一隻名為Rapmon的狗，這是一隻可愛蓬鬆的白色美國愛斯基摩犬，南俊在2013年狗狗還是幼犬時就開始養。然後是他對手機通訊應用程式Kakao Friends中可愛的獅子角色Ryan的癡迷。他承認在他的宿舍裡至少有十三隻Ryan填充玩具，還有一套Ryan睡衣、Ryan眼罩和Ryan手機套，而且在2016年，團員們甚至送他一個Ryan生日蛋糕。

　　RM的服裝是他個性的另一個重要部分。他在防彈少年團的官方推特帳號上使用#KimDaily（金的日常）標籤貼出自己的一般照片。他的風格主要是非常流行的街頭服飾，顏色主要是黑白兩色，但他不怕混合色彩鮮豔的襯衫或配飾。你經常會發現他戴著棒球帽或無邊便帽，穿著經典的匡威（Converse）或范斯（Vans）運動

BANGTAN BOMB

JIMIN：I GOT YES JAM（我很有趣）

兩分鐘的歡樂搖擺，RM與Jimin在全力以赴的舞蹈狂潮中培養感情。這是ARMY最喜歡的影片之一，這枚炸彈裡有許多跳躍，大量的空氣吉他動作和金南俊能夠像任何人一樣發瘋的證據。記住，這個男人自己曾經說過，他是Rap Monster，而不是跳舞怪物。

鞋，但他組合出自己的風格，通常會搭配日本品牌，像是WTAPS和Neighborhood。RM大多數的打扮都很出色，甚至一些被稱為古怪的打扮也都能過關，2015年，他那令人難忘的小小兵粗棉布工裝褲打扮絕對證明了這一點。

然而，ARMY們最欣賞的是南俊思考的一面。你經常會在最喜歡的成員是RM的粉絲貼文中看到「性感頭腦」（sexy brain）的用詞。他對新的想法、哲學和政治感興趣，並且熱衷於閱讀。他喜歡日本作家村上春樹和金原瞳、作家卡夫卡和卡繆，而且特別推薦英國小說家喬喬莫伊絲所寫的愛情故事「遇見你之前」（Me Before You，也就是電影「我就要你好好的」的原著）。

> 他對新的想法、哲學和政治感興趣，並且熱衷於閱讀。

對於許多粉絲而言，RM的部分吸引力在於他對小事感到苦惱並認真關注許多問題。防彈少年團早期受到的批評對他造成傷害，他針對種族主義、性別歧視和抄襲的問題公開道歉過。對於後來的音樂採用的概念，他進行了自己的研究，例如閱讀東尼波特發人深省的「擺脫男性刻板印象：下一代的男子氣概或諮詢女權主義學者」（Breaking Out of the Man Box: The Next Generation of Manhood or consulting with feminist academics）。

RM的沉思者形象出現在專輯《WINGS》裡他的一首歌〈Reflection〉（沉思），在這首歌裡他描述，若他遇到了什麼難題，他會抽時間去首爾的纛島（Ttukseom Island）好好想清楚。在2018年1月的一次訪問中，他透露過去總是藉由沉浸在音樂中來

解決焦慮，但現在他已經開發出其他的逃避方法，例如逛街買衣服、收集玩具人偶和透過與現實世界接觸，例如進行隨機的巴士之旅前往新地方。

2015年，當時還叫Rap Monster的他推出了一張混音帶（一種受到饒舌歌手青睞的非商業化專輯），表現出這種內省。他在推特上宣布混音帶專輯「RM」推出的消息時，以「U do u, I do I」（你做你，我做我）做為結語，而這張專輯的主題是發掘自我個性的困難。〈Do You〉（做你自己）這首歌討論究竟要安於現狀或起身抗爭，而〈Awakening〉（覺醒）則透露了成為一位自豪的偶像饒舌歌手的過程。RM專輯後來入選Spin雜誌年度最佳的五十張嘻哈專輯，這張混音帶證明他既是偶像明星，也是真正的饒舌歌手。

隨後與威爾（Wale）和打倒男孩（Fall Out Boy）的合作更證明了他的實力，但其實是RM對防彈少年團的音樂錄製過程貢獻越來越大，標誌出他自混音帶以來的成長，兩張專輯「Love Yourself 承 'Her'」（愛你自己：她）和「Love Yourself 轉 'Tear'」（愛你自己：淚）中大部分的歌，不論是歌曲創作或製作都有許多來自RM的付出。自從他加入Big Hit娛樂後，他承認自己還有許多部分尚待成長。他擺脫了硬漢形象、牙刷髮型，最終連Rap Monster的藝名也改了，但取代這些的是RM，一個才華洋溢、理智、有思想的人物，與某個叫金南俊的人差距並不大。

FIVE

美國活力

國電視綜藝節目是K-pop樂團與世界接軌的重要曝光管道，2014年4月1日，防彈少年團很興奮能在「披頭四密碼」（Beatles Code）節目中首次亮相。他們以慢動作表演了他們的防彈問候，J-hope展示了他的街舞技巧，而Jung Kook則讓歌手朴志胤坐在他身上再表演伏地挺身。對初次參加者來說，他們整體表現非常好。

接著在2014年4月30日，防彈少年團在眾所期待下參加一個大節目，一個所有K-pop成員都要參加的節目——播出已久並廣受歡迎的綜藝節目「一週的偶像」（Weekly Idol），明星在節目中接受訪問，但也會被戲弄，並交付有趣的任務。穿著破洞牛仔褲、T恤和長襪衫，他們看起來比以往更加自在。在饒舌測試中，Jin滑稽地說明了他為何是歌唱陣線的一員，而V則完全搞砸了；而在隨機舞蹈表演部份，男孩們必須記住他們自己的舞蹈動作，可憐的Jimin完全搞錯了，主持人形容他是一隻「迷路的羊」，超有趣的。最後，在「一起初次寫簡介」（Initial Profiles）單元中，參加來賓展示他們的特殊技能，這段成了

Jung Kook的個人秀。他以半速和雙倍速度表演〈Boy in Luv〉的舞步，然後非常精彩地表演Girl's Day的名曲〈Something〉的舞蹈。對任何一個Kookie（Jung Kook的綽號）愛好者來說，這仍是必看的片段。

對年輕並仍然害羞的男孩們來說，他們已經有了不錯的開始。

已經在南韓擁有不少粉絲，現在是防彈展翅高飛的時候了。四月中他們去了中國幾天，他們驚訝地發現在機場有許多ARMY。消息傳得又遠又快，關於這趟旅行的記錄片「中國工作」（China Job），內容是他們參加音悅V榜年度盛典（V Chart Awards），他們穿著黑色西裝和紅色運動鞋表演，並且贏得了另一座新人獎。

> 已經在南韓擁有不少的粉絲，現在是防彈展翅高飛的時候了。

初夏時，焦點轉向日本。他們即將發行日文版的〈No More Dream〉，並在5月31日飛到東京，在東京巨蛋表演廳（Tokyo Dome City Hall）與五千位的日本ARMY會面並表演這首歌，還因為粉絲數量太多而增加了下午場。這是一個偉大成就的開始，他們很快就會再回來。

六月，當防彈少年團前往莫斯科參加「通韓之橋慶典」（Bridge to Korea festival）時，俄羅斯也得到機會認識這些男孩。這項活動的目的是為了替兩個國家帶來旅客，他們在一場K-pop舞蹈比賽裡擔任裁判，並為聚集在克里姆林宮前超過一萬名的觀眾表演。穿著灰色的開襟羊毛衫，他們先表演了20分鐘由暢銷曲混合的曲目，然後演唱了歡樂走調、幾乎是龐克版本的傳統韓國歌謠也是非官方國歌的「阿里郎」。

自從防彈少年團出道後已經過了一年，事實上，時光飛逝而過。2014年6月13日，為慶祝出道週年紀念日，他們舉辦了他們的第一個慶典（Festa），發布了照片集、舞蹈影片和充滿樂趣的一小時廣播式討論節目。

他們還推出了一首新的紀念歌曲，一首以饒舌開場的歌，歌名是〈So 4 More〉（所以為了追求更美好），在歌曲裡他們回顧過去一年的酸甜苦辣，並以經典的防彈少年團風格猜想著這些辛苦是否值得。

早在2012年夏天，Jung Kook就已前往洛杉磯就讀著名的舞蹈學院（Movement Lifestyle dance academy），但其他人從未去

BANGTAN BOMB

讓我們說英語！

這或許是最有名的防彈炸彈。男孩們正要搭機前往洛杉磯，J-hope決定他們需要練習英語。當然，英語流利的RM馬上就聊開了，J-hope則試著說可愛的破英語，但其他人並沒有真的跟著一起聊。J-hope表達出他的失望告訴RM，Jimin真是不好玩，對此RM說了一句經典的回覆：「Jimin，你真無趣！」（Jimin, you got no jams!）在韓語中，jaemi意味著有趣，所以RM正在編造自己的英語俚語。現在這已成為防彈少年團歷史的重要一部分。

過美國。Jung Kook能告訴他們的只有那裡的空氣不一樣,但現在他們即將自己發現,因為他們正要前往洛杉磯。

當男孩們降落在洛杉磯,是觀光的時候了。他們去看了一場棒球比賽,看到同胞柳賢振為道奇隊投球,他們還去了海灘,在聖塔莫尼卡炫耀他們的舞蹈動作。

當天色漸漸變暗時,他們開進一個停車場並在廂型車裡等待,而他們的經理跑出去辦點事,直到突然間出現三個看起來很可怕的男人。防彈少年團被綁架了!

這是真的嗎?不,幸運的是,這是一個惡作劇,為他們的實境系列節目「American Hustle Life」(美國忙碌生活)拍攝開場。男孩們知道這是開玩笑嗎?或許知道,但Jung Kook和J-hope表現出真正的恐懼,當車子開到城鎮裡一個看起來亂七八糟的地方,樂團成員被趕進一個倉庫公

> 他們即將參加
> 美國嘻哈
> 生活的速成班。

寓,並被告知去睡覺。早上6點,還有時差又愛睏的他們,被美國饒舌明星酷力歐(Coolio)和他的饒舌導師團隊吵醒。他們即將參加美國嘻哈生活的速成班。

在八集的「American Hustle Life」裡,男孩們面對挑戰,但這些挑戰可不輕鬆,都很困難,而且酷力歐和他的團隊認真對待嘻哈訓練營這個點子。可憐的V很快發現這件事,因為他試著放鬆心情,開玩笑說:「讓我們去狂歡,走吧!」他馬上被處罰做25個伏地挺身。「停止耍我,」酷力歐大喊,「要不是嘻哈樂,我早就死了或坐牢。」直到今日,有一些ARMY仍憤恨這位資深饒舌明星對V說話的方式——「當他離開時通知我。」酷力歐一度冷酷地說——而SUGA和Jin與他們的導師丹特吵得如此之兇,第二集後

丹特再也沒出現過。

他們接受的任務包括烹煮食物、打電話到陌生人的家為他們表演、找一些女孩並邀請她們在防彈少年團的音樂錄影帶中跳舞，男孩們有時會顯得困惑、尷尬和脆弱。然而，他們決心要取悅他們的導師，團員們互相幫助的模樣，當然還有他們的魅力和才華都顯而易見。

在舞蹈大戰中，儘管防彈少年團的編舞複雜，J-hope顯現出他仍有餘裕；當V在市場裡無法迷倒年長女士們，他的歌聲卻完全迷倒了歌唱老師愛麗絲；SUGA為華倫G（Warren G）的〈Regulate〉（調節）寫了他自己的超讚新歌詞。

> 看到樂團的
> 每個成員
> 都如此努力，
> 的確讓我們對事業
> 在這個階段的
> 防彈少年團
> 有了很好的了解。

看到樂團的每個成員都如此努力，的確讓我們對事業在這個階段的防彈少年團有了很好的了解。他們顯然學到了一些教訓，特別是在與人打交道方面。他們必須和一般人接觸並做平凡的工作，有時替很惡劣的老闆工作（Jimin和RM洗廁所根本是絕佳喜劇），他們甚至必須和女孩們說話。就像導師湯尼告訴MoonROK網站，「我知道韓國娛樂文化對感情關係要求非常嚴格，所以當我們把他們放在女孩面前時，他們是如此害羞，他們不知道該怎麼辦。」

當偉大的華倫G搭著加長型禮車出現，帶男孩們參觀他的長灘故鄉時，他與粉絲間的情感聯繫顯然引起了男孩們的共鳴，特別是因為防彈少年團與美國大眾見面的時刻到了。2014年7月13日清晨，他們在推特上宣布，第二天他們將在西好萊塢的吟遊詩

人搖滾俱樂部（Troubadour rock club）舉辦一場「show and prove concert」（展現與證明演唱會），他們將展現他們在美國的學習成果。免費入場，但名額僅限兩百人，難怪排隊人群繞過整個街區。就如同他們所宣布的，他們表演了單曲，還翻唱了「Regulate」，並且在驕傲的歌唱教練愛麗絲（電影「修女也瘋狂2」的角色就是發想自她）坐在包廂欣賞下，演唱了福音經典〈Oh Happy Day!〉（快樂的一天）。

在北美有大量的韓裔美籍人口，K-pop相當受到歡迎，而K-pop團體經常在遠東地區宣傳。這些音樂產業為像防彈少年團這樣的新樂團提供一個可以構建的平台。然而，歐洲對K-pop的接觸非常有限，將提供一系列全然不同的挑戰。2014年夏天，防彈少年團試圖打入歐洲，他們第一次造訪那裡，在柏林和斯德哥爾摩亮相並舉辦粉絲見面會。這些演出被人數不多卻異常狂熱的粉絲們包圍住，當男孩們表演〈Skool trilogy〉（學校三部曲，前三張迷你專輯的合稱）裡的暢銷曲。他們成功活躍在世界其他地區的網路線上，顯然正讓防彈少年團在全球各個角落獲得認可。

八月，他們首次訪問巴西，那裡有一些他們最忠實的粉絲。在很短的時間內，他們學到了很多關於這個國家的知識，包括冬天時不要穿著短褲和T恤下飛機！在Via Marquês俱樂部，防彈少年團用葡萄牙語自我介紹並談到他們對巴西的印象，Jin說他已經可以感覺到這是個「熱情之國」，而SUGA說他聽說巴西有很多辣妹，看著觀眾，他現在可以替自己確認這個事實！無論他們走到哪裡，他們都會交朋友並獲得終生粉絲。

防彈少年團在洛杉磯的夏天尚未結束。對這個已經不再是新人的團體，他們的另一個重大突破是被邀請參加2014年的KCON演

出。整個週末期間，從2012年開始舉辦的KCON將慶祝韓國電視劇、K-pop、韓國時尚和韓國美食。這是防彈少年團向美國展示他們真正實力的機會，而他們並未讓人失望。

他們的紅毯亮相讓每個人都很高興；防彈少年團的擊掌暨簽名會是最熱門的門票；而且粉絲在高溫下等待了數小時，只為了觀賞他們在一個美國的K-pop電視節目「Danny From L.A.」（來自洛杉磯的丹尼）裡的特別亮相。

然而，晚上的音樂會才是最重要的，因為任何參加KCON 2014的人很快就會從粉絲的T恤和橫幅上了解，BTS或許不是整場表演的頭牌明星（那是G-Dragon和少女時代），但他們是主要的吸引

BANGTAN BOMB

防彈少年團的〈EYES, NOSE, LIPS〉

太陽的名曲〈Eyes, Nose, Lips〉（眼、鼻、唇）是一首回憶起前任女友、情感強烈的節奏藍調歌曲，這是2014年夏天在南韓和其他地方最紅的歌。在這個無價的影片裡，防彈少年團給了我們他們對這首歌的獨特演繹。當他們對嘴、過火表演、惡搞甚至跟著唱時，務必偷聽一下。每個人都唱了，甚至RM，他最初背對著鏡頭以防被拍到，而V最終克服了他的羞怯。

力。觀眾中許多人似乎已經知道了這些口號和成員的名字,他們音量非常大而且相當熱情。這場演出也受到那些不熟悉防彈少年團的觀眾的熱烈迴響,洛杉磯時報的一位記者評論說,「這個樂團是所有首次於美國初登場的表演中,讓人留下最深刻印象的。這不會是他們最後一次在美國做出激動人心的表演。」

這是一個充滿拍攝和巡演的忙碌夏天,但那只是一半而已。無論他們去哪裡——首爾、美國、歐洲、巴西——他們都在創作和錄製新的音樂,並且跳舞跳到疲憊不堪。觀賞「24/7=Heaven」(一天24小時就是天堂)的音樂錄影帶,可以看見他們在世界各地難以區別的練習室裡努力工作。而且當他們在洛杉磯,以及在拍攝「American Hustle Life」的壓力下,他們在房時赫公寓車庫裡所設置的工作室中草擬曲目。這些成果是他們的第一張完整專輯。

《Dark & Wild》(黑暗與狂野)的回歸預告於2014年8月5日發布。這支預告主打RM的〈What Am I To You〉(對你來說我是什麼?),這是一首關於沮喪和不安全戀情的狂熱曲目。幾天之後,作為預先釋出,他們開始在官網上播放另一首激勵人心、不顧一切的歌〈Let Me Know〉(讓我知道)。身為這首歌的創作者之一,SUGA曾向粉絲們承諾,他們會喜歡這首歌讓人出神的旋律,他並沒有說錯。ARMY屏息以待這張專輯完整發布的日子來到。

《Dark & Wild》專輯的概念照片揭露一個更成熟的外觀,與新歌較成熟的基調互相搭配。壞男孩的形象仍舊還在,他們又回復到黑色打扮,但穿著時尚的皮夾克和皮褲子並搭配白色T恤。金項鍊和金戒指再一次以一種較為柔和的方式回歸,但當男孩們注視著鏡頭或將眼光移開鏡頭時,他們看起來嚴肅而深思,儘管SUGA和

BANGTAN BOMB

夜晚的伸展台

當你完全打扮好卻無處可去，你會做什麼？將走廊變成你個人的模特兒伸展台如何？這就是防彈少年團的答案，因為他們穿著〈Danger〉的華麗服裝在空等。從那時起，這只是誰能最搞笑的問題。J-hope永遠是一個不錯的選擇，Jin當然做出了模特兒的動作，而V就只是V。

J-hope的頭髮是鮮紅色的，而Jin是微妙的紫色（事實證明這顏色很受粉絲歡迎）。

專輯的主要曲目〈Danger〉（危險）的音樂錄影帶於2014年8月19日發布。男孩們穿著牛仔外套和破牛仔褲，但整體感覺仍很黑暗。這次沒有真實的故事情節，只有鬱悶的意象。背景令人沮喪——一個廢棄的地鐵和一個無主的倉庫，部分被洪水淹沒，到處都是燃燒的購物車——樂團成員扮演受愛情傷害的角色。

他們試著讓自己分心，RM寫作，SUGA打籃球，J-hope跳舞，但全都沒用。當他們的挫敗感滿溢出來，Jimin發洩在拳擊吊袋上，Jin玩火，Jung Kook敲毀鋼琴，而RM將紋身針刺到手臂上，V開始剪掉自己的頭髮。

這支音樂錄影帶製作過程的YouTube影片中，你可以看到他們其實在描繪年輕人的黑暗面上有很多樂趣。然而，Jimin承認他對

表演拳擊感到尷尬，RM注意到他們的運動鞋因為在水中跳舞還沒乾，而且V宣布，儘管戴著假髮，他還是設法剪掉了自己真正的頭髮！Jung Kook後來也透露，他摧毀鋼琴時讓食指受傷了，因此無法使用指紋識別系統進入宿舍，好幾個星期都必須等待其他人讓他進去。

這支音樂錄影帶最令人印象深刻的部分絕對是編舞。它有通常的嘻哈特色，但變得較為和緩，而且壞男孩的舞蹈動作已經被合併以創造出獨特的防彈少年團風格。和以往一樣，男孩們的舞蹈動作保持完美同步，但看看他們以引人注意的抓頸背與聳肩的動作進入舞蹈的「高血壓」部分，然後將充滿男子氣概的雙臂交疊或蹲伏變成更具情感和表現力的動作。或許防彈少年團的舞蹈開始成熟就是從這裡開始的。

> 或許防彈少年團的舞蹈開始成熟就是從這裡開始的。

CD採用光滑的黑色名片盒，表面帶有隨機刮痕，以及有關愛的影響的英文官方警告。整套裡包含有高度收藏性的隨機個人照片卡和團體照片卡，以及帶有歌詞的相片集（塗鴉和下劃線都是迷人的手寫風格），還有兩張明信片，一張是嘻哈怪物的防彈少年團角色，另一張則是即將登場的防彈少年團網路漫畫裡的角色。

> 這就是防彈少年團的成長。

在新專輯展示會中，SUGA表示之前的單曲專輯和迷你專輯都是為了他們的第一張完整專輯做準備，整張專輯應該從頭聽到尾，包括從挫折轉變為釋放，銜接這些音調上轉變的間奏。這就是防彈少年團的成長，不再談論學校而是專注於年輕人的情緒壓力。

所以在RM的開場饒舌後，《Dark & Wild》的主要曲目〈What

Am I To You〉和〈Danger〉，將單戀造成的傷害直接歸零。這個樂團已經發展得極為抒情，並從「請和我交往」的歌發展到當愛情出錯時真的會造成很大傷害的歌，音樂也已經成熟。Vocal line有更多的空間來探索他們的和聲，伴奏帶入了吉他的聲音，持續壓過打擊樂器，饒舌部分似乎是較隨意不那麼風格化。

儘管非常吸引人並深具感染力，但在〈War of Hormone〉（賀爾蒙戰爭）中，防彈少年團再次以賀爾蒙對年輕男性造成的影響的誠實態度引起求愛爭議。他們承認自己瘋狂迷戀女孩，雖然他們對女性的態度確實導致一些不好的新聞報導，並且玷污了K-pop完全清白的形象，但這顯然是對女孩的讚美詩，而且他們真的只是在開玩笑（J-hope甚至有句歌詞跟擠青春痘有關！）。

在〈Hip Hop Lover〉（嘻哈愛人）中，我們發現防彈少年團在他們的暑期學校裡學到了什麼，因為他們比以前更有美國感覺，他們會隨口說出他們的饒舌英雄並帶我們體驗他們的嘻哈教育。下一首是SUGA預先釋出的〈Let Me Know〉，接下來是〈Rain〉（雨），一首經常被低估的憂鬱爵士樂風歌曲，裡頭有J-hope的超讚客串。然後專輯的一半黑暗部分以「Cypher Pt. 3: Killer」（饒舌接力第三部：殺手）結束，另一個圓形房間饒舌片段，Supreme Boi客串演出，再一次，這似乎比以前的饒舌接力更圓滑更少模仿。

在一段簡短的1970年代迪斯可風格間奏後，我們進入狂野的一面。他們是藉由社群媒體建立粉絲群的樂團，但他們卻大膽詢問，「Would You Turn Off Your Cellphone?」（能不能關掉手機？）他們看起來像你的父母嗎？當然不，但你無法否認這個訊息：如果我們藉由手機過生活，我們將失去個人關係。

〈Blanket Kick〉（踢被子）是一首沮喪的尷尬之歌；當你想起自己為了讓人印象深刻，行為有多古怪；或者你錯過了一個千載難逢的機會時，在床單上踢被子的甜蜜懺悔行為。現在放鬆一下，接下來是〈24/7=Heaven〉，他們又重新沉浸在愛裡。最極致的歡快律動，相當好的歌詞分配讓每個成員都能感受到浪漫。

推出一張完整的專輯意味著防彈少年團可以稍微挑戰極限，下一首歌〈Look Here〉（看看這裡）聽起來就像是一個在美國度過夏天的樂團，在洛杉磯閒逛時聆聽菲董（Pharrell Williams）的〈Come Get It Bae〉。

這是一首輕快活潑、打擊樂為主的曲目，當然，防彈少年團聽起來好像他們一生都在表演美式風格的流行樂。

倒數第二首曲目是〈2nd Grade〉（二年級），一首有趣的瘋狂歌曲，附帶大量的「bang it, bang it」副歌，最後專輯以〈Outro: Does That Make Sense?〉（尾奏：那像話嗎？）結束。這張專輯又回到原點，再次以愛情消逝為主題。和之前的專輯一樣，Vocal line被請來完成最後一首歌，而從Jung Kook的那句美妙的「listen」開始，男孩們的歌聲如絲綢般柔滑，並完全陷入律動中。

在電視音樂節目宣傳時，防彈少年團的表演獲得更多的播出時間，而ARMY在粉絲應援口號上表現出色，觀眾都能清楚聽見。儘管如此，防彈少年團渴望在節目中獲勝的願望仍未能實現。在典型的回應中，他們發誓要更加努力。

JIN

小檔案

姓名：金碩珍

綽號：Jin、世界第一美男子、視覺之王、左三男、車門男、飛吻男子、奶奶、UN男、聯合國男

出生年月日：1992年12月4日

出生地：南韓京畿道安養市

身高：179公分（五呎十吋）

教育程度：普成高中、建國大學、全球網路大學、漢陽網路大學研究所（在學中）

生肖：猴

星座：射手座

SIX

Jin（金碩珍）： 世界第一美男子

防彈少年團在2017年告示牌音樂獎（Billboard Music Awards）的品紅色地毯上露面後，這個標籤#ThirdOneFromTheLeft（左三男）突然大轟動。這甚至不是Jin第一次讓社群媒體暴動。當他2015年出現在甜瓜音樂獎時，#CarDoorGuy（車門男）點燃了整個推特。他做了什麼事引發了如此大的關注？什麼事也沒做，除非你認為具有毀滅性的美貌是一種作為。「我想我是世界第一美男子（Worldwide Handsome）」，Jin解釋。這絕對不是一個謙虛的聲明，但沒有人想爭論。

就是他的外貌——寬闊的肩膀和一張小臉，整形外科醫生稱為「黃金比例的對稱五官」——一開始將他帶到了防彈少年團。三大娛樂經紀公司之一的SM娛樂，在街頭選秀中選中了他，但他無視他們的試鏡邀請（有人說他實際上逃離了星探），認為這是一個惡作劇。當Big Hit娛樂邀請他時，他出現了，以演員身分試鏡，結

果他成為第一個加入防彈少年團的非饒舌歌手。

金碩珍在首爾南方的果川市長大。

他的家庭關係很緊密，他形容自己的童年是快樂無憂的。他們會到日本、澳洲和歐洲等地旅遊，他的父親會教他打高爾夫球並帶他去滑雪，Jin發現他有單板滑雪的能力。他和哥哥之間有著溫暖的競爭關係，哥哥只大他兩歲，事實上他仍與家人保持親近，尤其是他的母親。在2015年的父母節那天，他翻唱Ra.D的歌曲〈Mom〉（媽媽），錄製了一個感人的版本，並為母親加上甜蜜的獻詞。

在首爾的「美麗時刻」（Beautiful Moments）演唱會上，他的母親坐在觀眾席，當時他熱淚盈眶，他解釋說，媽媽常常在聽她的朋友吹噓自己的兒子時一言不發地，所以他真的很想讓媽媽自豪，現在多虧了ARMY，他可以辦到了。他現在還是跟她一樣親近，樂團裡的其他成員說，他可以和媽媽講電話超過一小時！

> 他真的很想讓媽媽自豪，現在多虧了ARMY，他可以辦到了。

Jin國中和高中都讀男校，他承認自己很難直視女孩的眼睛，最後不得不強迫自己以免在ARMY面前顯得尷尬，但他確實結交了許多朋友，儘管他的行程繁忙，其中一些他仍然經常與他們保持聯繫。他喜歡上學，努力讀書，參加各種可能的運動，並想成為一名報社記者。

2009年，他的志願改變了，當他看了歷史劇「善德女王」，那是南韓當時最受歡迎的電視劇。像這個國家大部分的人一樣，年輕的碩珍被迷住了，特別是演員金南佶的動人演出。這位高中生受到相當大的鼓勵，因此他進入了建國大學，主修電影和視覺藝術。2011年4月，當他接到Big Hit娛樂的電話時，已經入學三個

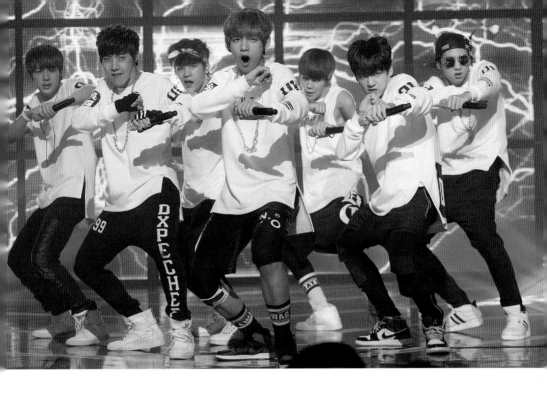

認識一下娃娃臉的防彈男孩們：2013年10月在南韓首爾的MBC音樂節目「冠軍秀」上演出，就在他們出道後幾個月（見上圖）；和2014年2月在首爾的第三屆Gaon音樂榜韓國流行音樂大獎紅毯上（見下圖）。

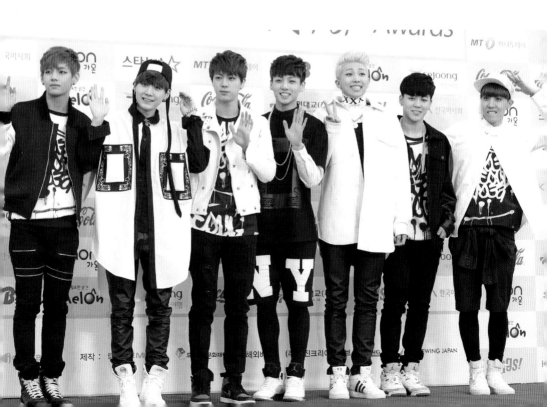

RM

SUGA

JIN

J-HOPE

JIMIN

V

JUNGKOOK

每個男孩都為給團體帶來不同的東西；2018年5月，他們參加在美國拉斯維加斯舉行的告示牌音樂獎，看起來很帥氣，所有成員都是相同的黑髮，這是LG廣告推出時讓ARMY為之瘋狂的造型。

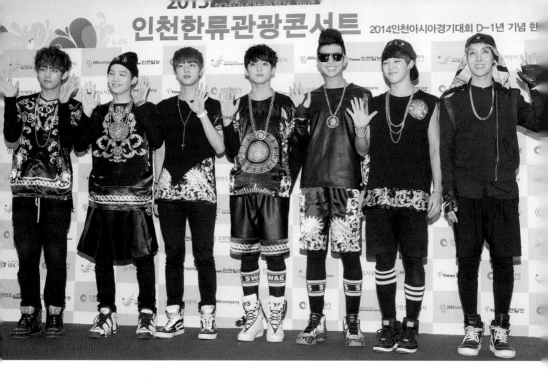

上圖：男孩們以街頭風格出現在2013年9月於南韓仁川舉行的仁川韓流音樂會的紅毯上，接受媒體拍照。

下圖：全體成員衣冠楚楚的打扮，展現出他們的時尚選擇有多麼多樣化。這是2014年3月在南韓一山參加另一次MBC音樂節目「冠軍秀」。

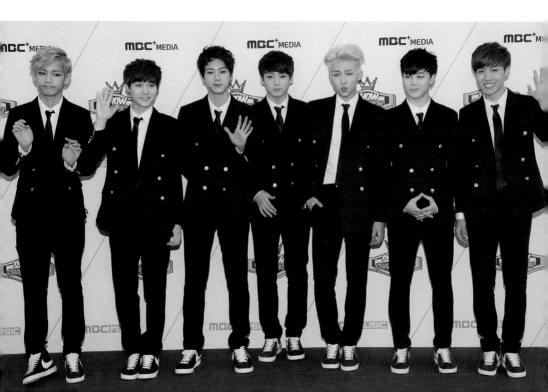

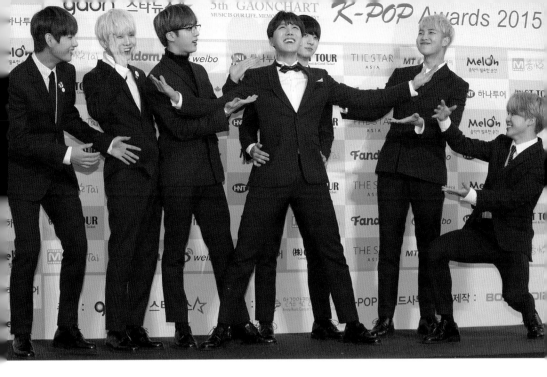

上圖：2016年2月在南韓首爾，男孩們穿著褐紅色西裝回到紅毯上，參加第五屆Gaon音樂榜韓國流行音樂大獎頒獎典禮，SUGA、RM和Jimin的髮色都非常鮮豔美麗。

下圖：2016年6月，防彈少年團在美國新澤西州的KCON現場表演〈Fire〉，整個舞台狂熱無比。

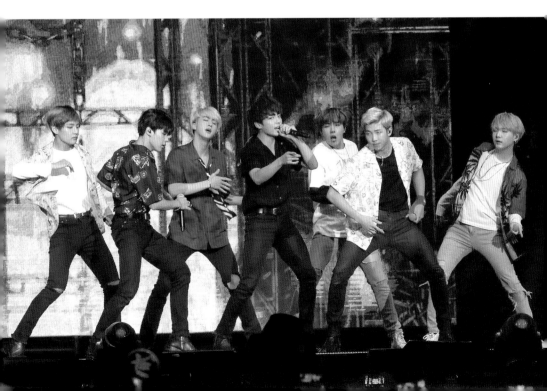

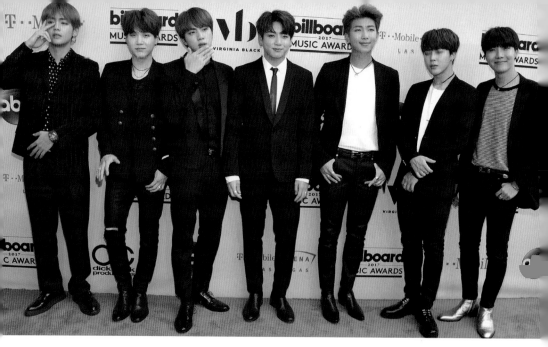

上圖：當他們開始在美國走紅時，世界第一美男子Jin以#ThirdOneFromTheLeft這個標籤在網路上爆紅，但其他男孩們在出席拉斯維加斯的告示牌音樂獎時，也都看起來很帥。

（下圖）贏得「最佳社群媒體藝人獎」對防彈少年團來說是件大事，2017年5月他們回到家鄉，在南韓首爾記者會上很有風格地慶祝。

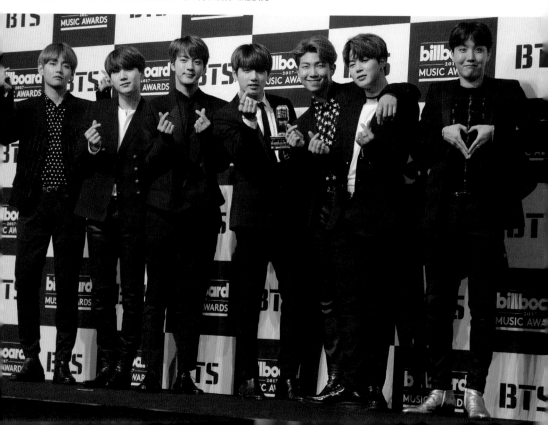

上圖：2017年11月，美國洛杉磯，男孩們參加「吉米夜現場」！他們為歌迷準備的表演內容包括〈Go Go〉、〈Save Me〉、〈 Need U〉、〈Fire〉和〈MIC Drop（重新混音版）〉。

下圖：2017年11月，美國洛杉磯，在全美音樂獎頒獎典禮的後台對著相機擺姿勢。

防彈少年團驚艷美國：2017年11月，美國洛杉磯，在全美音樂獎頒獎典禮上令人瞠目結舌的〈DNA〉表演。

月。

對一個已經下定決心要當演員的人來說，練習生生活一定是巨大的震驚。幸運的是，碩珍隨和的個性幫了大忙。當房時赫要求他選擇一個單音節的名字，這樣更簡潔有力，他就直率地將自己的名字縮短為Jin。他沒有異議地將自己從有抱負的演員變成了歌手和舞者練習生，說自己以後總是能成為演員。而且，他很快就習慣自己在這個能唱能跳又會饒舌的團體中，是年紀最大的那位。那就是Jin，無憂先生。

但這並不容易。在出道前幾個月，他發現節食很困難，而且他掙扎於表演技巧，儘管他總是很感激樂團中的其他成員以及那些花時間幫助他唱歌和舞蹈動作的Big Hit娛樂工作人員。不過在此同時，他找到了自己在宿舍裡的角色。很快就能看出，Jin是那個把環境打掃乾淨、把雜貨整理好，並丟掉腐爛食物的人。同樣也很清楚的是，他喜歡烹飪和製作餐點，讓他們有點乏味的飲食變得多采多姿。難怪他很快就從年輕的樂團成員那裡贏得了「奶奶」（Granny）的綽號！

也許起初Jin的羞怯讓樂團的一些成員覺得他看起來很驕傲，但當他和Jung Kook一起上歌唱課，他們很快就建立起關係。Jimin變成他的健身房夥伴，對動畫的熱愛讓他和V更親近。SUGA從未有過任何疑問：他與Jin共享一間房間並堅持他絕不想換室友。在樂團裡，Jin處於一個陌生的地位：他是這個新家庭中最年長的人，但他一輩子都是老么，不過這似乎並未對他造成困擾。對於RM、J-hope和SUGA來說，他很安靜和認真，和年輕成員在一起時則很容易興奮又調皮，為自己贏得了「偽忙內」的稱號！

在宿舍內，Jin仍然扮演著父母的角色。他會比團員早兩個小時

但他仍然喜歡
為其他人做飯，
並照顧他的
寵物Odeng和
Eomuk。

起床，確保他們全都清醒並準備好準時開始工作（這並非很容易的任務！）。而且雖然他們現在有一位清潔人員，但他仍然喜歡為其他人做飯。在此同時，他繼續增加他的超級瑪利歐玩偶收藏（許多粉絲送給他），並照顧他的寵物Odeng和Eomuk。據報導，他是因為在網路上搜索「SUGA」時，發現這些可愛的蜜袋鼯，這是一種小型負鼠。

跟防彈少年團的所有成員一樣，Jin在其他偶像團體中有很多朋友。他與VIXX的Ken很親近，還有BAP的榮宰、BTOB的恩光、B1A4的燦多和Baro、EXID的哈妮以及來自Mamamoo的玫星，全都是「92年生聊天組」的成員，他們說Jin和燦多總是讓聊天室變得很有趣！

到了2013年3月，Jin的演唱功力已經進步到可以加入RM和SUGA錄製「Adult Child」（成人兒童），這是防彈少年團出道前的首批曲目之一，他演唱了一段簡單但甜美的間奏。對看起來似乎處變不驚的Jin來說，一切都進行的很順利，但出道卻為這位年紀較大的成員帶來震撼。他告訴採訪者，「音樂倒數」的演出是他第一次戴上麥克風裝備，而且他已經爬上舞台，並將麥克風裝備固定在褲子上。但是他沒有考慮到裝備重量。當他們表演「We Are Bulletproof Pt. 2」時，在往下跳的段落，他的褲子直接滑到他的大腿。他迅速將褲子拉回來，但褲子再次滑落。現在談起這件事他總是笑得很開心，但當時這個可憐的男孩很傷心。

在防彈少年團出道前，Jin不太擔心他的舞蹈，但他之後收到的批評——有些人稱他為「舞蹈黑洞」——擊中他的要害。他在跳舞

上下苦功，但他對自己在舞蹈方面的才能仍然非常謙虛。2017年，他在一個電視節目中說，「我覺得自己舞跳得真的不好，」但補充道，「然而，Rap Monster真的不會跳舞！」

自從出道以來，碩珍的一系列才華已逐漸浮現。與果川男孩的對話似乎都會有一個通常很可怕的ahjae笑話（字面意思是叔叔的笑話，雖然在西方世界裡比較常用的說法是爸爸的笑話。）這些是韓國人的雙關語或者是將英語和韓語混合在一起的笑話，例如，「狗看到牆壁時會說什麼？」答案是「Wol-wol」，這是狗叫聲在韓語裡的拼法。難怪防彈少年團的其他成員經常看起來很困惑或因為尷尬而畏縮！也許更有用的是Jin靈巧的腳趾。在不同的實境節目裡，他展示了不用雙手打開糖果袋或脫掉襪子的能力。我們怎麼能忘記他招牌的「交通警察之舞」？一個滑稽的行進、揮手動作，他甚至教會了其他團員。

實際上，實境秀證明了Jin既機智又有趣。2017年1月，他出現在艱難的生存節目「叢林的法則」（Law of the Jungle）裡，該節目送名人到世界各地的偏遠地區進行生存挑戰。與其他K-pop明星和韓劇演員一起，他被送到印尼農村。儘管必須提早離開參加防彈少年團的巡迴演出，Jin仍然表現得非常出色。事實證明，他受到其他明星的歡迎；用鋸子製作木槳，用ARMY bomb（也就是手燈）當作捲軸來釣魚，並烹煮這些魚給他的叢林家庭，還以特技的三重旋轉潛水為他的團隊贏得水。

Jin的幽默和活力在其他節目中也很受歡迎，例如「大國民脫口秀，你好」（Hello Counselor）和「拜託了，冰箱」。在「拜託

> 我覺得自己舞跳得真的不好，然而，Rap Monster真的不會跳舞！

了，冰箱」裡他承認，宿舍冰箱大部分都裝滿了化妝品，團員們會把食物拿出去以騰出空間。還有在「請給一頓飯」（Let's Eat Dinner Together）裡，他用他的ahjae幽默招待節目成員，並成功找到了一個願意請他吃晚餐的江南家庭。

對了，食物！Jin愛他的食物。他喜愛烹飪、吃東西和討論食物。他的興趣首先出現在早期的防彈部落格裡，當時他發布「Jin的食譜」，只是為了表明他們的出道節食食物有多麼單調。然後這個發展成「Jin的烹飪日記」，在這裡他詳細介紹更多有趣的餐點，最後變成他的「Ｖ明星直播」（V-Live）系列，「Jin吃東西」（Eat Jin）。這就是他非常有趣的吃播（mukbang），所謂的吃播是主持人在吃東西時進行評論的熱門影片，特別是Jin試圖在一分鐘內吃掉整碗韓式炸醬麵（韓國兒童喜歡的麵條加醬汁）那一集。一位粉絲甚至請專家評論Jin的烹飪技巧。2017年，她在推特上發了一張Jin做的麵條和煎蛋的照片給戈登拉姆齊（Gordon Ramsay），向英國名廚詢問Jin是否有機會贏得他的「地獄廚房」（Hell's Kitchen）系列。這個惡名昭彰的壞脾氣廚師回答說，「煮過頭的雞蛋和蟲，不，謝了。」好吧，至少他沒有詛咒！

Jin對ARMY的熱愛也是值得一提的事。他永遠不會忘記感謝他們的支持，並與ARMY建立起自己的獨特情感聯繫。最早是日本ARMY稱他為「飛吻男子」（Flying Kiss Guy），因為他們注意到他的習慣是用手向粉絲送飛吻。他真的把飛吻發展成一種藝術形式，將最優雅和時尚的吻直接送進每一位正在觀看的ARMY心中。

Jin真的是愛心之王。一切開始於他向粉絲比出手指愛心，並在手上畫一顆心，就畫在ARMY這個字旁；但很快地，這就變成他

在現場演出時的特別貢獻。在香港，他把手伸進T恤裡，拿出一個心型的衣架；在安納海母，他掀開襯衫，一顆白色的心就貼在T恤上他心臟的位置；在雪梨，他拉高袖子，露出一個心型的毛氈手鐲。他會製作出巨大的折疊心，一個滿是心型的長型紙製六角手風琴或突然轉身展示他的心形眼鏡。其他成員都跟粉絲一樣享受這些驚喜，特別是Jung Kook，他們在日本大阪巡迴演出時，Jung Kook徒勞地搜尋Jin把心藏在哪裡，當這位最年長的成員用麥克風製作一顆心時，Jung Kook才在震驚的笑聲中崩潰。

雖然有些ARMY替Jin擔心，他沒有分配到足夠的歌詞或螢幕時間，但Jin似乎對自己在防彈少年團中的地位有種禪定的滿足。Wings專輯收錄了他作為創作者所貢獻的第一首歌，他對自己和Pdogg合寫的〈Awake〉（覺醒）感到驕傲。

BANGTAN BOMB

防彈少年團與特別主持人JIN於2017年的KBS

2017年12月，Jin被選為KBS歌謠盛典（KBS Gayo Festival）的主持人之一，這是電視播出的一個包括頂級偶像表演的季節性的流行歌曲表演。讓你的眼睛迎接一場視覺饗宴，當世界第一美男子先生非常認真地準備他的角色，還看到樂團其他成員看著更衣室電視上的他並給予支持。

　　他說他寫歌時非常努力，並非常堅持他的副歌部分被使用。在
現場表演時，當ARMY和他一起演唱這首歌，他甚至還流下了眼
淚。但是，他並不期望立即成為防彈少年團的主要詞曲創作者。他
說，如果他的歌曲被挑中了，那很好，但如果沒有，他將會繼續努
力，新的機會也會出現。那就是Jin：安詳地對一切處之泰然。當
你是世界第一美男子時，或許很容易正確看待一切事物。

SEVEN

紅色子彈

個城市崩潰了。巨型怪物的外星種族正攻擊地球，我們毫無防禦能力。我們唯一希望是一個緊密結合的超級英雄團隊。憑藉著他們的特殊能力，他們或許可以擊退突變入侵者。無懼、自我犧牲，令人難以置信的英俊，他們看起來也不可思議地面熟。是防彈少年團來拯救大家了嗎？

「We On: Be the Shield」（我們登場了：成為防禦力量）是一個Big Hit娛樂官方推廣的網路漫畫（webtoon）。這是一部漫畫形式的線上漫畫，講述一個決心拯救世界的超級英雄團隊的故事。想想漫威的復仇者聯盟，只不過這個團隊有天才科學家RM；致命準確的弓箭手Jin；SUGA是一個四肢可變成劍的戰士；J-hope是有翅膀的觀察者；Jimin可利用自然界的力量；Jung Kook的身體可變成保護團隊的盔甲；還有V，黑暗、陰影和致命黑洞的召喚者。

除了我們剛剛提到的東西外，還有更多的細節，對那些喜歡將科學幻想和他們最愛的K-pop樂團結合在一起的人來說，這是很好的讀物。漫畫在2014年9月上傳，這是防彈少年團正在

讓自己廣為人知的證明。「Dark & Wild」才剛剛在韓國登上排行榜第二名，並在告示牌世界專輯排行榜（Billboard World Albums Chart）登上第三名；在記錄數位單曲表現的告示牌世界榜（Billboard World Chart）上，〈Danger〉也已攀升至第七位，並且十月份他們將在首爾的五千名粉絲面前表演。

他們解釋說，防彈少年團想要代表年輕人的能量，將摧毀這世界的障礙和偏見，所以這場演出被稱為「The Red Bullet」（紅色子彈）。這是他們首次獨自演出的完整長度演唱會。

兩場AX Hall演唱會在五分鐘內銷售一空，因此又加演了一晚。擔綱演出自己的演唱會對防彈少年團來說是至關重要的一件事。他們告訴媒體，「直到現在，我們堅持嘻哈風格，並提倡使我們與其他偶像團體區別開來的概念，所以我們正在準備一場非常獨特的演唱會。」而且果然非常特別。

每天晚上，從2014年10月17日到10月19日，他們播放了一段設置在教室中的介紹影片，然後是150分鐘長的防彈神奇。他們唱歌、跳舞並從頭到尾開玩笑，演出內容一共是二十四首歌，當然包括暢銷曲如〈Boy in Luv〉、〈Danger〉和〈Just One Day〉，還有其他歌迷們的最愛如〈Let Me Know〉、〈If I Ruled the World〉和〈Blanket Kick〉，並在舞台上放了自己的床和沙發來增加額外的可愛度。饒舌歌手們與以特別來賓身分出席的Supreme Boi一起表演了〈Cypher Pt. 3: Killer〉，而歌唱陣線則表演〈Outro〉，還演唱了由Jin所寫的第二段新歌詞。當粉絲舉起用韓語書寫的橫幅，「讓我們一生一起走！」他們以滿滿的精力表演〈Jump〉和〈Rise of Bangtan〉

觀眾欣喜若狂，並跟著唱每一句。

回報粉絲，最後以方言饒舌〈Paldogangsan〉結束。

觀眾欣喜若狂，並跟著唱每一句。在影像日誌裡他們思考這次的經驗，男孩們似乎感到很震驚，這次的經驗稍微讓他們不知所措。他們都承認這太棒了，但覺得它像夢一樣消逝無蹤。

RM告訴Starcast新聞頻道，「我們的編舞是如此困難以至於有點可怕，我很擔心我們是否真的可以做到，但演唱會結束後我覺得好多了，就像我完成了一次高空彈跳。」另一方面，V挑選了〈War of Hormone〉為最值得紀念的時刻，他說，「其他的歌曲讓人非常緊張，但當我們演唱這首歌，每個人都充滿喜悅。」

演唱會結束後不久，10月23日，防彈少年團將〈War of Hormone〉以單曲發行，還有音樂錄影帶，這是他們截至目前為

BANGTAN BOMB

萬聖節的〈WAR OF HORMONE〉

當你厭倦了觀賞〈War of Hormone〉的音樂錄影帶時（根據一些ARMY的反應判斷，可能需要一段時間！），看看這個特殊的防彈炸彈。在一個裝飾著蜘蛛網的排練室裡，穿著萬聖節裝扮的防彈少年團依扮裝的角色表演了編舞。RM是吸血鬼，SUGA是持刀的恰吉，Jimin扮演查理卓別林，Jin扮演史傑克船長，V扮演小丑，J-hope是惡魔島的囚犯，而甩著鞭子的Jung Kook是動畫角色恐怖之王。讓人害怕嗎？不盡然。好玩嗎？完全是的！

止，在螢幕上玩得最開心的一次。令人印象深刻的一鏡到底黑白拍攝，隨後在Jimin的褲子和Jung Kook的工作褲條紋上加上紅色，這支音樂錄影帶有活力、笑聲和最放肆的編舞。

在日本登場的「The BTS Live Trilogy Episode II: The Red Bullet」（防彈少年團現場三部曲第二集：紅色子彈，這是它的全名）意味著另一個第一次——一場用不同語言演出的完整演唱會。不過，已在日本培養出一群追隨者的防彈少年團，出現在綜藝與音樂節目中，並發行了日語單曲，包括〈No More Dream〉、〈Boy in Luv〉和〈Danger〉，這些歌曲全都登上日本排行榜前十名，所以他們當然是處身於朋友間一樣熱絡。日本觀眾的反應一向較為傳統含蓄，11月13日和14日在神戶的演出以及11月16日在東京的演出卻讓男孩們感受到熱烈歡迎——事實上，粉絲們知道所有的歌詞並且跟著唱。

這些男孩即時回到了首爾，不僅迎接即將到來的Jin的生日（12月4日），還有Mnet亞洲音樂大獎（Mnet Asian Music Awards），這可能是南韓娛樂產業中最負盛名的頒獎典禮。由於樂團才出道第二年，人們認為他們不太可能贏得獎項，但防彈少年團受邀表演，單就這件事就已經是一項成就。J-hope後來告訴Starcast新聞頻道，Mnet亞洲音樂大獎的舞台表演是那一年最令人難忘的活動，「當我在Mnet亞洲音樂大獎表演時，我覺得自己已經長大，我是如此開心又興奮。」

防彈少年團在節目中表演了〈Boy in Luv〉後並再度回到舞台演出，這讓推特與論壇整個大暴動。這是一個稱為「世紀之戰」的片段，內容是防彈少年團對上Block B，另一個類似的成功七人男子嘻哈團體。這場對決採取了以下幾種方式：舞蹈對決、饒舌

決鬥、團體表演和聯合表演的形式，防彈男孩的表現讓ARMY感到自豪。穿著白色西裝和粉紅色襯衫的RM與Block B的Zico面對面，防彈少年團使出所有絕招表演〈Danger〉，兩個團體完美地結合在一起表演黑眼豆豆（the Black Eyed Pea）的〈Let's Get It Started〉（讓我們開始吧）。

但真正引起粉絲們討論的是舞蹈對決。

首先，J-hope像一個被附身的人佔據了舞台，表演一些令人驚嘆的動作，再次證明在舞池裡很少有人比得上他。然後，Jimin在舞台上旋轉，扯下他的連帽衫和T恤。這一舉動看起來略顯不雅，他後來訴苦說到，排練時看起來酷了十倍，但是當他繼續光著上身跳舞，幾乎沒有觀眾抱怨！誰贏了這場對決？在接下來兩週進行的民調中，防彈少年團獲得了百分之90.1的選票。這對防彈少年團和

BANGTAN BOMB

SOMEONE LIKE YOU
（V演唱與製作）

隨著年底接近，V的生日也即將到來。2014年，他決定以他第一首翻唱的歌當作回贈給ARMY的禮物。在推特上，他問粉絲他應該選什麼歌，有人建議愛黛兒的〈Someone Like You〉（像你一樣的人）。他說，這首歌有種吸引他的情緒化的聲音，那就是他的目標。而且更重要的是，他策劃並導演了這段影片，只花了16分鐘在宿舍的後巷拍攝。

ARMY來說都是一次偉大勝利——一種將會一次又一次動員的組合……

在年終和電視音樂節目的聖誕節特別節目前，防彈少年團有時間飛到國外，再舉辦了三場紅色子彈巡演的演唱會。

在馬尼拉（12月7日）、新加坡（12月13日）和曼谷（12月20日），RM頂著火焰般的紅髮，防彈少年團的表現跟他們在首爾的第一場演唱會一樣好，這也是第一次在首爾以外的地方，ARMY以驚喜的橫幅、粉絲應援口號和同步的手燈揮舞來回應。

這是出道後的第二個聖誕節。儘管在韓國有許多人質疑防彈少年團贏得新粉絲的能力，但隨著他們的影響力逐漸累積，他們繼續證明這些人是錯的。今年他們將首次出現在著名的K-pop聖誕特別節目：「音樂倒數」的聖誕特輯和「Show! 音樂中心」的年終特輯。更重要的是，他們還被邀請參加首爾倒數，這是韓國最高的摩天大樓樂天世界塔外的新年慶祝活動。這是相當大的榮譽，但是在YouTube上觀看他們表演的影片，你會很失望找不到Jung Kook——「黃金忙內」因為還未成年，法律禁止他這麼晚工作！

對於那些喜歡看到防彈少年團打扮得光鮮亮麗和聰明的人來說，看看2015年1月頒獎季中，防彈少年團所穿的各種服裝。他們在首爾歌謠大賞中領取本賞獎時，穿著搭配了背心或板球針織套衫的學校制服。在Gaon音樂榜K-pop大獎（Gaon Chart K-Pop Awards）中領取世界新人獎時，他們穿著相同的修長雙排扣灰外套，搭配黑色領子、黑色領帶，黑色褲子與白色襯衫。在「金唱片獎」頒獎典禮上，他們以更休閒的灰棕色外套、綠色領帶、白色長褲和各式各樣的襯衫接受了他們以《Dark & Wild》專輯所贏得的本賞。

　　他們贏得本賞獎的事實，說明了此刻他們在K-pop界所佔的地位。這些獎項是為了鼓勵藝人在過去一年裡的成就，在一個項目中授予多達十個本賞獎並不罕見。然而，防彈少年團的終極目標是贏得大賞，也就是最大獎。夢想達到這個水平，他們首先需要在音樂節目中獲勝，這是現在的當前目標。

　　當2015年真正開始時，防彈少年團已經成為韓國最好的20位（組）音樂藝人之一。對於一個缺乏三大娛樂經紀公司支持、團員自己創作寫歌、並仍主要生產以嘻哈為主的音樂樂團來說，這是相當好的成績。但他們能否將自己的影響力和表演都提升一個層級？

　　當然是可能的。ARMY逐漸變得更強大，粉絲咖啡館即將慶祝會員數量來到十萬人。作為團體和個人，他們都獲得了露面時間——一月時能看到V和Lovelyz的柳洙正一起頒發MTV的「最佳的最佳」獎（Best of the Best）——現在他們正期望藉由到日本和美國巡演，建立起海外的粉絲群。可是或許有一種感覺，現在不努力就永遠不會發生。如果他們沒有在電視音樂節目中獲勝、製作出一張排行榜冠軍的專輯或者在今年贏得令人垂涎的大賞，他們會像許多比他們早出道的K-pop競爭者一樣半途而廢嗎？

> 他們會像
> 許多比他們
> 早出道的
> K-pop競爭者
> 一樣
> 半途而廢嗎？

　　成功的一條途徑在附近的日本。只有美國音樂界創造的產值比日本人多；那裡的粉絲很熱情，也是世界上最大的實體CD購買市場，他們對K-pop的興趣越來越大。防彈少年團藉由錄製他們暢銷曲的日語版奠定了成功的基礎，並且將紅色子彈演唱會帶到了神戶和東京，但現在他們準備好對日本進行主要攻擊。

曾與日本嘻哈音樂界的一些重量級人士合作的日本饒舌歌手川合大介，幫忙將防彈少年團的韓文歌詞翻譯並潤飾，讓防彈少年團在2014年年底發行了他們的首張日語專輯《Wake Up》（喚醒）。這張專輯包含他所有暢銷歌曲的日文版，以及三首新歌：〈Pt. 2-At That Place〉（第二部：在這個地方），這是回應〈I Like It〉的歌；〈The Stars〉（星星）聽得到Jin的歌聲；〈Wake Up〉（喚醒）結合了柔和的日本式饒舌風格與防彈少年團的聲音。

隨著這張專輯在日本排行榜上登上第二名，防彈少年團出發前往日本，在2月10日至19日間，在東京，大阪，名古屋和福岡的六場售罄演唱會中，他們在一共兩萬五千名觀眾前演出。他們的演出內容有一支甜蜜而有趣的影片：他們學習日語，一個接一個地為老師傾倒，但每個人都因為語言錯誤而受挫，他們演出了《Wake Up》中的歌曲，並加入一些驚喜，例如出道前的歌〈Adult Child〉以及翻唱瑪麗亞凱莉的〈Beautiful〉（美麗）。一如既往，他們離開日本時更受歡迎了，球迷們尖叫著希望他們能很快回來。

當他們回到首爾時，RM成為眾所矚目的焦點。天啊，他真的好忙！除了錄製新的神秘名流身分電視節目叫「問題的男人」，RM是該節目的主持人之一，他同時也釋出一首與華倫 G 合作的單曲叫「P.D.D」，華倫G就是防彈少年團在「American Hustle Life」節目中認識的具有開創性的饒舌歌手。最後，他推出了讓人期盼已久的混音帶，專輯名稱就是「RM」。

那些密切關注防彈少年團的人可能會問，如果紅色子彈是第二集，那第一集在哪裡？防彈少年團藉由宣布將在2015年3月28日和29日於首爾奧林匹克公園舉辦兩場演唱會，回答了這個問題：

「Live Trilogy Episode I: BTS Begins」（現場三部曲第一集：防彈少年團出發）。這場演出是他們迄今為止的事業回顧——從樂團的誕生到紅色子彈——並且是向ARMY和他們的父母表達衷心感謝的一個機會，其中一些人是第一次觀賞他們的現場演出。

身穿「BTS Begins」字樣白色連帽衫再穿上鑲邊外套的男孩們，為愛慕的觀眾們演唱20多首歌。曲目包括出道前翻唱德瑞克〈Too Much〉（太多），還有他們全部的單曲，甚至有來自下一張迷你專輯的搶先預告。與演唱會相關的兩個YouTube影片特別受到喜愛。第一支是防彈電視的影片，內容是J-hope為演唱會所進行的驚人舞蹈練習，另一段影片是他們在演唱會當晚最後一首歌〈Born Singer〉（天生歌手），這是他們在出道前翻唱傑寇（J. Cole）「Born Sinner」（天生惡人）。看看他們的演出，他們棒極了！

BANGTAN BOMB

IT'S TRICKY IS TITLE!
防彈少年團，來吧！（RUN-DMC作品）

他們或許穿著唐娜卡倫最好的衣服（RM顯然沒有接到通知！），但這個炸彈的美妙之處是他們仍然是幾個玩得很開心的孩子。Run DMC的經典之作是他們最喜歡的一首老歌，當歌曲播放時，他們把一些放肆、粗俗和令人印象深刻的動作結合在一起。首先Jimin意識到他錯過了，然後RM決定他也想加入，嘿，那麼Jin呢？有趣和時髦，這可能是有史以來最好的防彈炸彈之一！

SUGA

小檔案

姓名：閔玧其

綽號：SUGA、閔天才、Agust D、
Syub Energy（無活力）、不動的閔、Minami和爺爺

出生年月日：1993年3月9日

出生地：南韓大邱市

身高：174公分（五呎九吋）

教育程度：大邱太田小學、觀音中學、
江北高中、狎鷗亭高中，全球網路大學

生肖：雞

星座：雙魚座

EIGHT

SUGA（閔玧其）：
野性炫酷之王

RMY知道的SUGA，不只一種身份。不在乎任何人想法的大邱饒舌歌手；帶著能讓任何人心碎的笑容的可愛玧其；還有不動的閔。這個超愛睡覺的傢伙說，下輩子他要變成一塊石頭，什麼事都不用做。而且別忘了製作人SUGA，他如此執著於找到完美節拍，願意在任何地方工作——在機場出境貴賓室、電視台攝影棚休息室，甚至廁所隔間。

當ARMY描寫SUGA時，有一個詞絕對不會太離譜：野蠻。他是冷酷的，但在言行上都很棒。當別人要求他描述自己時，這個人說，「閔SUGA是個天才」，並補充說，別無其詞了。當酸民指控防彈少年團對嘴時，他是那個會故意在演唱到一半時停下來的饒舌歌手；正當RM說其他成員都不會說英文時，他會頑皮地開始說英文。

如同他經常喜歡提醒我們的，閔玧其在慶尚道北部的大邱長大。

一般認為該省的男人易怒又充滿男子氣概，而他有時會用在饒舌裡的方言，其他韓國人聽起來覺得相當刺耳。

SUGA承認，
他很驚訝
一個來自大邱的
窮孩子
能夠有
如此的成就。

跟V一樣，他小時候有段時間由祖母撫養，比起其他人，兩人的成長過程似乎比較艱辛。SUGA承認，在首次出道後，他回到宿舍，茫然呆坐盯著牆壁，驚訝於一個來自大邱的窮孩子能夠有如此的成就。

他所擁有的這一切必須歸功於他的決心和音樂天份。歌曲〈First Love〉（初戀）述說了他如何在小學學習彈鋼琴的故事，雖然他的功課不錯，但真正引起他興趣的是音樂。2005年，當他發現韓國嘻哈音樂團體Stony Skunk和Epik High時，他對嘻哈音樂產生興趣，而且瘋狂愛上嘻哈音樂。他仍然認為Epik High的歌曲〈Fly〉（飛）是他的最愛，並認為他們充滿希望的歌曲與拒絕妥協音樂信譽的作為，激勵並啟發了自己的音樂志願。2017年，當SUGA貼了一張他參加告示牌音樂獎（Billboard Awards）的旅館通行證照片時，Epik High的Tablo回覆SUGA一個高音大拇指，所以看起來這種敬佩之意是互相的。

少年閔玧其開始盡其所能發掘關於嘻哈的一切。他教會自己如何操作音樂製作軟體，十七歲時，他已在錄音室裡擔任兼職工作、寫歌詞、學習如何作曲和編曲。他在訪問中回憶起他如何賺取足夠的錢支付到錄音室的公車費用和食物，如果他花了太多錢吃麵，有時他只好花兩小時走回家。

玧其的努力幫助他在大邱音樂界闖出名號。他成為大邱市饒舌歌手節拍（伴奏曲）的可靠來源，製作他們的混音帶，甚至還有了個

藝名叫Gloss並開始表演。

2010年，身為嘻哈團體D-Town的一員，他為當地的音樂節製作一首歌並負責作曲。這首歌紀念1980年的示威活動，也就是導致數百名學生被殺害的光州事件，透露出這位年輕創作者已經準備好面對其他人認為禁忌的議題。

幾個月後，宣傳房時赫將舉行饒舌歌手試鏡的傳單引起了這位高中生的注意。他通過預賽，據說將節拍改成他自己的安排，但在最後的饒舌戰中只得到第二名。幸運的是，Big Hit娛樂對他的製作技巧印象深刻，所以還是選了他，而當試鏡的冠軍illevn離開公司，玧其發現自己進了防彈少年團，他是第二位加入BTS最終陣容的成員。

在訪問中SUGA透露，雖然他的兄弟從一開始就支持他，但他的父母最初反對他追求音樂事業，不過一旦他們改變心意，他們就變成超熱情的粉絲，甚至用他的藝名來稱呼他。他的父親開玩笑地在粉絲見面會上說，他不明白ARMY為什麼這麼喜歡SUGA！在2016年的「HYYH Epilogue」（花樣年華：尾聲）演唱會上，SUGA在人群中發現他的父母時，跪下向他們行大禮；2017年，他為母親在大邱買了一家餐廳，名字叫做「心地善良奶奶的血腸湯」……或許用韓語聽起來比較好！

當玧其成為偶像練習生時，他需要一個偶像名字，為何他選擇SUGA這個名字，他給了兩個理由。一個與他對籃球的熱愛有關，即使是練習生，他還是每週都會打籃球。他的位置是得分後衛，而「Su Ga」是這個詞的縮寫。

然而他也說過，他被給予SUGA這個名字，是因為與許多韓國人

相比，他的皮膚非常白皙，尤其是他甜美的微笑。當然，ARMY
傾向於贊同第二種解釋！

　　SUGA發現當練習生是很辛苦的事。他說過當時他多麼不喜歡房
時赫，以及他曾一度直接離開練習去找老闆，告訴老闆自己準備退
團。幸運的是，在激烈爭吵後，他重新加入了在排練室的朋友們。
他在當練習生時還兼職打工，包括騎自行車送貨，以賺取額外的
錢。有一回在路上發生意外，他弄傷了肩膀。他向公司隱瞞受傷的
事並想要回家。但當公司發現這件事，他們提議在經濟上幫助他，
並說他們會等到他康復後再恢復訓練。

BANGTAN BOMB

95z的舞蹈時間與節拍應用程式

要成為防彈的一員並不總是那麼容易。正當你想獲得幾分鐘的
寶貴閉眼時間，1995年出生的兩個男孩Jimin和V，還有精力
和心思搞亂。利用Launchpad應用程式播放節拍和嗶嗶聲，他
們在他們熟睡的兄弟旁熱舞，並設法不要被打耳光。誰最有可
能動手？也許是SUGA，如果他能找到精力？也許是RM，如
果他不是那麼酷？或者是Jung Kook，如果不是老么必須表示
尊敬的話……

　　與其他成員產生的情感聯繫幫助他度過了那些日子。他們稱呼SUGA「爺爺」，因為他是換燈泡、修理門把、修理RM破壞的東西的人，而且也因為他經常被發現在打盹！雖然嚴肅的SUGA有時很少參加年輕成員們的遊戲，但他受到其他人的尊重和喜愛。自從他加入Big Hit娛樂就認識RM，並一直與RM合作，而在搬到他們最新的豪華公寓前，從一開始就與Jin住在一起，拒絕任何交換室友的想法，相信Jin是完美的室友。

　　SUGA與Jung Kook的關係是防彈少年團的傳奇事蹟。SUGA本人曾經把自己和老幺形容為「羊肉串二人組」。自從SUGA介紹老幺這道羊肉串料理，這已經成為Jung Kook最喜歡的食物。他們的笑話是，老幺已經要求SUGA出去買羊肉串給他太多次，所以他們打算開一家烤羊肉串餐廳。這個生意點子經常出現，直到2017年Jung Kook告訴ARMY雜誌，SUGA的父母告訴他這是一個注定失敗的主意，而SUGA說他打算改開一家傢具店！

　　SUGA的真正興趣在科技：他為防彈少年團錄製的第一個影像日誌，就是評論他用來製作節拍的數位控制器。後來我們習慣看著他拿著照相機，並且在推特上出現了一個標籤，粉絲們將其翻譯為「SUGA's sight」（SUGA所看到的）。照片內容包括了防彈少年團的成員、珍品、或他與團員們一起旅行過的地方。他曾因為在一張上傳的照片中這麼寫而聞名：「這張照片可以被重新上傳或編輯，因為我很酷。」再加上微笑的表情符號。

　　SUGA的個性讓他在ARMY的喜愛中佔有特殊地位，當他在「American Hustle Life」中展示他練習調情開場白：「你喜歡這條項鍊嗎？三美元。」他們喜歡他使用「infires」這個詞——他原本要說「inspires」卻發音有誤；還有毫無意義的饒舌歌詞

「Min SUGA genius jjang jjang man boong boong」——
當這句話伴隨Jimin的手機上出現SUGA的照片時，這變成一句
不朽的話。其他珍貴的SUGA時刻包括他在「奔跑吧！防彈」
裡穿著制服並戴著黑色短假髮，打扮成一個非常漂亮的女學生
Min Yoonji；最後，ARMY從未忘記來自防彈少年團簽名活動的
片段，在那裡一個過分興奮的女粉絲激動地對著SUGA尖叫，說他
是一個危險的人，並威脅要控告他，因為他讓她太辛苦、太心痛
了！

BANGTAN BOMB

防彈少年團的二重唱「SOPE-ME」
幕後花絮

SUGA和J-hope，暱稱「SOPE」，是粉絲喜歡看他們在
一起的配對。他們偶爾出現的V明星直播系列「Hwagae
Marketplace」（花開市場）經常是讓人大笑的有趣；他們為
了2016年慶典所穿上的相稱「SOPE」橘色運動服的照片受到
啟發，而在這個炸彈裡，饒舌歌手們試著當一般歌手，展現一
下到底能唱到多好。

由於他耍酷矜持的個性，SUGA並沒有像其他成員那樣表明他對ARMY的愛。他是SUGA，他有自己的方式。在2014年的粉絲簽名活動中，他告訴ARMY，當他賺了很多錢，他會買肉給粉絲們。

一年之後，當他被問道何時會遵守諾言時，他指定日期是2018年3月9日，也就是他的二十五歲生日，以當時來看還有三年。SUGA遵守了自己的承諾，他在那一天捐贈韓國牛肉給三十九間孤兒院，不是以自己的名義，而是以ARMY的名義。

2014年1月，當樂團正在日本進行宣傳時，SUGA得到闌尾炎。他飛回韓國接受治療，但出院後一天，他回到東京參加一個fan showcase（粉絲發表會）。在活動中，團員應該朗讀他們寫給粉絲的信。然而Jin選擇朗讀一封他寫給SUGA的信。他說，他非常欽佩SUGA儘管身體虛弱，卻仍執意為ARMY表演，但他也提醒SUGA，覺得虛弱沒關係，因為防彈少年團的其他成員將永遠照顧他。

> 2014年1月，當樂團正在日本進行宣傳時，SUGA得到闌尾炎。出院後一天，他回到東京參加一個粉絲發表會。

2015年12月，因為V和SUGA都覺得反胃，所以防彈少年團宣布取消將在日本舉行的演唱會，而粉絲們會記得：儘管V的確在演唱會當天身體不適，但SUGA後來承認，對他而言，是一種極為有害的焦慮，表示那天晚上他根本無法面對觀眾。這顯示出，SUGA從青少年時期就有抑鬱症相關問題。儘管如此，他覺得自己讓日本的歌迷失望了。他承認無法入睡，會因為冒冷汗醒來，而且因為無法表演而哭泣。他在接下來幾週的推文顯示了一位處於低潮的藝人。

當樂團終於在忙碌的行程中獲得休息，他獨自跑去表演場地，試圖感受他覺得對他感到失望的粉絲的情緒。

他坦白地形容自己是一個偽裝得很強壯的弱者，感謝ARMY和他在一起。

2016年8月，SUGA發表了可供免費下載或線上串流收聽的混音帶，名稱和藝人的名字都用Agust D（倒過來寫唸成DT SUGA，意思就是大邱來的SUGA）。這張混音帶完全由玧其製作，在〈Agust D〉和〈Give It to Me〉（把它給我）的曲目中，我們聽到火藥味濃厚的吹噓饒舌，捍衛他的偶像地位，第一次吹噓他的「舌頭技巧」，這是一個ARMY將永遠津津樂道的語詞，但混音帶真正允許玧其做的是說出他的故事。

BANGTAN BOMB

舞蹈練習——防彈少年團

如果你搜尋「2016年防彈炸彈慶典舞蹈練習」，你可以看到當他們排練2016年慶典舞蹈時，SUGA輸掉「剪刀石頭布」遊戲時的逗趣反應。當他們表演這首歌時，純舞蹈片段通常由J-hope負責，但現在這個殊榮已經落到最不喜歡風頭的團員身上。當然，SUGA帶來他自己略有不同的獨舞方式，優雅嗎？不。充滿感情嗎？一點也沒有。有趣嗎？答對了！

以他在大邱和首爾上學的公車命名，「724148」是關於他從大邱出發的旅程和練習生生活的艱辛——清晨打工、白天上學和晚上訓練。他真的赤裸裸地表達出自己的想法，揭露似乎能夠吞噬他的焦慮。在〈The Last〉（最後）這首歌裡尤其是如此，他坦率地說出他持續面對強迫症和抑鬱症的問題，並且去看精神科醫生。

這張混音帶到〈Tony Montana〉（東尼蒙坦納）這首歌時即將進入尾聲，參考了艾爾帕西諾在1983年電影「疤面煞星」（Scarface）中飾演的虛構黑幫分子的「成功不等於快樂」的故事。然後以緩慢、深情並非常受歡迎的〈So Far Away〉（如此遙遠）結束，在這首歌裡玧其說明追隨並實現你的夢想所需要的勇氣。這首歌演唱的部分由Suran負責（她2017年的暢銷單曲〈Wine〉（今日若醉）是玧其寫的）。

憑藉著製作、歌曲創作、饒舌功力和舞蹈技巧，SUGA證明自己才華洋溢，是防彈少年團不可缺的一部分。他也是一個誠實、直言不諱的人，有一顆地下饒舌歌手的心和敏感的一面，這些共同構成了讓ARMY深愛的野蠻又甜蜜的SUGA。

NINE

美麗時刻

歸的日期漸露端倪，看起來可能是男孩們事業中最關鍵的回歸。他們是如此想要在電視音樂節目上獲勝。2015年春天所做的許多採訪他們都提到這件事，甚至在即將發行的專輯的串場短劇裡也提過。不過，說的比做的容易。現在有這麼多的韓國流行音樂藝人，他們需要做出非常特別的東西。

新的迷你專輯《The Most Beautiful Moment in Life, Part 1》（生命中最美麗的時刻第一部，也就是「花樣年華 pt.1」），在2015年4月底以現在大家都很熟悉的預告宣布。預告片再度又是饒舌形式，但這次是SUGA演出而非RM，這是一部美麗的日式動畫，內容描述一位年輕人獨自在籃球場打球好躲避現實生活。結尾的歌詞解釋說，即使在艱辛的時候，也能在「美麗時刻」找到幸福。

RM對這次和下次專輯的主題做了深入而努力的思考，最後決定選擇一句中文詞彙「花樣年華」來總結這張專輯背後的哲思。這句話通常用來解釋「繁花盛開」的年紀，對於青春、美麗和愛的消逝

的隱喻，但是為了保有防彈少年團直接討論年輕人的焦慮與問題的使命，樂團成員在專輯名稱上選擇了一個意思略有不同的翻譯：生命中最美麗的時刻。

後來在現場表演中，RM詳細闡述了專輯主題，強調年輕人必須如何珍惜他們快樂和美麗的時刻，即使他們可能在學校、工作、與父母之間或感情關係中掙扎。演唱會DVD的英文字幕這樣翻譯他說的話：「如果你真正用心去了解並感受這一刻，並準備好接受這一刻，那麼從你出生的那一刻起，整個人生都會變得美好。」

預告發布後沒多久，新的概念照片也出爐。為這張專輯所做的兩種一套的設計也揭曉——粉紅色版和白色版。第一個版本以男孩衣服上飛濺的色彩、綠草和鮮花、以及慶州國立公園的櫻花樹顏色對比其陰沉的心情。第二組採黑白拍攝，反映了類似的情緒，不過是以冬日的海邊背景在日本海的盈德郡拍攝。

RM詳細闡述了專輯主題，強調年輕人必須如何珍惜他們快樂和美麗的時刻，即使他們可能正在掙扎中。

2015年4月29日，在專輯和音樂錄影帶於午夜發布之前，防彈少年團出現在Starcast新聞頻道，在他們自己主持的一小時現場節目「我需要你，防彈少年團在空中」裡（這個節目仍可以在V明星直播裡看得到），他們在節目裡討論到照片拍攝與專輯，並表演了令人驚豔的〈I Need U〉（我需要你）慢調抒情歌版本。看著他們以如此輕鬆愉快的方式一起大笑和開玩笑，使照片中擺出的陰暗姿勢看起來幾乎令人難以置信，但正如我們即將發現的，除了唱歌跳舞都很厲害外，這些男孩也是很棒的演員。

在〈I Need U〉音樂錄影帶中沒有跳舞，只有一個很黑暗的故事。由於題材是如此黑暗，以至於原本的影片被重新剪輯過，因為它所包含的場景可能會讓年輕觀眾沮喪或震驚（後來上傳的版本加上19歲以上才適合觀賞的標題）。它從年輕人很脆弱的想法得到一個嚴峻的結論：陷入暴力，藥物過量，甚至是自殺的暗示。與這首歌描述的極端狀況相比，〈Danger〉那首歌裡的挫折根本沒什麼，樂團裡的每個成員都有自己的故事，全都與絕望的主題有關。

透過藍色濾鏡拍攝，憂鬱的場景真的讓男孩們有機會扮演一個角色——Jimin坐在浴缸裡燒掉了信，Jung Kook被暴徒盯上，V對虐待他的父親做出了猛烈反擊——全都演得非常可信。這些影像充滿了離開童年與自尊心受挫的象徵意義，因此ARMY持續提出關於這些影像的理論並不令人驚訝。

寂寞的氛圍與整個團體的剪輯片段形成鮮明對比。在這裡他們並不孤單，而是歡笑、擁抱、玩耍並享受彼此的陪伴。穿著英式休閒裝——Jimin穿著一件Fred Perry馬球衫，V穿著龐克樂團T恤，RM穿著格子襯衫和褲子吊帶，SUGA穿著白色T恤和飛行夾克——他們看起來跟普通小夥子一樣玩得很開心。

這支音樂錄影帶達成了效果。幾個小時內#Ineedu這個標籤就在社群媒體成為流行趨勢，並為迷你專輯發行奠定了基礎。CD的粉紅色和白色版本都附有精美的120頁照片集，其中包括更多花朵和海邊的照片，以及通常都有的隨機成員照片與團體照片。

預告片裡SUGA強而有力的饒舌表演作為專輯的前奏。充滿熱情的怒吼對上自我懷疑的聲音，這種聲音是由籃球彈跳的節拍所驅動，並由運動鞋在球場上吱吱作響來加強。

前奏後直接導入單曲〈I Need U〉，為這張專輯的其餘部分確

定了電子流行音樂風格和情感強度等級，並回歸到渴望已經結束的愛情的熟悉主題。然而，這是對該主題更成熟的反思。他們已經不再是「戀愛」（Luv）中的男孩，這是嚴肅的，他們第一次準備使用「愛」（Love）這個詞。

那些在這個階段才認識防彈少年團的人，可能不會那麼欣賞這就是一切融合為一的模樣。歌手與饒舌歌手間的轉變更加順暢。他們離嘻哈音樂更遠了些，變成更柔和的流行音樂風格，但他們仍保有節拍。這不是模仿美國饒舌音樂，也不是韓國的嘻哈音樂或純正韓國流行音樂。他們正在打造一種真正屬於自己的聲音，而〈I Need U〉則是他們至今最完整的曲。

然而，任何懷念音樂錄影帶裡舞蹈要素的人無需等待太久。就在專輯發行後幾天，Big Hit 娛樂推出了這首歌的舞蹈練習影片。這比他們表演過的許多舞蹈更加微妙，一般效果是合唱開始前的連續不斷動作，當那種驚人敏銳和稜角分明的舞蹈動作成為注目焦點。因為期待即將來臨的音樂節目宣傳活動，這種興奮感增強了。

> 他們正在打造一種真正屬於自己的聲音，而〈I Need U〉則是他們至今最完整的單曲。

第三首〈Hold Me Tight〉（緊緊擁抱我），標誌著V的詞曲創作出道。看著饒舌陣線創作了這麼長的一段時間，他耐心等待，直到這首溫柔的鋼琴合成情歌出現。下一首是「Skit: Expectation!」（串場短劇：期望），在這裡樂團成員討論了他們對這張專輯的期待，或者他們確實敢充滿希望。

這顯示了樂團成員的不安全感；他們真的想要相信自己有成功的

機會，但卻被謙虛或缺乏真正的自信所阻礙。然而在電視節目「韓國音樂流行榜」（Pops in Seoul）中，有過一段很可愛的Jin的訪問，他宣稱他知道〈I Need U〉會大紅，因為無論何時J-hope說某件事會失敗，那件事就會表現得很好，而J-hope曾經預言這支新單曲的成績會令人失望。

歡迎，第一次聽說防彈少年團嗎？在〈Dope〉的開頭RM這麼問，問候不停增長的新兵進入ARMY。精力回到這首歌裡，它是這張專輯的第五首歌，也成為防彈少年團至今所錄製過最受歡迎的歌曲。告示牌雜誌的傑夫班傑明（Jeff Benjamin）是防彈少年團在美國最早的主流擁護者之一，稱讚這首歌「有幹勁的歌詞、狂歡氣氛的製作風格和充滿異國情調小號伴奏的踩腳曳步舞」。美國開始注意到防彈少年團。怎麼能不注意到？在一首非常歡快的歌曲裡，防彈少年團展現他們合併一連串合成音、爵士樂的暫停技巧和重擊節拍的能力，當他們唱著打敗他們的批評者並歡慶自己的成功。這就像儘管他們的期望值很低，但他們一直都知道這是可行的。

到了這時候，你想要一首讓人感到愉快、雙腳隨之搖擺的舞曲，出現了〈Boyz with Fun〉，就是這樣的一首歌。一旦他們在音樂節目上表演了這首好時光舞曲，因為其非常容易模仿的編舞和取悅觀眾的傳統——V發明一個動作，其他人必須複製——這首歌成為深受歡迎的現場演出。

〈Boyz with Fun〉和下一首歌〈Converse High〉，三月都已在首爾奧林匹克公園的演唱會上預先表演過。第二首歌由RM創作，那些聽過他訪問內容的人都應該很熟悉的主題，關於他的理想類型：他喜歡穿紅色匡威（Converse）運動鞋的女孩。在這首柔

和、融合節奏藍調的歌曲中，他設法說服樂團其他成員，他最喜歡
的鞋子品牌有多棒，當然除了SUGA——他根本無法被說服，還有
自己的一段台詞批評這個品牌。

　　2015年夏天，男孩們終於搬離宿舍。他們起初分享一個小宿
舍，七個人都在同一個房間裡睡覺，但隨著他們越來越成功，他們
搬到了一間更大的，有三間臥室的宿舍，Jin和SUGA睡一間，RM
和Jung Kook睡另一間，J-hope、Jimin和V共享第三個房間。
因此在下一首歌曲〈Move〉裡——一首搭配吉他的輕快嘻哈曲
目——他們談到宿舍的變化，他們對上一個宿舍的回憶，無論是快
樂或悲傷，將搬家當成一種隱喻，說明偶像地位的提升。

BANGTAN BOMB

UP DOWN UP UP DOWN
（EXID的暢銷曲）

更多在休息室裡的胡鬧，這次J-hope和Jimin帶頭自發地模仿
起女子團體EXID的暢銷曲〈Up and Down〉（上上下下）。
這支影片有超過五百萬的觀看次數，可能是為了欣賞影片中
「性感舞蹈」，也許是因為這是著名的Jimin撫臉動作的源
頭，或許是因為這段舞蹈他們後來在「一週的偶像」裡再表演
了一次。

第九首也是最後一首歌曲〈Outro: Love Is Not Over〉（尾奏：愛未結束），延續了歌唱陣線演唱專輯最後一首歌的傳統。這首鋼琴伴奏的情歌是Jin和Jung Kook在歌曲創作上大放異彩的機會，而且他們真的辦到了，寫出一首否認愛情結束的美麗心碎情歌。

從一開始，防彈少年團就試圖透過社群網站和YouTube與粉絲建立獨特的關係。從2015年夏天開始，雖然防彈炸彈、舞蹈練習和其他影片繼續上傳到YouTube，但其他防彈少年團影片也出現在新推出的「V明星直播」（V-Live）上。這個應用程式允許韓國流行音樂團體發布實況和錄製的影片（附帶英文翻譯），甚至可以當下與他們的粉絲聊天。

第一個出現在「V明星直播」應用程式裡的防彈少年團系列包括了五段十分鐘的節目，名叫「防彈少年團Bokbulbok」。標題翻譯後為「幸運抽獎」或「幸運與否」，樂團成員挑選一個隨機的遊戲——可以是拳擊電玩遊戲、迷你乒乓球或疊杯子——在他們的舞蹈工作室裡玩。看看第一集裡他們玩啞謎猜字，Jung Kook、Jin和Jimin扮演袋鼠；或者第三集中，雙眼被蒙住的V在舞池裡急速奔走玩一場滑稽的捉迷藏。

2015年8月，「V明星直播」開始播放一個有趣的音樂系列，名字叫「防彈歌謠」（BTS Gayo）。在八集（或稱為「首」，因為他們在這裡這樣稱呼），看到他們挑戰表演女子團體的舞蹈或試圖認出團員模仿了哪些其他的韓國流行音樂歌手。ARMY特別喜歡第二首，男孩們重新演繹韓國電影中的浪漫場景；還有第六首，想找出誰是防彈少年團中最差的舞者，結果卻成了SUGA和J-hope間的一場超讚的即興舞蹈對決。

另一個「Ｖ明星直播」系列，「奔跑吧！防彈」（Run BTS!）讓男孩們走出工作室，為遊戲、挑戰和活動提供更大的範圍。如果你想知道J-hope是否會停止微笑，那麼一定要看他們在第三集中造訪主題公園，並搭上雲霄飛車。而且，如果你認為他們是硬漢，只需看看他們在第九集裡，準備高空彈跳前在電梯裡冷汗直冒的畫面！

「Ｖ明星直播」將成為防彈少年團重要的對外溝通管道。個人成員有他們自己的現場節目，例如「Jin吃東西」（Eat Jin）、SUGA和J-hope的「花開市場」（Hwagae Marketplace、J-hope）的「街上的希望」（Hope on the Street），以及Jimin和V的「95z做什麼？」（What are the 95z Doing?）。樂團成員還定期在應用程式上直播，無論是在頒獎典禮的後台、電視綜藝節目錄影前的更衣室、每個成員的生日，以及在世界各地演唱會上台之前或表演之後。

在此同時，防彈少年團並未忘記電視的重要性，當〈I Need U〉的音樂錄影帶在16個小時內打破一百萬次觀賞次數，並在Gaon音樂榜上登上第五名，迷你專輯則登上第二名，他們準備好要登上韓國電視音樂節目的舞台。他們是否終於能贏得那困難的節目勝利？

J-HOPE

小檔案

姓名：鄭號錫

綽號：J-hope、Hobi（厚比、小希望）、
Horse（馬）、Smile Hoya（微笑的希望啊）

出生年月日：1994年2月18日

出生地：南韓光州

身高：177公分（五呎十吋）

教育程度：日谷中學、光州國際高中、全球網路大學

生肖：狗

星座：水瓶座

TEN

J-hope（鄭號錫）：
防彈少年團的陽光

即使你剛剛認識防彈少年團，你也會很容易在團體訪問裡發現J-hope的存在。他就是那個帶著燦爛笑容的人。若是有幾個人同時在微笑呢？別擔心。等待個一兩分鐘，其中一人將會開始叫喊、揮手，如果你幸運的話，或者還能看到他跳舞。那個人就是J-hope。

打從出道開始，J-hope的活力和行動力就一直推動著防彈少年團。在訪問、影像日誌、防彈炸彈和表演中，他的好個性是天賜之禮。在一次慶典的談話中，SUGA曾經表示，當他們還是練習生時，情況並非如此，是因為「希望」這個名字讓號錫變得異常樂觀。無論那是不是真的，J-hope很自豪能成為防彈少年團的陽光，經常自我介紹說，「我是你的希望，我是你的天使。」

當然，J-hope不僅僅是防彈少年團的快樂吉祥物。他在Rap line佔有一席之地，並負責防彈少年團超過50首作品的創作與製作，還是主要的舞者。是J-hope帶頭進行舞蹈排練，幫助其他人掌

Jimin注意到
通常心很軟的
J-hope在教舞時
會變得
多麼嚴格。

握長時間練習課程中的步驟。事實上，防彈少年團的編舞家孫承德評論過J-hope的承諾與指導其他成員的責任感，而Jimin注意到通常心很軟的J-hope在教舞時會變得多麼嚴格。

與其他的成員不同，當J-hope與Big Hit娛樂簽約時，他已經是一位有成就的舞者。他從小學就開始跳舞，他回憶起自己在才藝競賽中表演時對所得到的反應感到很興奮。對音樂的熱愛和透過舞蹈表現自己是他的兩大特質。年輕的號錫和姐姐Dawon（現在經營服裝品牌Mejiwoo），在南韓西南部的光州一個充滿愛的家庭長大。當早期對網球的熱情消退後，在舞蹈影片的啟發下，他看到自己對音樂與表演的熱情有了完美出路。中學時，他的成績仍維持得很不錯，但已在朋友中建立起他舞蹈能力的聲譽，甚至贏得了全國舞蹈比賽。

在高中時，他聲稱自己行為良好，但他可能別無選擇，因為父親是學校裡的文學老師。他的成績沒有特別好，但他確實擅長嘻哈風格的機械舞。到十五歲時，他已經在一所學院裡學舞，定期與當地的街舞團體「神經元」（Neuron）一起表演，甚至參加JYP娛樂的試鏡。V後來回憶說，當防彈少年團出道時，他的朋友們問說J-hope是否就是出身自光州那所學院的舞者（當時他的藝名是Smile Hoya）。「你就知道他多有名！」，V下了結論。

根據J-hope的說法，正是他對舞蹈的熱愛以及願意吃苦的意願，讓他受到了Big Hit娛樂的關注。

傳說在他家鄉舉辦Big Hit娛樂舞蹈影片試鏡後，幾小時後工作人員回來打包時，他們發現他仍然在努力練習，這件事傳回首爾，

說這裡有一個很專注的人才。

2010年12月，J-hope成為防彈少年團最後成軍陣容裡，第三個Big Hit娛樂簽約的人。他在聖誕夜抵達宿舍，很快就被練習生生活的現實所打擊：長時間的激烈練習和在宿舍睡覺。在那些艱苦的早期時光裡都是SUGA在照顧他，甚至當J-hope在宿舍裡獨自面對除夕夜時，SUGA還帶著雞肉現身。

這位男士從自己的名字Jung（鄭）裡挑了J這個字母並加上Hope（希望），因為他想成為樂團裡的樂觀成員，這一點他當然做得很成功。他不僅是以舞者身分招募進來，而且還是Vocal line的一員，直到V在六個月後以歌手身分加入公司，J-hope才換到Rap line。這對他來說是一項新技能，但他勤勉地與公司員工和教練一起努力，發展出自己獨特的風格。

像所有成員一樣，J-hope發現練習生階段很辛苦，並在等待出道時變得很沮喪。在「Burn the Stage」（燃燒舞台）記錄片中，團員們討論到那次他決定離開樂團的事。我們聽到Jung Kook如何哭泣，RM與Big Hit娛樂討論，說服他留下來。他說他回來的唯一原因，是因為他相信該團終究會成功。

ARMY非常感激他所做的一切。他們有時稱他為Hobi，Hobi在很多場合都有驚人的表現。2014年和2015年的MAMA舞蹈對決中，他令人驚嘆的舞蹈技巧搶走所有的目光焦點，他在〈Boy Meets Evil〉（男孩遇見邪惡）中的個人演出會讓你為之屏息。作為主要的舞者，他經常因為創造和詮釋防彈少年團的複雜編舞而受到讚譽；為〈DNA〉所做的特別節目在「V明星直播」裡播出時，V說J-hope可以在十分鐘內跳出他們所遇過最複雜的編舞。

流暢和有時令人難以置信的快速饒舌風格，與RM和SUGA較

J-hope可以在
十分鐘內
跳出他們
所遇過
最複雜的編舞。

粗野的聲調形成鮮明對比。聽聽〈Whalien 52〉（Whalien 52赫茲）、〈Ma City〉（我的家鄉）、〈Cypher Pt. 3: Killer〉、〈Let Me Know〉或〈Boy Meets Evil〉，很難相信他是後來才轉換成饒舌歌手。

在後來的曲目中，例如〈Rain〉和〈Tomorrow〉，特別是他獻給母親的頌歌〈Mama〉（媽媽），當他唱歌時，他確切地展現出為什麼當初他被選為歌唱陣線一員。

J-hope對舞蹈的熱愛，啟發了他在「V明星直播」上的影片「Hope on the Street」（現在也能在YouTube上觀賞）。節目內容是J-hope跳舞並教導觀眾舞蹈技巧，但最主要是玩得開心。有一集Jung Kook也加入，而另一集Jimin踩著懸浮滑板出現，最後，V騎著自行車出現，他們還享受了一些自由式樂趣。

出生於1994年，Hobi成為年長團員與95 line（也就是1995年出生的人）間的天然橋樑。心胸開闊又很幽默，他似乎能與樂團的其他人毫不費力地相處。值得注意的是，當其他人全都失敗時，他總能讓SUGA大笑，他們的SOPE友誼在「Hwagae Market」的影像日誌裡、SOPE-ME合唱和絕妙的橘色運動服中很明顯。

另一個顯而易見的聯繫是，雖然Jimin是1995年出生的，卻是第一個與他建立起關係的人，因為他們一起參加舞蹈練習。J-hope和Jimin也共享一個房間，最初V也同住一間，但即使他們搬進豪華公寓後，每個人都有自己的房間，Jimin和J-hope選擇分享最大的房間。J-hope說過，「我的年紀比較大，Jimin的確會聽我的。我們通常不會直接跟對方說這些，但我總是很感激他。」

反過來，Jimin感謝J-hope總是一上床就立刻睡著了，他非常信

任他的哥哥（hyung），所以他提議讓哥哥全權負責打掃房間。
J-hope拒絕了這個提議！

Jimin還說J-hope可以和任何人交朋友，而他在韓國流行音樂界的朋友名單之長也證明了這一點。其中，有來自VIXX的金元植、來自EXID的慧潾、Monsta X的

> hope可以和任何人交朋友

Hyungwon，Ladies' Code的Zuny，B.A.P的Zelo和BIGSTAR的聖學，都跟Hobi很親近。在2018年3月，2AM的趙權貼出了一張他和J-hope合照的照片，他說，他們在六年前認識，當時還未出道的J-hope在他的個人單曲〈Animal〉（動物）中表演饒舌和跳舞，他很驕傲自己的朋友已經有了這麼大的成就。

他的魅力，關懷他人的性格與熱情洋溢（更別提他能做出最神奇面部表情的能力）自然也讓防彈少年團的粉絲很鍾愛他。在早期的綜藝節目中，當其他成員經常有點保留時，J-hope總是願意挺身而出。很少人會忘記2015年的一集Yaman TV節目，當時他表演了令人驚嘆的女子團體混合編舞，最令人印象深刻的是Red Velvet的「Ice Cream Cake」（冰淇淋蛋糕）。現在就把影片找出來，當你在尋找時，你可能會遇到「蛇」這個詞。

防彈少年團2015年夏季套裝（照片拍攝時的影片以DVD形式發行）包括一次動物園之旅，J-hope被介紹認識一尾特別大的蛇。當蛇纏繞在他的肩膀上時，他顯然很害怕，但他的反應非常有趣，而這確實成為粉絲最愛的迷因。大家很快就發現這顯然是他的恐懼之一。在好幾集的「奔跑吧！防彈」中，他對搭乘雲霄飛車和高空彈跳有類似的反應，但應該對他加以表揚，因為他有足夠的勇氣接受這樣的考驗，粉絲們才能因為他歇斯底里的後果被娛樂到！

接受SBS Asia訪問，被問到關於蛇事件時，J-hope說了經典的名言：「我討厭snakeu！」（發音時尾音加重）他不是傻瓜，而且能說多種語言（特別是日語），但他的英語發音已經產生一些讓ARMY珍愛的時刻。當然，他是整個「Jimin，你很無趣」對話的煽動者，當時他的指示是「All English speakeu」（全部說英語），但這麼做也產生了很多經典名言，像是「Oh my hearteu is」（我的心是……）和「Oh Jimin is very no fun!」（Jimin真的很無趣）。

J-hope也以製作混音帶的承諾而聞名。多年來，這個想法已經從「夢想」發展成「2017年的待辦事項」，再到「正在努力中」，有些人認為它永遠不會發生，但它成為歷史上最長的預告，因為在2018年3月1日《Hope World》（希望世界）發行，天啊，這果然值得等待！

BANGTAN BOMB

J-HOPE VS 95z

別被標題愚弄了。這不是舞蹈對決，甚至不是歌唱挑戰。這只是當您喚醒沉睡的陽光時會發生的事情。J-hope是95陣線知道自己可以倚靠的一位年長團員，但他們能作弄他到何種程度？相當厲害的程度，如同這個可愛的惡作劇所證明的。

　　如動畫般顏色鮮艷的封面立刻設定了這張作品的基調，就如同ARMY將《Hope　World》標籤為「hixtape」（意即號錫的混音帶），裡頭總共有七首歌，其中包括流行音樂、軟電音（tropical）、電子音樂、陷阱音樂（Trap）和硬蕊饒舌（hard rap）（或者說如同J-hope硬蕊的程度，製作人Supreme　Boi還為其中一首曲子增添了些勇氣），都裝飾著J-hope甜美吟唱出對這世界的看法。這裡沒有前奏，只有標題曲目〈Hope　World〉，這是一首舞曲，利用他童年時最愛的一本書──凡爾納的《海底兩萬里》──來介紹他和他對生活的看法。

　　〈Daydream〉是主要曲目中的第一首。生動、顏色鮮明的音樂錄影帶是這首節奏強勁跳躍的曲目的完美搭配，這也是送給J-hope粉絲的真正禮物，由他的所有偽裝演出，從昏昏欲睡的Hobi到饒舌歌手到精心打扮的歌手。另一首主要曲目〈Airplane〉（飛機）伴隨著一部有著更深思的J-hope的音樂錄影帶，在他反思自己的生活該如何發展時，有著更加成熟的感覺。他告訴時代雜誌，「當我坐在飛機上寫這些歌詞時──坐在頭等艙的座位──我突然意識到我過著年輕時夢寐以求的輝煌生活，但不知何故我竟然已經習慣了。但不論是過去或現在，我仍是同一個人，同一個J-hope。」

　　這張混音帶是百分百的J-hope，你可以在每首歌裡感受到他的溫暖和性格。在整張專輯中，我們可以感受到一個人在當下找到快樂的想法，也可以感受到這是一個對他人的掙扎和煩惱敏感的人。他也從不離開防彈少年團太遠，承認他的成功是團體成就的一部分；團員們甚至出現在〈Airplane〉的和聲裡。

　　《Hope　World》的積極氛圍、朗朗上口的旋律和抒情深度似乎連J-hope的最大粉絲都感到驚訝。它在七十多個國家的iTunes排行

榜都登上第一名，在告示牌兩百大專輯榜（Billboard 200）則登
上前四十名。

在此同時，〈Daydream〉的音樂錄影帶在短短幾天內就在
YouTube上累積超過兩千萬的觀看次數。

誰不會喜歡這樣的勝利？那些多年來一直關注防彈少年團的人，
已經看到他作為饒舌歌手、舞者和歌手的發展，但也看到了J-hope
賦予防彈少年團的東西。作為朋友，他很有愛心又重感情；作為
防彈少年團成員，他提供精力、興奮和娛樂。他真的就像他自己說
的：樂團的陽光、我們的希望和我們的天使。

ELEVEN

世界各地

同的韓國音樂節目統計他們每週獲獎者的方式略有不同,但都遵循著一般類似的形式。他們參考數位下載數量、音樂錄影帶觀看次數、專家評論和專輯銷售量來選擇入圍者,然後允許現場實時投票作為成績計算的一部分。以「韓秀榜」為例,15%的積分來自現場投票。與前一周的獲勝者EXID和Block B的子團體BASTARZ相對抗,防彈少年團面臨著巨大的挑戰;他們需要粉絲回應。而ARMY做得非常出色。

防彈少年團贏得第27次的「韓秀榜」!恭喜你們第一次在電視音樂節目上獲勝!我們希望你們會繼續是最好的團體!也恭喜ARMY!這則推文由SBS的MTV「韓秀榜」在2015年5月5日晚間發出,確認了一件許多人已經發現的事:防彈少年團辦到了。〈I Need U〉為他們贏得第一次的電視節目冠軍。

兩天之後,他們再度獲勝。這一次是在「音樂倒數」,然後隔天在「音樂銀行」裡又贏了,他們完全不敢相信。八天後,他們一共在五個電視節目中獲勝,包括連續第二周拿下「韓秀榜」的冠軍。

BANGTAN BOMB

在「音樂倒數」拿下第一名後

男孩們興奮地完成承諾——如果他們贏了，他們會塗上鮮艷的口紅表演安可曲目——而後他們跳來跳去，情感豐沛地說出心情、擁抱、難以置信地盯著看，這是男孩們在第二次獲勝後的反應，好像唯恐大家不清楚獲勝對他們來說有什麼意義。至於Jimin，則是找到一個安靜的角落偷偷哭了。真是太棒了。

這張專輯登上Gaon音樂榜的周冠軍，2015年5月，防彈少年團在夢想演唱會演出，這場活動也就是首爾世界盃體育館韓國流行音樂節，只邀請最好的藝人和團體，自然男孩們都高興得不得了。恰好，這正是慶祝的最好時機，他們的第二次慶典（他們的出道日的周年慶，快跟上！）將在六月來臨。這時ARMY的人數已比去年增加了三倍，他們與那些為他們贏得大獎的粉絲開始為期兩週的情感聯繫活動。

慶典由YouTube上的一首超棒新曲目〈Hug Me〉（擁抱我）開始，一首由V演唱的善解人意的翻唱抒情歌，再加上J-hope增加的饒舌部分。再一次，他們全部聚在一起聊了一個小時的廣播節目，其中包括一個詼諧的〈I Need U〉版本，饒舌陣線和歌唱陣線交換表演部分，還有一段則是讓他們選擇他們未來一年的抱

負。Jimin希望他們能在更大的體育館演出，V夢想他們能一起騎自行車旅行，RM建議團體度假，Jung Kook計劃讓所有人學習一種叫詠春拳的中國武術。

其他慶典慶祝活動讓他們在臉書上張貼一系列「真實家庭照片」。有些照片故意讓他們看起來僵硬和尷尬，強迫微笑，因為他們穿著一樣的西裝在擺姿勢，而其他的照片則是讓J-hope，Jimin，Jin和Jung Kook以典型的愚蠢兄弟姿勢站在彼此身後。這些對粉絲的款待還沒有結束。YouTube上傳了兩支特別的新舞練習影片。第一支是〈War of Hormone〉（請參考後續的BANGTAN BOMB）和第二支影片則是〈Blanket Kick〉，男孩們裝可愛玩得很開心，表現得害羞可愛。

雖然ARMY仍然沉浸在慶典的興奮之中，〈Dope〉已隨之以單曲發行，還有伴隨的音樂錄影帶。2017年8月，這將成為防彈少年團第一支觀賞次數超過2億次音樂錄影帶，但在2015年6月它完成了讓防彈少年團影響力繼續增加的任務。這支音樂錄影帶是最典型的防彈少年團，以一鏡到底的方式精美拍攝。男孩們穿著他們的幻想服裝看起來很棒：RM是門房，J-hope是賽車手，Jung Kook是一名警官，SUGA（現在頂著一頭金髮）是一名海軍軍官，V是漫畫的名偵探柯南，Jin是醫生和Jimin（他的頭髮顏色被J-hope稱為草莓冰淇淋）是一名商人。而且編舞實在太傑出了，這是他們第一次與傳奇的奇翁尼馬德里（Keone Madrid）合作，這是他們最激烈、最有力和最同步的舞碼。

當他們宣傳這支單曲時，服裝變得奇妙地隨意：J-hope以網球運動員打扮出現，Jin是飛行員，Jung Kook是工程師，SUGA是特務，或者他們全都穿著軍裝出現。這彷彿像是他們在說，我們可以

成為任何我們想成為的人。隨著音樂錄影帶的觀看次數持續累積，某件事也在發生中：這首歌在告示牌世界榜登上第三名。這是防彈少年團至今在這個榜單的最佳表現。

美國並不是ARMY人數迅速累積的唯一英語國家。到了七月中，防彈少年團將Red Bullet演唱會帶到澳洲，雪梨和墨爾本的演唱會門票都在數分鐘內售罄。防彈少年團在澳洲似乎看起來很放鬆，在澳洲的音樂節目「SBS亞洲流行音樂」（SBS Pop Asia）裡，他們說了自己最喜歡的澳洲動物，模仿彼此，RM還做了超棒的美枝辛普森（Marge Simpson，卡通「辛普森家族」裡的角色）模仿，甚至試吃了一些澳洲最受歡迎的維吉麥抹醬。Jin似乎很喜歡，但這一次J-hope竟然沒有在笑！

BANGTAN BOMB

DANCE PERFORMANCE（真正的戰爭版）

超過兩千萬次的觀賞次數是不會騙人的。第二個慶典禮物是ARMY的最愛。這是〈War of Hormone〉的編舞，但跟我們知道的不一樣。這是「男孩們瘋了」的版本，他們稱之為「真正的戰爭」，他們盡可能地玩得開心。無論你偏愛誰，在這裡他們都有自己表現的一刻，但是很難忽視V，他正在享受自己，遠遠超出了法律的限制！

這已逐漸成為常態，在澳洲，在每場演唱會的前一天就會早早開始排隊。不過這樣的等待絕對值得。在開場影片裡，老師在課堂上點名所有成員，卻全部缺席，製造出狂熱的興奮，尖叫逐漸增強，大喊，粉絲呼喊口號和揮動手燈，迎接男孩們出現在舞台。

在這個令人屏息的開場演出中，他們表演〈N.O〉、〈We Are Bulletproof Pt. 2〉、〈We On〉和〈Hip Hop Lover〉，然後是慢節奏的〈Let Me Know〉and〈Rain〉。

雖然幾乎被觀眾淹沒，但這些歌曲都表演得非常精準，舞蹈流暢。節目進行被數個成員試圖說英語給打斷了。隨著演唱會進行，一共表演了二十四首歌，長達兩小時，各種驚喜隨之而來。男孩們為歌迷們準備了卡拉OK片段，邀請歌迷們一起演唱〈Miss Right〉（真命天女）和〈I Like It〉，然後他們玩剪刀石頭布，以決定誰必須跟著韓國流行音樂的經典名曲〈The Gwiyomi Song〉（可愛頌）表演可愛的舞蹈。表演以〈I Need U〉和〈Boy in Luv〉畫上句點，但這些澳洲人或任何其他粉絲不可能就這樣讓他們離開。

安可從另一支影片開始，這一次是出道前的防彈少年團正在努力練習，然後他們第一次現場表演〈Dope〉，再以精力十足〈Boyz with Fun〉和〈Rise of Bangtan〉做結束。在雪梨，男孩們一個接一個走下舞台，Jimin一直待到最後，當另一個樂團成員不得不回來把他拖走。觀眾和樂團都心滿意足，但體力完全耗盡了。

所以紅色子彈加快速度。防彈少年團要重返美國。那表示有In-N-Out漢堡、Shake Shack漢堡、熱狗、甜甜圈，還有跟在南韓一樣好吃的韓國食物——對了，還有ARMY等不及要看到他們的英雄的這件小事。為證明這一點，他們在幾分鐘內就搶光了12500張

的演出門票。

隨著ARMY以快閃族舞蹈讓時代廣場陷入停滯狀態，防彈少年團第一次飛到紐約，於2015年7月16日在Best Buy劇院演出。

他們受到了慣常的熱烈歡迎，粉絲們舉起用韓語寫著「只想和防彈少年團在一起一天」的橫幅，這讓男孩們都笑了。然而，那天晚上並非沒有發生爭議。在回來表演安可後，樂團只表演了一首歌就突然離開。更糟的是，他們也取消了演出後的擊掌活動。當有人在社群媒體上對防彈少年團做出威脅後，顯然有安全上的考量，雖然這些威脅被證明是毫無根據的，但防彈少年團的管理層覺得他們不該冒這個險。

不過，這場表演仍以正確的理由，在那些看過的人的心目中留下印象。Billboard的評論很欣賞防彈少年團，認為他們跟其他的K-pop表演不一樣，並不堅持同步的舞蹈，早在第三首歌開始就自由發揮。告示牌雜誌的韓國流行音樂專家傑夫班傑明評論說，這讓這場演出的感覺非常自然、隨意和有趣。

這趟巡迴演出7月18日在達拉斯，7月24日在芝加哥，然後7月26日回到洛杉磯擁有2300個座位的諾基亞俱樂部。在那裡，SUGA告訴觀眾洛杉磯是他的「第二故鄉」，他們再次贏得滿堂彩。觀賞演出並在之後等待著他們的是湯尼，他們在「American Hustle Life」裡的導師。他在Instagram和推特上發布了一張他與樂團成員團聚的照片來慶祝，貼文寫著，「很棒的演出，小兄弟們，今晚在諾基亞俱樂部大殺四方。」

就像紅色子彈巡演中的所有觀眾一樣，洛杉磯的人們都很興奮和

熱情，但關於粉絲卻有一些變化。一年前，當他們在天使之城參加他們在KCON的秘密「American Hustle Life」演唱會時，這些男孩表演的對象絕大部分是韓裔美籍的觀眾。2015年，雖然韓裔美籍觀眾仍蜂擁而至，但是有各種各樣的族群混合，甚至有些男生和年長的粉絲！不再只吸引特定觀眾，防彈少年團正要成為主流。

在中南美洲，當地人是最早迷上防彈少年團的，而歐洲大陸早就已經把韓國流行音樂放在心上。究竟是什麼讓韓流確立了地位，這一直是個引起很多爭論的話題。當然，和世界其他地區一樣，南美的粉絲可以在網路上觀看大量高品質的素材——歌曲、節目、影片——但他們現在非常感謝防彈少年團即將前往南美洲，無論是現場演出或個人露面。

從七月底到八月初，在墨西哥、智利和巴西都有演唱會，這是他們在日本以外地區所演出過最大的場地，人們紛紛湧向這些演出，不僅是這些國家的人，還有來自鄰國如阿根廷、秘魯和哥倫比亞。粉絲的熱情肯定給男孩們留下深刻印象。Jung Kook選擇聖保羅的演唱會為巡演的亮點之一，而RM談到巴西和智利的ARMY時，稱他們為世界上最熱情的防彈少年團粉絲。

但回家的時刻終究到了。紅色子彈巡演即將結束，僅剩下要在泰國和香港舉行的兩場演唱會。在11個月內，防彈少年團在五大洲十四個不同國家擠滿人的售罄演唱會上表演。現在再也沒人能抵擋他們。

JIMIN

小檔案

姓名：朴智旻

綽號：Jimin、Jiminie（小智旻）、小王子、
Chim Chim、Dooly（某個可愛的卡通角色的
名字）、Mochi、Manggae、Ddochi、糯米糰子

出生年月日：1995年10月13日

出生地：南韓釜山

身高：173公分（五呎八吋）

教育程度：會同小學、輪山中學、
釜山藝術高中、韓國藝術高中、全球網路大學

生肖：豬

星座：天秤座

朴智旻：他很有趣
He's got jams

智旻是防彈少年團拼圖的最後一片。在防彈少年團陣容確認前的幾個月才入團，他擁有令人興奮的舞蹈技巧，超有潛力的歌聲和天使的容貌。然而在Big Hit娛樂裡有一些人並不認為這塊拼圖適合。在《Love Yourself 承 'Her'》的發表會中，他透露，在他做練習生的短暫時間裡，他曾八次被防彈少年團踢掉（V估計比較像是十五次！），而SUGA似乎認為他幾乎在出道前一天被除團——但試著想像一個沒有Jimin的防彈少年團。

他的歌聲不僅被視為防彈少年團歌曲的重要組成部分，而且他的舞蹈作為影片和舞台表演的最精采的部分，他也是該樂團中最好玩和最有趣的成員之一。他經常在防彈少年團的社群媒體帳號上發文，向ARMY更新訊息、照片和影片，雖然RM曾經做一個知名的暗示說Jimin很無趣，他宣稱：「Jimin's got no jams」，但每個ARMY都知道，事實上Jimin好玩得不得了。

Jimin描述自己在韓國港口城市釜山的童年很快樂。

和小他幾歲的弟弟一起度過了愉快的家庭生活，因為他們一起玩遊戲和看電影。他聽起來像個小男孩，因為他記得自己想成為一名廚師、一名海盜或「銀河鐵道999」太空火車的司機。他在學校裡一樣隨遇而安，享受他的學習，並與所有同學相處融洽。

他說，他在十幾歲時就愛上了跳舞，大概是初中二年級。受到韓國流行音樂巨星Rain的啟發，他決心要成為偶像。他放學後花越來越多時間在舞蹈學院，當他選擇高中時，他已經下定決心。他將就讀釜山藝術高中並主修現代舞。然後在2012年春天，在他的中學舞蹈老師的建議下，他參加Big Hit娛樂試鏡。

這是我第一次試鏡，我的手顫抖不已。

2013年接受Cuvism雜誌採訪時，Jimin回憶說，「這是我第一次試鏡，所以當我打開門時，我的手顫抖不已。我還記得我的聲音在唱歌時也顫抖得很厲害，但因為我從小就開始跳舞，所以我跳得非常有自信。我唱〈I Have a Lover〉（我有愛人了）。」RM曾為這件事取笑他，因為當時這是最受中學生歡迎的卡拉OK歌曲，但Jimin說那時他還沒有學會該怎麼唱歌，而且不知道該選擇什麼歌。

到了那年五月，他準備出發到首爾成為一名練習生。Jimin記得J-hope是他遇到的第一個人，並回想起J-hope以這些話迎接他住進宿舍：「讓我們一起努力！」他很快就會發現這有多辛苦。加入Big Hit娛樂後，Jimin轉到了首爾的一所學校，發現自己和V就讀同一所高中，他們兩個人每天早上穿著制服一起去上學（Jimin在〈Graduation Song〉的音樂錄影帶裡其實穿著V的制服）。

雖然他們在不同班，但V藉由讓自己的同班同學和Jimin說話，來幫助他的害羞新朋友。

SUGA回憶起他對Jimin的第一印象是他一定是位優秀的歌手或舞者，因為這個略胖的男孩戴著厚厚的眼鏡，實在長得不太帥。但他很快就會看到當時只有16歲的這個男孩的另一面：決心。Jimin會在學校讀書一整天，然後練習到早上三四點鐘，睡幾個小時後再起床練唱一小時，然後再去學校。

儘管很艱難，但Jimin很珍惜他的練習生生活。他周圍的人很快就注意到他的完美主義以及他是多麼渴望改善。他也很感激和其他練習生一起消磨時間和吃飯。他

> 他周圍的人
> 很快就注意到
> 他的完美主義
> 以及他是
> 多麼渴望改善。

說，他仍然在皮夾裡放了一張遊樂園門票，這是大家第一次一起出去旅遊的紀念品。

當公司高層在出道前對他產生懷疑時，其餘的成員似乎都認為該將Jimin留在樂團中，他說在那些黑暗的日子裡，他們對他的信心促使他更加努力並更相信自己。在其他成員的支持下，他甚至有信心拒絕Big Hit娛樂建議他的藝名，其中包括Baby J（J寶貝）和Young Kid（年輕小子）。他說他希望能有更好的名字，所以使用自己的名字替代。

等到出道的日子來臨，Jimin扮演了舞蹈明星的角色：踩過其他人的背部。這真的讓人很興奮，但卻讓他極為不安，因為他不想踢朋友踢得太用力。然後是轉變後的「chocolate abs」（巧克力腹肌），這是指鍛鍊後的腹部肌肉看起來像巧克力棒的分開部分（所謂的「六塊肌」）。

起初，天性害羞的Jimin對於在舞池上炫耀肌肉線條明顯的軀幹感到尷尬，但他也是一個喜歡取悅觀眾的人，早在第一次慶典時，J-hope透露，當Jimin看到他露出腹肌時所得到的反應，他的害羞很快就消失了！當他們決定他要在2014年MAMA表演中脫掉他的襯衫時，他鍛鍊得更勤快，甚至當他們在亞洲巡迴演出時，還會在睡覺前跑去健身房。

> 當Jimin看到
> 他露出腹肌時
> 所得到的反應，
> 他的害羞
> 很快就消失了！

在防彈少年團逐步成長為超級巨星的五年間，Jimin的外貌變化比任何其他成員都要多。這個臉頰胖嘟嘟的男孩，被他的中學朋友仿照一隻會鼓起臉頰的卡通鴕鳥取了個「Ddochi」的綽號，也被ARMY暱稱為manggae（糯米糰子），因為他們很愛他軟乎乎的臉，但當〈Blood, Sweat & Tears〉（血、汗和淚）的音樂錄影帶推出時。一個不同的Jimin出現了。透過嚴格的節食，他失去了幼犬的特徵。他是一個在乎自己外表的人，而且他不是唯一一個。

無論是柔軟厚實、能產生完美噘嘴和笑容的嘴唇，能夠好好地畫上煙燻妝眼線的大眼睛，或者染了糖果粉紅色後會讓人驚呼的蓬鬆頭髮，Jimin擁有讓觀眾興奮的容貌。他也知道如何在舞台上吸引觀眾。湯尼瓊斯是他在「American Hustle Life」中的導師，也是第一個叫他Chim Chim的人，他在接受MoonROK網站的採訪時精準地指出這一點：「當他表演和眨眼時，他服務了所有的粉絲。他的態度非常積極。我會說很有魅力……他知道如何提供人群他們想要的東西。」只要看看他在舞台上聳肩脫下襯衫的影片，你就會明白Jimin是如何將觀眾操縱在掌心之中。

　　Jimin是個相當棒的舞者也幫了不少忙。在高中學習現代舞，當他加入Big Hit娛樂時他轉向街舞，但也許正是他現代舞的背景為防彈少年團的嘻哈風格增添了優雅的品質。看看他在MAMA 2016上表演〈Boy Meets Evil〉的蒙眼舞蹈，他在〈Butterfly〉（蝴蝶）中不可思議的獨舞，或者他和Twice的Mina和Momo在2016年年終電視特別節目「SBS歌謠大戰」（SBS Gayo Daejun）中一起演出時所做的芭蕾動作。對這樣一個害羞的男孩，Jimin真的在表演時活了起來。現在已經到了其他人會開玩笑的地步，說他在現場表演中似乎總是佔據中央舞台！

　　不過，Jimin肯定曾對自己產生過自我懷疑。在宣傳《WINGS》期間，他解釋說〈Lie〉中的高音對他來說很難唱得好，他警告粉絲他永遠無法現場表演這首歌，但他當然唱得很棒。

BANGTAN BOMB

《WINGS》短片特輯，〈LIE〉
（JIMIN獨舞）

這是Jimin為「Lie」（說謊）拍攝的舞蹈影片，這是他在《WINGS》專輯中共同創作的曲目。拍攝手法單純並完美展現了他的舞蹈技巧，因為他完成了一個優雅、激情和精湛技術步法的精準演出。這也是一個情緒化的作品，Jimin將自己投入到這樣的能量中，當他表演完時他需要躺下來，從BTL的評論來看，他不是唯一的一個！

同樣地，當他們在「Ｂｏｎ　Ｖｏｙａｇｅ」系列中前往夏威夷時，男孩們看著星星並許下願望，Jimin的願望是希望自己「會唱歌」。Jung Kook的立即反應是他唱得很好，Jin也回答說他的演唱是完美的。畢竟，Jimin是演唱〈Serendipity〉（機緣）的人，而且他與Jung Kook在〈We Don't Talk Anymore〉（我們不再交談）裡有精彩的合唱，他柔滑的音色點綴了如此多防彈少年團的曲目。

Jimin的自拍痴迷為ARMY提供了豐富的絕佳照片。然而，最近他對自拍的愛已經發展成對拍立得感興趣。他甚至將看著自己和其他樂團成員的拍立得照片收藏，列為他幸福名單上的頭號娛樂。（他把照片裱貼在一本書裡並編號）

ARMY有他們自己珍藏的Jimin時刻清單，其中很多都是他看起來超級可愛、微笑、看起來害羞、擺弄他的頭髮或露出頑皮笑容的GIF。這樣的貼文在Tumblr上可以得到數以千計的NOTES，對許多ARMY來說並不奇怪，Jimin被稱為防彈少年團的招募仙子，正是因為他吸引了非常多的新粉絲。

Jimin自許為防彈少年團的社群媒體之王，讓他與ARMY之間建立了良好的關係。2017年，當他公開談論他極端嚴格的節食以及這如何導致他在舞蹈練習時昏倒，ARMY確保#JiminYouArePerfect（Jimin你是完美的）標籤在推特成為流行趨勢。然後在2018年1月，他們隨機地讓#ThankYouJimin（謝謝你，Jimin）的標籤登上推特的全球流行趨勢。這完全讓Jimin感到驚訝，導致他回覆說：「這是什麼？我登入推特是想寫一些東西，卻看到了這個。」

對於Jimin粉絲而言，值得珍藏的影片包括2017年4月的「Eat

Jin」，當Jin演奏吉他時，他演唱〈Butterfly〉；在「奔跑吧！防彈」卡丁車那一集，他得到最後一名的懲罰包括邊隨著〈Blood, Sweat & Tears〉的音樂跳舞，邊把地板弄濕並打掃乾淨；當他在2017年的夏季套裝中與貓咪Brandley玩耍時；還有在「American Hustle Life」，當他靠近攝影機，用最可愛的口音說「Excuse me」時。（有一支Youtube影片重複這個五秒鐘片段長達五分鐘！）正如Jimin在韓國綜藝節目「After School Club」（放學後俱樂部）裡說的，「當你像我一樣可愛，英語就不是障礙！」

> 「當你像我一樣可愛，英文就不是障礙！」

　　誰不愛這樣一個可愛又好玩的年輕人？儘管老是無止盡地取笑Jimin，但當然的其他防彈少年團成員也都愛他。Jimin甚至宣稱他是「被取笑擔當」是他在團隊裡的專長。其他人永遠會提醒說他是團員中個子最小的一個（雖然實際上SUGA跟他相當接近），他有一雙小手（它們真的很小），並且他經常用手梳理他的頭髮（真的有罪）。但是，當團員們感受到壓力時，他們都去找誰？Jimin傾聽別人困擾的能力似乎是使防彈少年團如此強大的關鍵因素之一。

　　Jung Kook經常是帶頭取笑他的人。對老么來說，這是一個奇怪的角色，但或許他可以不受到懲罰，因為Jimin把Jung Kook當成自己的弟弟一樣疼愛。但Jimin可不會不反擊。他經常指責Jung Kook抄襲他：出生在同一個城市，戴著相同的耳環，並配戴相同顏色的隱形眼鏡。他們往往是被人看到在互相打鬧的人，而且在2017年11月一起去日本旅行。你可以在YouTube上觀看他們的假日影片，由Jung Kook拍攝和編輯（因為內容幾乎都是

Jimin！），並把這支影片稱為「G.C.F in Tokyo」，也就是「Golden Closet Film in Tokyo」。

如果Jung Kook是他的弟弟，那麼V就是Jimin的雙胞胎。兩人在一起組成95 line。

他們一起上高中，一起畢業（聽聽這首歌〈95 Graduation〉（95畢業），因為他們無法參加畢業典禮），並在防彈少年團變得極為成功時，繼續成為最好的伙伴。防彈炸彈裡處處看得到他們跳舞、戲弄其他成員和打鬧。他們發送感人的推特給彼此，當他們在舞台上跌倒時互相照顧，V甚至在Jimin生日那天買了價值一千美元的古馳套頭衫送給他。他們的V明星直播節目「Mandaggo」，在理論上是關於Jimin的釜山方言和V的大邱方言間有趣的區域差異，顯示出他們對彼此的陪伴有多自在。

在他們第二次的「Bon Voyage」系列結束時，V向Jimin朗讀了一封信。他回憶起他們如何一起上學並從此成為朋友。他繼續說，「當我在浴室裡哭泣時，你會跟我一起哭。你也會在黎明時來看我，和我一起笑。你關心我，並時常想到我。你為了我而努力而且你了解我。」然後他啜泣起來。

對樂團和粉絲們來說，他展現出是個有愛心和可愛的朋友。

從練習生的日子以來，Jimin已經從一個可愛的男孩變成一個英俊的男人。他在很多方面都長大了，但仍然保持著年輕的樂趣和愚蠢。正如他已被證明是一位很棒的舞者和歌手一樣，對樂團和粉絲們來說，他也展現出是個有愛心和可愛的朋友。他確實是防彈少年團拼圖的重要組成部分，正如ARMY經常喜歡指出的，「Once you Jimin, you can't Jimout!」

THIRTEEN

RUNNING MEN
（奔跑男子）

防彈少年團現在不僅可稱自己是偶像,更是國際明星,他們吸引了數以千計的觀眾參加他們在世界各地的演唱會。家鄉的一些粉絲可能會擔心成功會改變他們。畢竟,這是一個以自己作為年輕人的經歷來創作歌曲的樂團,並透過開放和溝通與ARMY建立了獨特的關係。當他們變得越來越受歡迎,而他們的粉絲群呈倍數成長時,這一切會受到影響嗎?

這些傢伙不會的。當他們回到首爾,他們做的第一件事就是帶一群粉絲去看電影。你曾看過會這樣做的團體嗎?更重要的是,這是防彈少年團實踐他們在推出〈I Need U〉之前所做的承諾。那時候他們發誓,如果他們贏了一個電視音樂節目冠軍,他們會招待一些粉絲跟他們一起看電影(這是V的點子),現在他們在這裡,忠於他們的承諾。

電影的選擇很簡單。在他的單飛混音帶和與華倫G合作的

〈P.D.D〉獲得好評後，RM被漫威邀請，為他們的電影「驚奇4超人」的原聲帶跨刀。完成的作品是〈Fantastic〉（驚奇），由Mandy Ventrice（曼蒂文翠絲）負責配唱，她是曾與史奴比狗狗、傑斯和肯伊威斯特合作過的美國歌手。

因此，8月12日，與可能對前排的觀眾比對超級英雄電影更感興趣的兩百名粉絲一起，男孩們參加了在首爾市往十里站的CGV電影院的特別放映，以支持（並稍微取笑一下）他們的領導者。

然而樂趣和遊戲不可能永遠持續下去，不久後，辛勤工作的防彈少年團將再次登上飛往日本的飛機。早在六月，防彈少年團就已經

BANGTAN BOMB

偶像明星運動會（IDOL STAR ATHLETICS CHAMPIONSHIPS）的400公尺接力賽

因為他們在日本巡迴演出，而錯過了2015年2月的偶像明星運動會，防彈少年團熱切地回到了八月的比賽中，以捍衛他們身為接力賽之王的地位。由Jimin，Jung Kook，V和J-hope組成的團隊，他們對上Seventeen、B1A4和Teen Top時有很高的期望。請看這個防彈炸彈，看看他們是否擊敗了他們的韓國流行音樂對手。

在日本拿下第一首冠軍單曲，這是他們唯一一首以日語寫成的歌，
〈For You〉（為了你）。這首歌有點不尋常，使用plink-plonk鋼
琴和哨子，創造出一種柔和抒情的節奏和緩慢的節拍。它動聽而易
記並且非常輕柔，而且它的音樂錄影帶是一顆寶石——若是為了看
Jung Kook穿一件巨大的泰迪熊服裝絕對值得一看。

　　與〈I Need U〉的黑暗相比，這首歌的氛圍溫暖而且感覺非常
好。在流暢的編舞部分，男孩們穿著黑色和白色，但沒有酷炫的外
表，嘻哈動作幾乎完全消失了。他們再一次在彼此的陪伴下找到
了安慰，但這次是從他們辛苦乏味的工作中解脫：SUGA正在送披
薩，Jin正在洗車，V在便利店工作，J-hope是服務生，Jimin是洗
碗工，RM則在加油站工作，泰迪熊Jung Kook正在發傳單。哇！

　　紅色子彈巡演的最後一場於8月29日在香港舉行，受到熱烈歡
迎，這是一個非常特殊的時刻：Jung Kook即將成為防彈男人
了！2015年9月1日是他的十八歲生日，在午夜時分，其他成員以
草莓生日蛋糕和禮物的承諾為他送上驚喜，禮物包括J-hope送上
Timberland的鞋子，Jimin送上一個吻，ARMY盡可能地做出回
應，讓#HappyJung KookDay（Jung Kook生日快樂）的標籤在
推特登上世界流行趨勢。

　　離開後不到一個月，防彈少年團在九月回到北美，在Highlight
Tour中客串演出，作為他們與紐約街頭服飾品牌Community 54合
作的一部分。他們繼續前往舊金山、休士頓、亞特蘭大，並首次訪
問加拿大多倫多。雖然他們以慣常的能量和魅力表演了〈N.O〉、
〈Boy in Lu〉、〈Dope〉和〈I Need U〉，不過他們幾乎沒有
時間與觀眾交流，而且主辦單位的組織能力不足，不幸意味著很多
粉絲難以獲得非常積極的體驗。

由於他們整個秋季都在韓國繼續演出，發表的一些有趣的預告片讓所有人都關注下一次回歸。這張概念照片的標題是「Je Ne Regrette Rien」（法語的「我什麼也不後悔」），感覺要輕盈許多。皺眉已經消失了，有些照片甚至還有俏皮感。

這些概念照片可能是有史以來最好的。

事實上，這些概念照片可能是有史以來最好的。在鄉村環境中拍攝的這些照片裡，男孩們似乎對自己感到很自在，而其他照片則在較工業化的場景中，外觀也更龐克，即使粉紅色頭髮的RM和薄荷色頭髮的SUGA擺著姿勢並嚥嘴，還是露出了一抹微笑。

想看到更壯觀的東西嗎？搜索「BTS on Stage: Prologue」（防彈少年團在舞台上：序言）。你應該找得到Big Hit娛樂發布的12分鐘短片。別擔心語言障礙，你只需要傾聽並觀看，就會被迷住。這支影片在十月初突然發布，立刻受到了ARMY的點閱，當然，關於這部影片的內容他們也提出了自己的理論。

影片一開始時，渾身濺血的V正在清理自己，可以安全地假設這是〈I Need U〉音樂錄影帶的後續，因為在那裡V變得暴力，也許殺死了會虐待人的父親？換到另一個場景，我們看到男孩們在最後一次的瘋狂公路旅行中開晃和胡鬧。當他們比腕力和擊劍時，有一種狂野的放棄感，但是在音樂的搭配下並透過Jin的攝影機鏡頭，也有一種淒涼的暗流，特別是影片結束前V從碼頭跳進大海時。

大多數理論認為這是一個鬼故事。Big Hit娛樂雖然發布這支影片，但後來更換了一個版本，在片尾名單結束時，Jin獨自在海灘上看著RM放在手套箱裡的照片。SUGA在照片中消失了。可能是

這樣嗎？除了V以外，他們之中的一些人或全部的人都死了？Jin試圖捕捉已經逝去的時間或情感嗎？

　　無論理論是什麼，這部電影都完美地為新專輯建立起期待感。

　　男孩們看起來很棒，穿著隨意但為每個場景帶來了活力和魅力，電影攝影非常精準，為新迷你專輯中的四首曲目的預告提供了一個精彩的配樂。

　　2015年11月29日，他們出道後的第九百天，防彈少年團在首爾奧林匹克手球館進行了為期三天演出的最後一場表演。這個5000個座位的場地是他們在首爾表演過的最大場地，當然，每晚演出都是立即售罄。他們善加利用了巨大的表演區域，在T形舞台甚至走道上四處奔跑。他們演唱了新改編的〈No More Dream〉和〈N.O〉，不再受到嚴格編舞的限制，他們站成一直線演出，這使他們能夠以新的方式與粉絲互動。

當然，
每晚演出
都是
立即售罄。

　　這顯然是對家鄉ARMY的感謝，因為他們不是在電視音樂節目或線上影片首演他們的新歌，而是在粉絲面前。「你們是世界上最早聽到並看到這首歌表演的人。」SUGA是這樣宣布他們的新單曲〈Run〉（奔跑）的。在吶喊著應援口號、揮舞著手燈的奉獻者面前，他們接著繼續演唱也是首度曝光的〈Never Mind〉（別介意）、〈Butterfly〉和〈Ma City〉。如果觀眾的反應可以當作判斷，那麼新的迷你專輯將會獲得巨大的成功。

　　「韓國先驅報」報導說，在演唱會的記者會上，RM談到了新歌，他說，「無論你多大年紀，你都可能失足並犯錯，但我認為社會已經變得過於嚴苛，無法判斷這些錯誤。」他繼續解釋說，「我們想說的是，摔倒或受傷都沒關係。你所要做的就是重新站起來並

「我們
想說的是，
摔倒或受傷
都沒關係。
你所要做的
就是重新站起來
並繼續努力。」

繼續努力。」「永不放棄」的訊息已經在專輯預告片中看到了。它具有簡單、風格化的輪廓和大膽色彩，包括男孩，籃球和籃框以及蝴蝶；SUGA以他截至目前為止最激情和最真誠的表演，反思他的青春，並在一句原始的呼喊中傳遞一句關鍵的話：如果你認為你將要翻車，那就開得更快些。

最後一場手球館演唱會後第二天，〈Run〉的音樂錄影帶發布。它在最初的二十四小時內積累了近200萬的YouTube觀看次數。有點像是〈I Need U〉的續集，〈Run〉是男孩們玩得開心、開派對、情緒化和造成嚴重破壞的另一幅拼貼畫。從一開始V倒退地落入黑水中，到最後Jimin穿著衣服被丟進浴缸裡，這是長達五分鐘高能量爆發的演出（High-octane action），壞男孩防彈少年團回來破壞汽車，用噴漆做標記和戰鬥。並非沒有愁悶的表情和別具深意的凝視，但是關於要過你自己的生活，跌倒並再次起來的訊息強烈地傳達出來。

《The Most Beautiful Moment in Life, Part 2》（花樣年華pt.2）於2015年11月30日推出。它的封面再次可讓人選擇，這次是

不止一位
評論家
注意到他們
勇敢地挑戰
他們音樂風格
的極限。

桃子色或藍色，還有一本相片集，其中包括男孩們在大自然和城市拍攝的精美照片。憑藉著這張迷你專輯，防彈少年團展示了他們的毅力並證明了懷疑者是錯的：他們不僅繼續編寫自己的高品質歌曲，而且當他們專注著音樂製作中的最小細節時，音樂和歌詞的複雜性也改善了。不止一位評論家注意到他們勇敢地挑戰他

們音樂風格的極限，並繼續製作出令人驚嘆的曲目。

SUGA的開場饒舌〈Intro: Never Mind〉（前奏：別介意）——現在已經變成慣例——被使用當成預告，展示了迷你專輯的主題，而下一首曲目〈Run〉則接下了指揮棒。朝著完全的流行音樂再更進一步，〈Run〉讓饒舌歌手和歌唱陣線再次變得更靠近。以隱約的樂器伴奏，降低了饒舌和有力的合唱，似乎防彈少年團已經建立了一種新的風格，以感傷的感覺結合了激情與能量。正如在12月初發布〈Run〉的練習編舞影片也顯示出，他們的舞蹈正在成熟，因為少了嘻哈姿勢，他們可以善用他們的表演技巧，同時也更具表現力。

下一首曲目是巧妙編曲的〈Butterfly〉，搭配柔和合成音的伴奏音軌，可以讓歌聲——特別是Jung Kook和V的歌聲，像蜂蜜一樣在歌曲中流暢而甜蜜地蔓延開來。不僅如此，它再次顯示了SUGA的歌詞天賦正進入創作高峰，他將愛情與脆弱而難以捉摸的蝴蝶相提並論，標誌出他是一個正在成長的詩人。

迷你專輯中的下一首歌，使用不同的動物來傳達概念。〈Whalien 52〉是關於能發出52赫茲聲音的鯨魚，這種生物以獨特的頻率呼喚同伴，但其他鯨魚卻無法聽到，被描述為世界上最孤獨的鯨魚。這首曲子非常動聽而催眠，雖然這個比喻並不像〈Butterfly〉那樣不可思議，但是防彈少年團把它變成了對孤獨感的移情探索，這同樣有效。

接下來，全員搭乘前往〈Ma City〉的火車。這是現場演出的最愛，這是一輛不停歇的快車，有著強而有力的節拍和復古得幾乎像迪斯可的感覺。當樂團成員讚美他們的家鄉（SUGA承認他在每張專輯中都吹噓大邱），這提醒人們，與大多數K-pop團體不同，防

彈少年團可以自由使用他們的方言，而且不會因為他們出身何處而感到羞恥。

不要因為沒有直接的英文翻譯就忽略接下來這首歌〈뱁새〉。它有時被稱為〈Silver Spoon〉（銀湯匙），但通常被稱為〈Try Hard〉（努力嘗試）或〈Baepsae〉（鴉雀），也被翻譯為〈Crow-Tit〉（粉紅鸚嘴），一種小型的韓國鳥。根據一個韓國諺語，如果一隻粉紅鸚嘴像長腳鸛一樣走路，將會讓牠的腿受傷，防彈少年團將他們這一世代描繪成希望像鸛父母一樣走路的粉紅鸚嘴，儘管期望已經改變。這首歌聽起來很有東南亞的節拍，這是BTS最憤怒的歌曲之一，因為RM幾乎吐出了他這一世代所遭受的痛苦，這些痛苦是那些比他們早出生的人所造成的。

接下來的串場短劇在最後兩首歌之前，內容是輕鬆的閒聊，關於他們已經成就了多少事，有人說是這張專輯中最好的部分。〈Autumn Leaves〉（秋葉）——有時被稱為〈Dead Leaves〉（枯葉）或〈Fallen Leaves〉（落葉）——給了我們另一個比喻，因為季節變化，樹枝上掛著的樹葉反映出愛情越來越冷，絕望地懸掛著。在歌詞平均分配下，這首歌突顯了每個成員的歌唱天賦。高水準的製作標準一直保持到尾奏，一首名為〈House of Cards〉（紙牌屋）的歌曲，它將脆弱的愛情比擬為用撲克牌所搭建的不穩定的結構。在夢幻的弦樂背景音樂中，當我們挑出V的假音、Jin的請求、Jimin沙啞的語氣和Jung Kook誘人卻幾乎碎裂的聲音時，所有的聲音在最平滑的過渡中來回穿梭。

防彈少年團以〈Run〉的首次現場演出招待首爾的ARMY，但回歸舞台也相當特別。在12月初的2015年MAMA中，雖然他們再度未能贏得大賞（BIGBANG和EXO拿下這個殊榮），但防彈少年

團獲得了全球最佳表演者（Best Worldwide Performer）的特別獎——意味著他們的全球知名度可能會讓其他團體黯然失色的最初跡象之一。

對於那些喜歡防彈少年團在前一年與Block B合作的人，這一次他們在一個特殊的舞台上接受GOT7的挑戰。〈Virtual Boys〉（虛擬男孩）的表演開始於RM和GOT7的Jackson之間的饒舌對戰，然後是J-hope和有謙在兩個團體面前的舞蹈對決，穿著白色的防彈少年團和穿著黑色的GOT7，以一個絕佳的同步演出結合在一起。兩個聯合樂團在MAMA舞台上精采演出的影片仍舊受到ARMY的珍愛，也許是因為在所有的韓國流行音樂團體裡，GOT7似乎最接近防彈少年團。然後，隨著防彈少年團登上他們自己的回

BANGTAN BOMB

〈RUN〉的聖誕節版本

SUGA戴著聖誕老人的帽子，Jimin戴著鹿角帽，Jin戴著粉紅色耳罩，這不是我們所知道的〈Run〉。沒有難以理解的故事情節，沒有濃妝，沒有非常棒的編舞，但是有很多笑聲，我們看到Jung Kook睡得很甜，而SUGA肯定沒有在跑。如果你需要聖誕節的歡呼，這就是你需要的炸彈。

歸舞台，他們將再次讓觀眾起立喝采。MAMA正逐漸成為對男孩們非常特別的活動。

一旦J-hope說這支單曲會失敗，毫無疑問它會成為暢銷金曲。當男孩們在日本忙於宣傳時，這支音樂錄影帶果然在音樂獎項節目「冠軍秀」和「韓秀榜」中接連獲勝，不過他們即時回到「音樂銀行」表演，儘管有來自Psy的激烈競爭，這首歌再度獲勝。

一周裡贏了三次！想想就在一年前他們甚至渴望只要能贏一次就好。他們真的大有進步。

BANGTAN BOMB

這是防彈少年團正常睡覺時的姿勢

若你已經看過任何防彈少年團的訪問，你現在應該知道防彈少年團最喜歡的（顯然除了ARMY以外）就是睡覺。這是他們在智利時所拍攝的關於睡覺的防彈炸彈，或者試圖睡覺，或者醒來，或者用雙手行走（J-hope用手走路走得非常好！）。隨你怎麼說。這是Jimin拍攝的，還有來自J-hope、Jung Kook和SUGA的超級迷人的胡鬧。

〈Run〉在韓國單曲排行榜登上第八名，而《The Most Beautiful Moment in Life, Part 2》和Part 1一樣都登上專輯榜冠軍。然而，他們在美國本土所引人的注目才是最值得注意的。在那裡，迷你專輯在告示牌熱點專輯搜尋榜（Billboard Heatseekers）和告示牌世界專輯排行榜（World Albums）連續四周位居榜首，創下韓國藝人的記錄。他們並非這樣就結束了，當告示牌兩百大專輯榜（Billboard 200）在聖誕節前一周揭曉排行時，防彈少年團在第171名！雖然已經有十個（組）韓國流行音樂藝人曾經創下這樣的成績，但防彈少年團是第一個並非出自三大娛樂經紀公司的藝人。

在日本，防彈少年團在2015年6月的冠軍單曲〈For You〉之後，又推出了日本版的〈I Need U〉，在十二月登上排行榜第二名。那個月，兩萬五千名粉絲參加了在日本第二大城橫濱所舉行的兩場售罄演唱會。在此同時，在美國，《The Most Beautiful Moment in Life, Part 2》在告示牌世界榜一共停留了16周的時間。甚至連歐洲都在追上防彈少年團的熱潮，他們在2015年MTV歐洲音樂獎頒獎典禮上，奪下最佳韓國藝人獎。

在家鄉，當宣傳期接近尾聲，他們在2016年1月8日的「音樂銀行」裡再度獲勝，標誌著他們此次回歸的第五次勝利和他們截至目前為止的第十次勝利。頒獎季終於結束，因為他們在金唱片獎和首爾歌謠大賞都贏得本賞，聖誕節期間也取得豐碩成果。他們渴望贏得的大賞誘人地接近，但仍無法實現。

小檔案

姓名：金泰亨

綽號：V、Taetae（泰泰）、

Human GUCCI（人類古馳）、Vante

出生年月日：1995年12月30日

出生地：南韓大邱

身高：179公分（五呎十吋）

教育程度：大邱大城小學、居昌中學、

大邱第一高中、韓國藝術高中、全球網路大學

生肖：豬

星座：摩羯座

FOURTEEN

V（金泰亨）：
雙重王子

他們都長得非常俊美、時尚、喜歡唱歌。但是金泰亨和防彈少年團的歌手兼舞者V之間的相似處僅此而已。是的，他們可能是來自大邱的同一個95陣線男孩，但是當泰亨走上舞台，他的角色會徹底改變。觀賞任何防彈少年團的表演，你會發現V超酷、精於世故並專業；觀賞防彈炸彈或任何幕後花絮影片，你會經常發現可愛愚蠢的泰亨惡搞、耍白癡或沉浸在他自己的世界中。

2016年11月，在韓國高尺天空巨蛋舉行的防彈少年團演唱會進行安可表演時，來到舞台前向一萬七千名粉絲說話的是V。在這個令人心碎的演講中，他解釋說，最近當樂團在菲律賓表演時，他收到了祖母已經去世的消息。當他講述自己對祖母的愛時，粉絲和樂團成員都流下了眼淚，還有他原本計畫上電視表演時要送給她一個特別的訊息，但現在卻永遠不再有機會。

泰亨和他的祖母特別親近。

她代替他的父母撫養他長大，時間長達十四年，是一位忙於工作的傳統韓國農民。他是一個喜歡在外面玩的男孩，但她也關注他的學習。然後，當他上中學，還算不上是青少年時，他開始夢想成為一名歌手。

> 當他上中學，
> 還算不上是青少年時，
> 他開始夢想
> 成為一名歌手。

泰亨在父親的建議下學習樂器，選擇了薩克斯風。他努力學習並成為一名稱職的樂手，在區域比賽中獲得一等獎。因為著眼於成為偶像，他加入了一個舞蹈俱樂部，很快就放棄了薩克斯風，花更多的時間在舞池上。

他加入了舞蹈學院，但在2011年開始就讀大邱高中幾個月後，他的生活發生巨大變化。當Big Hit娛樂在大邱舉行試鏡時，泰亨無意參加試鏡，但陪著朋友一起去。在那裡，這位漂亮的年輕小伙子被Big Hit娛樂的一名工作人員看見。她鼓勵他參加試鏡，但是由於沒有得到父母的同意，泰亨拒絕了。感覺到這個男孩或許相當有才華，她打電話給他的父母獲得許可，他很快就上台跳舞、饒舌甚至講笑話。他不相信自己有機會，但是Big Hit娛樂聯繫他，並告訴他他已經通過試鏡——是那次試鏡中唯一過關的人。

所以穿著母親送的紅色羽絨外套的泰亨搬進了Big Hit娛樂宿舍，看起來非常顯目，然後他在首爾的高中註冊（Jimin隨後也加入了他）。練習生的生活對泰亨的打擊似乎沒有像其他人那樣大。他喜歡上學，喜歡舞蹈課程，雖然他承認他想念家人，但他在學校和公司裡都與新朋友相處得很愉快。

他似乎對現狀很滿意，對自己在防彈少年團的地位處之泰然，不去想到底他們什麼時候會出道。雖然練習生生活相當艱苦和激烈，

但泰亨實現了他的夢想，並決心享受它。

最後，出道的日子即將來臨，泰亨選擇了一個名字。他拒絕了Six（六）和Lex（雷克斯），選擇了代表勝利的V，但是接下來發生的事將會令他感到震驚——Big Hit娛樂決定將他的防彈少年團成員身分保持秘密，直到出道為止。他的身份將被隱藏，不會發布任何他的照片，他不能像其他成員一樣拍攝影像日誌。他去了RM和Jung Kook的畢業典禮，他的背部出現在Jimin的自拍中（每個人都認為那是Jung Kook），而Jimin甚至穿了他的制服（當時V正在睡覺！）出現在〈Graduation Song〉的音樂錄影帶裡。可憐的V有時會獨自坐著並假裝正在錄製影像日誌，好像這還不夠悲傷，當大家正在錄製出道前的最後團體影像日誌時，V實際上在房間裡，站在角落以確保不會被拍到。

然而，一旦他的身分被揭露，V馬上受到粉絲的青睞。他們喜歡那個在〈No More Dream〉表演中，甩掉眼鏡的英俊人物，儘管他們注意到他下了舞台後可能會有點奇怪。他有時會說一種虛構的語言，有一種令人難以置信的木然表情，揮揮手或做出不同尋常的評論，例如他說他想要的超能力是能夠與汽車交談。這很迷人，K-pop粉絲用一個詞來形容：4D（四次元）。

在K-pop有一個將藝人描述為4D的傳統，這是一個奉承的詞，意味著這些人古怪而不同，並增添了個性和魅力。SUGA後來說他一開始認為泰亨在演戲，像那樣的人不可能存在，但後來了解到他的獨特行為是

雖然練習生生活相當艱苦和激烈，但泰亨實現了他的夢想，並決心享受它。

他想要的超能力是能夠與汽車交談。

真實的，而且ARMY開始親切地稱呼他4D、「Alien」（外星人）或「Blank Tae」（無表情的泰）。然而，早在2015年夏天，泰亨就讓大家知道他並不喜歡這些名字，大多數粉絲為了表示尊敬都不再使用。

儘管如此，他仍是樂團中最不尋常的成員，並在2015年接受韓國雜誌The Star訪問時說，「我不擔心看起來很醜，我很感謝我的粉絲喜歡我，即使我做出怪異的表情。我不打算以不自然的方式看起來很帥。那將是一種負擔。」

這似乎確實有效。Taetae（這似乎是他很滿意的名字）與ARMY有很好的關係。透過他與人們互動的獨特方式，他成為粉絲見面會裡的明星。2017年他告訴一個女孩，若她不想得到某些男孩的關注，她可以告訴他們她正在和泰亨約會！然而，當他（在簽售會上）捧起一個女粉絲的臉，讓她看著他，並玩弄她的頭髮時，這行為在網路上引起激烈討論，直到女孩自己發布訊息，透露自己是泰亨熟識的粉絲而泰亨只是在胡鬧，才平息了這場風波。

這一位曾經說出這樣一句名言「我紫色你」（I purple you），在一條推文中解釋說，紫色是彩虹的最後一種顏色，所以這句話意味著「我會永遠愛你」。誰能不愛上他？許多ARMY顯然很愛他。2017年12月，他的粉絲俱樂部「百度金泰亨吧」（V Baidu）在紐約時報廣場播放了一整週的訊息，好慶祝他的生日。

他不追隨大眾品味，但無論他穿什麼，總是能看起來很時尚。

泰亨不尋常的性格延伸到他的時尚感。他不追隨大眾品味，但無論他穿什麼，總是能看起來很時尚。在他們還是新人的時候，他會剪破他的襯衫和牛仔褲（Jung Kook聲稱

稱是自己教他這樣做）。他甚至會在推特上詢問建議該剪在哪個位置。從那以後，他發展出一種古怪卻時髦的打扮，藉由結合各種款式，包括圓形眼鏡、高領套頭衫、法式條紋長袖襯衫和超大號外套。然而最近老虎和蛇變成經常出現的主題，因為Ｖ喜歡古馳（GUCCI）這個品牌；不僅是衣服，還有太陽眼鏡、戒指、領結和手錶。也難怪這個討厭綽號的人為自己贏得了另一個綽號：Human GUCCI（人類古馳）。

　　像所有成員一樣，泰亨給了ARMY許多值得珍藏的時刻。「American Hustle Life」提供了他與Jimin間的經典誤解迷因：「Beach! Bitch?」（海灘！婊子？），以及他錯誤地嘗試用熱情的「Turn Up!」（走吧！）叫喊來讓酷力歐印象深刻。在「驚人的大會——明星王」（Amazing Contest-Star King）深受喜愛的一集中（可以在YouTube上看到這個片段），可以看到他穿著12公分高（約四吋半）的高跟鞋表演了一些非常精彩的舞蹈動作。各種影片顯示了當有孩子和嬰兒在附近時，泰亨會變得非常溫柔，而ARMY只是喜歡他玩對嘴自拍程式（Dubsmash app）。

　　他的推特還揭露了Ｖ對藝術的熱愛，從宿舍牆壁上掛著的梵谷的星夜圖片，到他和RM造訪芝加哥藝術學院。他也是澳洲攝影師安特巴德辛（Ante Badzim）的忠實粉絲，他簡單而美麗的照片激發了Ｖ拍攝自己的照片。他上傳了自己拍的一些照片，加上#Vante標籤（這成了他的另一個綽號！），並引起攝影師本人的注意，還將一張照片獻給Ｖ作為回報。

　　其他樂團成員也都愛泰泰，即使Jin抱怨他有點吵，SUGA說他有時候也搞不懂他。對電玩遊戲的熱愛和對生活的輕鬆態度，使他與王牌遊戲玩家兼超級忙內Jung Kook建立起情誼，但是泰亨和

Jimin可能是整個樂團中感情最親密的，V在「Bon Voyage」第二季中，在船上寫給Jimin的一封誠摯的信，揭露了泰泰對他95陣線夥伴的關心和鍾愛是多麼感激。

那封信的時機相當好。當時泰亨與他的一些演員朋友變得更親近，Jimin似乎有點嫉妒，並抱怨泰泰總是告訴他的演員朋友他愛他們，但從來沒有告訴過樂團成員們。泰亨回答說，這是因為防彈少年團就像家人，他們不需要人家告訴他們這些話。此外，泰亨是真正的社交蝴蝶。他在防彈少年團之外有很多朋友，經常與名人和偶像合照。他似乎到處都能交到朋友，在休息時間與BTOB的陸星材、歌手張文福和Block B的朴經成為朋友。

他在
防彈少年團
之外
有很多朋友，
經常與名人和
偶像合照。

2017年12月，我們被介紹給泰泰的最新朋友。當V抱著一隻你能想像最可愛的小狗出現在窗口時，Jin正在為他的生日現場直播。我們很快就發現這是他的新小狗，一隻博美犬，他命名為Yeontan（翻譯為「煤炭」）。由於防彈少年團的工作繁忙，煤炭離開宿舍與泰亨的父母住在一起，但他們仍然經常看到對方。在2018年的慶典訪問中，泰亨透露了這隻小狗現在會如何跟著他，但當他試圖抓住牠時會逃跑，而且煤炭已經變得太胖了！

隨著ARMY慢慢認識泰亨，他們已經習慣了V。這讓許多人驚訝，那樣低沉深情的聲音來自一個擅長做出如此多可愛表情的人，但V的豐富音調為其他歌手的更高音域增加了對比性，儘管他也能輕鬆地唱到那些高音域。

關於他的歌唱天賦有太多的例子，但他的獨唱曲目〈Stigma〉

（恥辱）和〈Singularity〉（奇異），他與RM的合作〈4 O'Clock〉（四點鐘），或者他翻唱愛黛兒的〈Someone Like You〉都很精緻。

V的台風也相當棒。他能感受到他所唱的每個字的情感，而且他完美但不過度使用眨眼、微笑或微妙地舔嘴唇來魅惑觀眾。他的舞蹈非常敏銳和自信，他在〈Boyz with Fun〉裡創造了一個讓觀眾興奮期待的時刻，而其他成員（有時是伴舞舞群）必須複製他的即興舞蹈。

BANGTAN BOMB

V的夢想成真——「HIS CYPHER PT. 3 SOLO STAGE」（他的饒舌接力第三部：個人舞台）

當J-hope成為防彈少年團饒舌陣線的第三位成員後，V證實將在樂團中擔任歌手，但他仍然是一個失意的饒舌歌手。他在練習室和粉絲見面會上表演饒舌，有時候似乎在饒舌接力中充滿嫉妒。他承認他希望能在「Cypher Pt. 3」中和SUGA交換身體，所以想像一下，當他在2016年的慶典表演中獲得單獨演出的機會時有多開心。這個炸彈不僅呈現了他令人難忘的饒舌，還有其他成員如何幫助他為自己的重要時刻做準備。

　　2016年，V暫時得到了另一個名字：翰星。他演出一部名為「Hwarang: The Poet Warrior Youth」（花郎）的歷史電視連續劇，本片的主題專注於兩千多年前韓國一群年輕人的生活和愛情。泰亨飾演一個可愛而天真的角色，是這群年輕人中最年輕的一位，受到了觀眾（不僅僅是ARMY）的喜愛，特別是在充滿情感的場景中，他的同劇演員都對他的天賦和敬業態度大為讚賞。

　　感謝老天，Big Hit娛樂的工作人員如此堅決讓他的父母同意他參加原本的試鏡。泰亨為防彈少年團帶來的遠遠超過他的歌聲和舞蹈技巧；他提供了一個充滿活力的個性、獨特而時尚的視覺感受、以及多種表現才能，這一切都能幫助樂團走得更遠。V和泰亨：讓我們慶祝他的雙重性！

FIFTEEN

防彈少年團火力全開

2015年底，就在《The Most Beautiful Moment in Life, Part 2》推出之前，體育品牌PUMA宣布與防彈少年團簽下代言協議。品牌代言是K-pop很重要的一部分，而且像PUMA這樣規模龐大的跨國公司選擇和防彈少年團簽約的事實，告訴我們，他們自出道以來有了多麼長足的進步。即使他們最初的廣告——內容是他們穿著PUMA並在街上隨著改寫版的〈Run〉起舞——有點做作！

作為主要偶像，「做作」是防彈少年團可能不得不習慣的東西。2016年年初，他們被邀請與頂級女子團體GFriend一起出現在為「家庭之愛日」（Family Love Day）所寫的歌曲中，這個活動鼓勵每個家庭至少每周要花一整天時間共度。在YouTube上，這首歌的標題被翻譯為「家庭之歌」，好吧，這可能不是防彈少年團最好的三分半鐘（你會感覺SUGA真的不想待在那裡！），但他們全都穿著整齊的校服，看起來很可愛，如果你正在尋找一個簡單的防彈少年團舞蹈來學，這是一個很好的起點。「製作花絮」影片也有這些男孩們小時候一些特別可愛的照片。

二月，防彈少年團重返「偶像明星運動會」，與他們的朋友GOT7、女子團體Twice和Bestie共組了一個隊伍叫「Beat to the End」（獲勝到最後）。

他們衛冕了接力國王的頭銜，J-hope、Jimin、Jung Kook和V在4×100公尺的接力賽中獲得金牌，然後參加了八隊競爭的韓式摔跤比賽。這種傳統的韓國形式摔角，每個參賽者都穿著鬆散的腰帶，會被對手拉住，試圖將他擊倒。V、Jung Kook和Jin所組成的隊伍在晉級賽中擊敗了BTOB和Teen Top，將在決賽中面對VIXX。Jung Kook贏得了第一場比賽，但V無法在第二場獲勝，所以一切重擔都落在Jin身上，他在最後一場比賽中遇到歌手李在煥。雖然面帶笑容，但兩人對決時卻很緊張。他們像舞池裡的舞者一樣互相擁抱著，在摔跤場上四處移動後，李在煥感覺他的機會來了，把稍微失去平衡的Jin壓倒在地。別在意，Jin仍看起來很帥！

BANGTAN BOMB

防彈少年團的節奏鬧劇LOL

這個炸彈是全世界ARMY的最愛。在後台區域，防彈男孩們的各種組合假裝遇見彼此。他們的反應誇張，通常伴隨著「呀」的大叫聲。他們在做什麼？制定一種新形式的問候？某種形式的即興戲劇？或許只是精彩的胡鬧？無論如何，你會一次又一次地重看著這九十秒的愚蠢舉動。

　　BigaHit娛樂在2016年4月發布防彈少年團精選輯的專輯概念照片時，ARMY在網路上對染了全新金髮的Jin的熱烈反應，你要是以「有人被電死了」來形容並不為過。以一個波浪般向後梳的造型，Jin在進行照片拍攝時盡情擺姿勢，讓部分ARMY改變原本的偏愛，秒被圈粉。他並非唯一一個改變髮色的人；SUGA保持灰色，但所有其他人都染了頭髮。RM變成藍灰色，Jimin又回到了黑色，V的頭髮呈現出一種橘紅色調，Jung Kook的凌亂髮絡是深棕色，而J-hope則呈現出層疊的淺棕色風格。

　　至於《The Most Beautiful Moment in Life: Young Forever》（花樣年華：永遠年輕）的白天和黑夜概念照片，他們在朝鮮半島外濟州島的一片空地上擺姿勢。他們正在進行一場冒險，包括露營車和熱氣球，而這個位置選擇讓男孩們的鮮豔色彩與無色的景觀和巨大天空形成對比，拍立得的格式更為夜晚照片增添了額外效果。

　　對防彈少年團團隊來說，這次的照片拍攝呈現了風格的改變。我們在《The Most Beautiful Moment in Life: part 2》中看到的那種龐克造型已經不見了，取而代之的造型非常好，而且還有短褲！這些衣服多半是古馳的，有褶邊襯衫、緞帶、領扣和貝雷帽，但也有整齊緊身的雙扣西裝，V以特別沉著的態度穿著粉藍色外套，相當好看。這是已消逝時代的世故，結合了做作、幽默和無憂無慮的態度。但是，大多數ARMY似乎都沒有注意到。他們全都沉迷在SUGA的雀斑、Jimin重現的酒窩和天啊Jin的頭髮！

　　《Young Forever》是防彈少年團於2016年4月發行的專輯，這是一張包含23首歌的精選輯，收錄了兩張《The Most Beautiful Moment in Life》中的歌曲，包括六首重新混音和前兩張專輯尾

奏的完整版以及三首新曲目。

　　然而，隨著精選輯的發布，Big Hit娛樂繼續以預告的方式，來建立起粉絲充分的期待。

　　他們隨後宣布防彈少年團2016年首次單獨演唱會——「BTS Live The Most Beautiful Moment in Life On Stage: Epilogue」（防彈少年團花樣年華現場舞台：尾聲）——將在南韓的奧林匹克體操館舉行，再一次，ARMY將是首先見證新編舞現場演出的人。他們首次在只有K-pop超級巨星才能演出的場地表演，座位數高達一萬五千人，但門票立即售罄。這些表演的預告顯示打扮整齊的樂團成員踏上紅毯時，面對著狗仔隊的閃光燈。這是他們在現實生活中必須習慣的經驗。

　　《Young Forever》三首新曲目的每一首都會發布自己的音樂錄影帶，首先登場的是〈Epilogue: Young Forever〉（尾聲：永遠年輕）。音樂錄影帶顯示了〈I Need You〉和〈Run〉的倒敘，以及被困其中的個人成員的畫面，並最終從鐵絲網迷宮中解脫出來。一段幾乎無法抗拒的跟唱歌詞，在最後一段占主導地位。

　　在五月的第一周，防彈少年團釋出了〈Fire〉（火）的音樂錄影帶。基本上這是一支舞蹈影片，場景設置在現在幾乎很熟悉的廢棄倉庫，藉由SUGA間接地炸掉一個黑暗的身影，無法控制的火焰，一輛從高處掉落摔在地上的汽車和一些偉大的表演，整支影片更進一步生動起來。Jung Kook的大眼睛造型，V在打電玩遊戲，甚至是Jimin的驚呼，都是在鏡頭前展現出新自信水平的亮點。這支音樂錄影帶在短短六小時內就達到了100萬次觀看，僅僅兩天時間就累積了超過一千萬的觀看次數。

這支音樂錄影帶在短短六小時內就達到了100萬次觀看。

這是至今為止最好的反應。〈Fire〉是一首搖滾、節拍強烈的歌，從一開始就猛烈進攻，並融合了所有使這首快節奏曲子令人興奮的元素。饒舌前奏，有（幹得好，J-hope！）；一段可以跟著唱的副歌，有；感染力十足的LaLaLa，有；放肆地插入，有；假裝停止並重新開始，有。歌詞從整個三部曲中汲取主題。他們要求聽眾與他們一起奔跑，不要害怕活著，以熱情、慾望、冒險和野心擁抱火，燃燒一切。

伴隨的舞蹈也極其無畏。在訪問中，成員們表示要掌握奇翁尼馬德里的編舞是多麼困難，但他們完全做到了。一場充滿活力和運動的盛宴讓他們毫不費力地從快速，幾乎是武術風格的揮舞動作轉變成慢動作，穿插著厚臉皮（輕觸！）和可愛的時刻。他們從不在完美的同步性上鬆懈。除此之外，你還必須欣賞他們的精力：在YouTube上觀看這支舞的練習影片，以了解這個表演的完整強度。

新歌的第三首是更有感情的〈Save Me〉（拯救我），在接下來幾週內釋出，並且歌唱陣線脫穎而出。一個較常見的防彈少年團愛好者會喜歡的歌，但柔和的口哨聲和木琴聲結合而成的極好合成節拍，還是引起了人們的注意。

這支音樂錄影帶採用一鏡到底，拍攝成員們在荒蕪的沙丘上跳舞。這是他們第一次採用源自挪威的團體The Quick Style（快速風格）的編舞，帶來了一些微妙而現代的舞蹈動作，但沒有從傳統的犀利群舞中帶走任何東西。當然，防彈少年團稍微逗弄了我們。當畫面淡出變成黑色，螢幕上會顯示一個訊息。寫著「BOY MEETS＿」（男孩遇見……）。我們等待下一個字出現，但僅僅如此而已。

只有防彈少年團會這樣吊粉絲們胃口！

這三首歌
將鞏固
防彈少年團
作為南韓頂級
音樂團體
之一的地位。

粉絲很快就會明白，這三首歌將鞏固防彈少年團作為南韓頂級音樂團體之一的地位。在專輯發行當天，〈Fire〉實現了防彈少年團第一次的排行榜通殺（All Kill），同時登上所有的主要實時排行榜冠軍，防彈少年團在「音樂倒數」「音樂銀行」和「人氣歌謠」的演出，為他們增加三座電視音樂節目的獎盃。此外，《Young Forever》連續兩週在韓國專輯排行榜上名列前茅。

在美國，這股防彈少年團的漣漪獲得了動力。《Young Forever》成為他們連續第二張登上告示牌兩百大專輯榜（Billboard 200）的專輯，排名為106名；而在告示牌世界榜（Billboard World Digital Songs Chart）上，他們創下了K-pop團體前所未有的記錄，〈Fire〉、〈Save Me〉和〈Epilogue: Young Forever〉同時上榜。

2016年6月，Big Hit娛樂為防彈少年團在「V明星直播」上策劃了新的東西。「Bon Voyage」預告集讓大家看到，男孩們在公司會議室裡討論他們想去的地方（夏威夷或韓國鄉村），以及他們想跟誰一起去（J-hope或Jimin）。當他們回到宿舍時，這一切似乎都被遺忘了——是的，我們終於看到了宿舍——並發現他們要去北歐，全部人都一起去。因此開始了「V明星直播」的按次付費系列節目「Bon Voyage」一共八集四十分鐘的節目（還有額外的幕後花絮影片）——在挪威、瑞典和芬蘭進行為期十天的背包旅行。

對於這些花了至少四年時間，除了練習、表演和錄音之外別無其他活動的男孩們來說，房殺手給他們一個自行安排度假的機會，以往他們巡迴演出時，一切都由公司為他們安排。

從一開始這就是美麗的混亂，在宿舍裡出現恐慌和猶豫不決的狀況，因為他們試圖決定要打包哪些衣服。當SUGA計算他的乾淨襪子時，顯得有條不紊，Jung Kook扮演老么，問其他人打算帶什麼，而Jimin就是無法決定要打包哪些東西。

從一開始
這就是
美麗的混亂，
在宿舍裡出現
恐慌和
猶豫不決
的狀況，
因為他們試圖
決定要打包
哪些衣服。

他們的第一站是挪威的卑爾根。感謝RM流利的英語，他們解決了從機場到市區的難題，結果卻發現Jimin把他的行李放在機場巴士上。令人驚訝的是，這個系列竟然沒有取名為「The Lost Boys」（遺失的男孩），因為他們雖然實際上並未失去自己，但似乎不斷遺失一些東西——包包、iPad或車票。當RM搞丟護照時，這一切就不再有趣了；令其他成員震驚的是，他被迫放棄這次旅行。

隨著旅程將他們帶到瑞典和芬蘭，我們看到其他成員享受他們在一起的時間，他們沿著峽灣航行，騎自行車，住在RV露營車，體驗桑拿和浸入冷湖中，並參觀聖誕老人公園。這是防彈少年團像正常人一樣，在他們二十幾歲時一起旅行。他們無法相信，這是如此地放鬆，J-hope甚至發現了一句話，以阻止他們遇到的少數粉絲干擾他們：「抱歉，正在處理重要的事！」在他們的最後一個夜晚，當他們坐在湖邊讀房時赫和他們的經理Sejin寫給他們的手寫信，以紀念他們即將到來的出道三週年紀念日時，看起來這次旅行似乎讓他們更加重視彼此的陪伴，並且更加

這次旅行
讓他們更加重視
彼此的陪伴，
並且更加感激
自己已實現的
一切成就。

感激自己已實現的一切成就。

正如SUGA在最後的評論中所說的，他們現在都是一家人了。

夏天時，防彈少年團飛往歐洲，在巴黎的KCON上領銜演出，然後飛到美國的紐華克和洛杉磯參加粉絲大會。正如傑夫班傑明在告示牌雜誌中所寫的一樣，「如果他們佔據頭條新聞的狀態還不能表明這件事，那麼排行榜成績可以證實，一個新的男孩樂團已經進城並準備接管。」除了來自《Young Forever》的新歌，再加上〈Dope〉、〈I Need U〉和〈Boyz with Fun〉，防彈少年團現在擁有一整套火熱取悅歌迷的歌。

紐華克KCON在6月24日和25日舉行，根據活動發起人的說法，防彈少年團演唱會的一萬八千張門票賣得比布魯斯史普林斯汀（Bruce Springsteen）還要快。RM在粉絲大會的第一天擔任共同主持人，防彈少年團在第二天壓軸登台表演。據報導，ARMY是會場內聲音最響亮的粉絲，防彈少年團甚至有信心在表演中插入他們自己最喜歡的來自《Dark & Wild》專輯的〈Cypher Pt. 3: Killer〉。那也深受歡迎。

隔一個月，他們在7月29日至31日舉行的西岸KCON上重複了此一壯舉。洛杉磯時報的奧古斯特布朗（August Brown）寫道，「防彈少年團今晚的壓軸演出提醒了我們，為什麼他們是K-pop最持久、最有影響力的藝人之一這個樂團以精準和活力在KCON舞台上四處跳動，並在表演最熱烈時在現場花了很長時間，輪流炫耀成員們的押韻靈巧。」

在法國和兩場美國KCON演唱會之間，迎來了現在已被稱為慶典的偉大傳統，也就是防彈少年團和ARMY的年度慶祝出道活動，現在已經是第三年了。它以一首免費下載的新歌〈I Know〉（我

知道）快速展開，這是RM和Jung Kook灌錄的溫柔二重唱，樂趣開始，歌迷最愛的〈Baepsae〉的特別編舞版本和家族照片專輯。

其中包括男孩們穿戴黑色領帶和西裝外套擺姿勢，或穿著制服戴著遮簷帽，以及穿著廚師服的Jin，SUGA和J-hope穿著搞笑的橘色「SOPE」運動服（幕後花絮影片可在YouTube上看到）。

為慶典專門上傳的下一支影片甚至讓忠誠的ARMY震驚。標題是「J-hope Dance Practice for 2015 Begins Concert」（J-hope為2015年開始演唱會所進行的舞蹈練習），在這個60秒長的影片裡，J-hope絕對震壞了Big Hit娛樂工作室的舞蹈地板了，突然之間有件事變得很清楚——J-hope擁有什麼樣的能力以及他在群舞中保留了多少，即使是在他們最扣人心弦的編舞中。

夏季結束時，防彈少年團開始在日本銷售大型演唱會的門票，也就是他們2016年防彈少年團「The Most Beautiful Moment in Life On Stage: Epilogue」演唱會的最後一場，並參加本年度的第二場偶像明星運動會。當J-hope、Jimin、Jung Kook和SUGA擊敗了由BTOB和B.A.P團員所組成的隊伍，他們再次奪下4×100公尺接力賽冠軍（他們會有被擊敗的一天嗎？），但他們在射箭比賽中比較不成功。一個防彈炸彈讓大家看到，他們穿著團隊運動服上衣和短褲看起來很不錯，Jimin現在染成金髮，但他們似乎並沒有真正認真想贏。

《Young Forever》——尤其是三首新歌——將防彈少年團提升至另一個層次。不知何故，這些出自小娛樂經紀公司、寫了很多自己音樂的傢伙，不僅贏得了他們祖國還有東南亞鄰國的青睞，還在中東、澳洲、南美洲和歐洲贏得了數以千計的粉絲。而且，悄悄地低聲說，他們甚至在美國站穩了腳步。

JUNGKOOK

小檔案

姓名：田柾國

綽號：Jung Kook、Jung Kookie（小國）、
Kookie（餅乾的諧音）、JK、Nochu、
Seagull（海鷗）、Golden Maknae（黃金忙內）、
Bunny（兔子）

出生年月日：1997年9月1日

出生地：南韓釜山

身高：178公分（五呎十吋）

教育程度：白楊小學、新鷗中學、首爾表演藝術高中

生肖：牛

星座：處女座

SIXTEEN

Jung Kook（田柾國）：
黃金忙內

給了Jung Kook「Golden Maknae」（黃金忙內）這個名字的正是RM，雖然很有可能ARMY要不了多久就會自己想出這個綽號給防彈少年團的小寶貝，他擁有多樣才華，不僅僅是歌手、舞者和長相俊美的樂團成員，而且對他經手過的任何事都很擅長。當他開始他的明星之旅時，幾乎還不算是青少年，但他應對群體面臨的逆境和偶像生活的壓力時，卻已經表現得如此成熟。

在K-pop團體中，有一個特殊的「忙內」是很常見的。這個詞指的是團體中最年輕的成員，他們往往是最可愛和最有趣的，並且從團體中的其他人那裡得到最多的疼愛。Jung Kook也是如此——只要看看防彈少年團成員在新人舞台表演時如何照顧他，或者在早期的團體訪問和電視節目中保護他。然而，你很快就會明白這個忙內還有別的東西，一個真正的天生好手，而且隨著防彈少年團逐漸發展並越來越有自信，Jung Kook也是一樣。那些從防彈少年團出道

後就追隨這個團體的人，不得不深吸一口氣並問自己，到底從何時開始，他從大家珍愛的孩子變成這個家庭的寶石。

跟Jimin一樣，Jung Kook在釜山市長大。他與他的母親、父親和哥哥Jeon Junghun住在一起，所以他對於身為家中的老么有一些經驗。事實上，他的哥哥在網路上分享了許多Jung Kook嬰兒時期的可愛照片。或許這樣說很公平，Jung Kook的課業不算優秀，除了體育、藝術和音樂，在小學時運動對他來說尤其重要。他學習跆拳道，最終獲得了黑帶，踢足球並表現出對羽球有特殊能力。

> 他曾經
> 夢想著長大
> 要成為專業的
> 羽球運動員。

他曾經夢想著長大要成為專業的羽球運動員，當他的父母給他買第一台電腦時，他的第一場比賽就是電子競技。

Jung Kook在中學時發現了音樂，特別是K-pop之王權志龍的歌，身為BIGBANG男子團體中的歌手，他的單飛歌手生涯在《Heartbreaker》（讓人心碎的人）專輯推出後非常成功。這位七年級生開始唱歌，甚至受到啟發嘗試街舞，加入當地的嘻哈男孩俱樂部。到2011年，他已經有了足夠的信心參加為韓國最大的電視選秀節目Superstar K（超級明星K）的試鏡，就像是X-Factor（X音素）或American Idol（美國偶像）。

在釜山試鏡中與數千名其他有希望的人一起排隊數小時後，Jung Kook獲得了他的兩分鐘機會。頂著稍嫌沒有造型的髮型，穿著長袖白色T恤，他看起來非常可愛，唱著2AM的〈This Song〉（這首歌）和IU的〈Lost Child〉（失落的孩子）（Jung Kook粉絲可以在網路上找到表演）。他那時唱得有點破音，他說這就是為什麼他沒有晉級至資格賽回合並上電視表演，但他顯然有些天分，因為

在試鏡後，至少有七家公司在看到他的表現後與他聯繫，包括JYP娛樂，南韓的三大娛樂經紀公司之一。

什麼讓他選擇了Big Hit娛樂？他看過RM處於完全饒舌模式後，當下就做出決定。「我認為RM實在很酷，所以我想和他們簽約。」他在2017年的New Yang Nam Show上這麼說。和其他練習生一樣，他獨自抵達首爾，並在宿舍找到了自己的位置。他只有十三歲，但他必須轉學，在新城市裡認路，結識新朋友，並開始與年紀較大的練習生一起接受訓練，好成為一位偶像。

Jung Kook也承認，那個來自釜山、喧鬧有時愛鬧的男學生，立刻變成了一個安靜害羞的首爾練習生。成員們回憶起，他是如何等到每個人都睡了才去洗澡，他會避免在他們面前唱歌，如果他們逼他的話，他就會哭。當房時赫告訴他，他的舞蹈沒有感情時，這一定讓Kookie使出所有的力氣，才沒有收拾東西回家。

反而，這位從未上過飛機的年輕少年去了美國。Big Hit娛樂為他報名參加美國洛杉磯著名的Movement Lifestyle舞蹈學院中的激烈街舞課程。他發現課程很難，但在短短一個月內學到了很多東西，而且仍然設法買了滑板並精通了另一項新技能。到了2012年年底，Jung Kook已被公布為防彈少年團的第五名成員，公司建議藝名取為海鷗，這是釜山市的官方代表鳥，也是釜山棒球隊的綽號，但Jung Kook選擇使用自己的名字。

Jung Kook的羞怯仍是一個問題。房時赫承認允許讓他出道是一場賭博，因為Big Hit娛樂許多人認為他還沒準備好，但防彈少年團的團隊精神開始生效。必須記住，他仍然只有十五歲。

Kookie經常談到Jin如何照顧他，做東西給他吃並開車送他去學校，而SUGA給了他如父親的建議，比如說在「American Hustle Life」裡，當Jung Kook期待能夠去刺青時，SUGA的反應令人震驚。他們的信念並沒有放錯地方。隨著他的自信心增長，Jung Kook的表現越來越好。當他從中學畢業不久後，在2013年2月發表的〈Graduation Song〉中，粉絲們開始注意到老么的甜美聲音，當防彈少年團出道後，他們也意識到他是一名犀利的舞者。在接受訪問時他仍然不夠機靈，但暫時可以忽略這一點。

隨著Jung Kook高中畢業，他變成樂團中的核心人物。

隨著Jung Kook高中畢業，他變成樂團中的核心人物。現在他在舞蹈編排中佔據突出地位，而且他柔和但有時沙啞的聲音，越來越常在防彈少年團的歌曲中聽到。最後在《WINGS》專輯裡，Jung Kook終於得到一首他自己的歌〈Begin〉（開始），由RM創作，但也有他個人的投入。他說，他對於向其他成員解釋歌詞感到尷尬，因為這首歌說明了，當他們的工作量變得過多時，他會為他們哭泣，但這些歌詞是發自內心的情感，而且他也唱得很美。然後，在《Love Yourself 轉 'Tear'》推出前，Jung Kook負責演唱預告片「Euphoria」，很多ARMY都對這張專輯沒有收錄這首歌感到失望。

在這些年間，Jung Kook發布了一系列令人印象深刻的翻唱歌曲，其中許多是英文歌。身為一名自稱是Belieber的人（喜歡Justin Bieber小賈斯汀的粉絲），很多粉絲都很高興他翻唱了許多小賈斯汀的歌〈Boyfriend〉（男朋友）、〈Nothing Like Us〉（沒人像我們一樣）、〈Purpose〉（目的）和〈2U〉，還有

Tori Kelly（托麗凱莉）的〈Paper Hearts〉（紙之心）、Adam Levine（亞當李維）的〈Lost Stars〉（失落之星）、Charlie Puth（CP查理）的〈We Don't Talk Anymore〉（我們不再說話）（CP查理還在推特上發文說，我愛這個Jungcook）以及其他許多歌，足夠讓YouTubers創作出一張想像的翻唱專輯。

2018年2月，他在推特上發布Park Won（樸元）的〈All Of My Life〉（我的一生）的翻唱曲，他自己演奏鋼琴並以簡約的歌聲演唱。幾天之內這則推文就有超過一百萬個讚。

隨著Jung Kook迷人又俏皮的個性在防彈少年團的影片和電視節目上逐漸浮現，他被邀請參加各種綜藝節目。2016年，他出現在「King of Mask Singer」（蒙面歌王）裡，這個電視音樂節目讓K-pop歌手在偽裝自己真實身份下捉對廝殺。Jung Kook扮演擊劍男，戴著壯觀的銀色面具。儘管他沒有獲勝，但他翻唱BIGBANG

BANGTAN BOMB

就看JUNG KOOK對嘴演唱

如果你認為Jung Kook只能表演深情的甜蜜和聲，那就看看他和V一起搖滾，對嘴演唱Linkin Park（聯合公園）的〈Given Up〉（放棄）。面對覺得有趣的觀眾Jimin和J-hope，他擺出了空氣吉他的姿勢對嘴演唱（包括咒罵），好像他是一個能說流利英語的新金屬音樂吉他英雄。即使變成搖滾歌手，他仍然看起來相當可愛！

的〈If You〉（如果你），仍然是一首ARMY珍愛的歌。

他還參加了叫做「Celebrity Bromance」（花美男Bromance）的綜藝節目。Jung Kook與第一代的K-pop明星，36歲的「神話」李玟雨搭檔。

這位年長明星的關懷本質幫了很大的忙，讓Jung Kook不再那麼害羞，而他們在幼犬環繞下，在狗狗咖啡廳見面的場景，或者Jung Kook去攀岩賺取晚餐都值得一看。比較不成功的是他參加「Flower Crew」（花樣旅行），這是一個旅行實境節目。發生了一些爭議，因為一些其他的參賽者被看到對Jung Kook粗魯，並且節目所依賴的投票過程因為Kookie的受歡迎程度遭到扭曲。他甚至被看到尷尬地無聲說出「不要投票給我」。

與此同時，他的宿舍夥伴發現他們的忙內還有許多其他技能。這個競爭心很強的年輕人總是在他們玩的遊戲中獲勝，他的繪畫技巧非常令人印象深刻（這是天生的，看看他哥哥Jeon Junghun發布在Instagram上的防彈少年團畫作），和他的運動能力，特別是在田徑、摔跤和射箭方面，將激發防彈少年團連續在偶像明星運動會中獲勝。他完全無愧於隊長替他取的「黃金忙內」稱號。

這不是Jung Kook唯一的綽號。除了被其他成員和ARMY親切地稱為Kookie之外，你還會聽到他被稱為Nochu。這可以追溯到「American Hustle Life」時，導師奈特給了他一首饒舌曲目練習，其中包括這句歌詞Nochu（也就是Not you，不是你）。Jung Kook模仿得非常好，奈特於是給了他這個名字，這個綽號就這樣留下來了。

其他用來稱呼他的名字包括Muscle Pig（最近則是仿照美國摔跤手John Cena的Jeon Cena，現在John Cena也是防彈少年團

的粉絲了），這個討人喜歡的綽號是基於他的力量和二頭肌；綽號Bunny（兔子）是因為他的迷人笑容會讓他露出門牙；Shining Prince（閃耀的王子）是推特在《Love Yourself 承 'Her'》專輯推出後採用的；還有International Playboy（國際花花公子），他在早期的記錄片「Go! BTS」中自我介紹時這麼說，諷刺的是，當時他似乎甚至無法正眼看女孩！

最後，一些粉絲會叫他Jungshook，是因為Kookie在真正困惑的時候，會作出茫然和令人困惑的表情。

這些親愛的稱呼顯示了成員們有多在乎他們的忙內，但這並不能阻止他們開他玩笑。Jung Kook的十六歲生日將於2013年9月1日到來。在YouTube上的一段名為「BTS Surprise Birthday Party for Jung Kook」（防彈少年團為Jung Kook舉辦的驚喜生日派對）影片中，我們看到男孩們正在拍攝預告片。在休息期間，Jung Kook閱讀他的粉絲郵件並試圖享受

> Jung Kook
> 經常假裝
> 是邪惡
> 忙內。

Kookie Day，但舞蹈經理開始批評他的舞蹈，其他人則隱藏住他們的笑聲也加入批評。可憐的Kookie很困惑，有點沮喪，但他們一直假裝到笑容滿面的SUGA帶著蛋糕、蠟燭和一首歌出現為止。

他並非總是以兄弟們所期待的尊重來回報。Jung Kook經常假裝是邪惡忙內，用一些優秀的模仿來戲弄所有成員。自從出道後，Jung Kook已經長得比Jimin還高，而且他絕對要讓Jimin知道這件事！「說我矮還摸我的頭，我可是比你大兩歲！」大家聽到可憐的Jimin這樣抱怨！不過，似乎Jimin可以原諒Jung Kook大部分的事。Jimin曾經說過，Jung Kook讓他想起了自己的弟弟，甚至當他們玩得開心時，會有一種Jimin正在照顧Jung Kook的感覺。

雖然V也比Jung Kook大兩歲，但V也非常有能力表現得像個孩子一樣，Kookie曾經評論過他和V的個性有多相似，他說，「他是隨機的。我們的喜劇和弦搭配得很好。」Jung Kook和V也分享了對電玩遊戲的熱愛，尤其是Overwatch（鬥陣特攻）。事實上，Jung Kook是樂團裡真正的電玩遊戲癮君子（尋找他左臉頰上的傷疤，這是他和哥哥在爭奪遊戲控制器時的爭吵紀念品）。

在2016年年底，當樂團搬到四間臥室的宿舍時，Jung Kook贏了「剪刀石頭布」的猜拳，成為唯一擁有自己房間的成員。他把房間命名為黃金衣櫃，其他成員在找電玩遊戲時總是往那裡去。

當宿舍再次升級時，他把這個名字保留給他的私人錄音工作室。這就是他錄製翻唱歌曲、練習鋼琴的地方，也是Jung Kook電影工作室Golden Closet Films（黃金衣櫃電影公司或YouTube上出現的G.C.F）的所在地。目前為止發行過的作品，都由Jung Kook執導和剪輯，包括他和Jimin的東京之旅和所有成員在大阪玩樂的短片。這展示了Kookie的另一項才華，但還沒有產生綽號！

Jung Kook是成員中最少使用推特的。ARMY鼓勵他發布更多內容。不過，他確實發布了他的獨唱曲作為禮物，和作為《Love Yourself轉 'Tear'》專輯的一部分，在創作與製作〈Magic Shop〉（神奇商店）上非常努力，這是他獻給ARMY的一首熱情粉絲歌曲。比起樂團中的其他成員，Jung Kook更像是與防彈少年團一起長大。這個瘦弱、害羞、可愛的青少年已經成為一個有魅力的表演者和體格健壯的男人——只需看看他在2018年的BBMA所露出的六塊肌——而多才多藝的Kookie將會繼續展露新技能。這歸功於Big Hit娛樂，因為他們看出他的潛力，還有防彈少年團養育了一個他們可以引以為傲的男孩，當然還有黃金忙內本人。

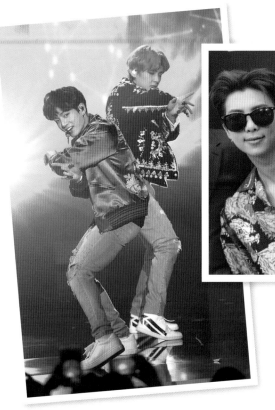

RM、Jimin和J-hope在
2018年告示牌音樂獎頒獎
典禮上，看起來輕鬆勁酷
的模樣。

Jung Kook和V在2017年全
美音樂獎上，參與令人驚豔的
〈DNA〉表演。

Jin和Jung Kook在2017
年的《Love Yourself 承
'Her'》專輯的發表會上看
起來英俊非凡。

SOPE！2017年，J-hope和
SUGA在「吉米夜現場」表演。

上圖：防彈少年團利用他們的平台進行更多慈善活動。這是2017年11月在南韓首爾，正在進行LOVE MYSELF的宣傳活動，他們與聯合國兒童基金會合作，針對兒童與青少年#ENDviolence（終結暴力）。

下圖：2017年3月拜訪美國紐約的音樂選擇公司（Music Choice）時，在休息時快速拍了張自拍照。

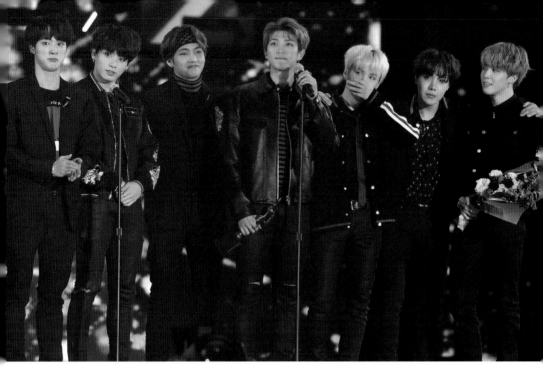

上圖：大賞！男孩們鞏固了他們身為南韓頂級藝人的地位，2018年1月榮獲首爾歌謠大賞的大獎。

下圖：2018年5月在南韓首爾舉行的《Love Yourself 轉 'Tear'》專輯發行記者會。

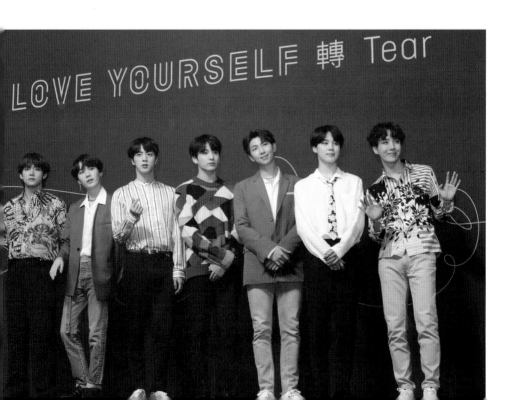

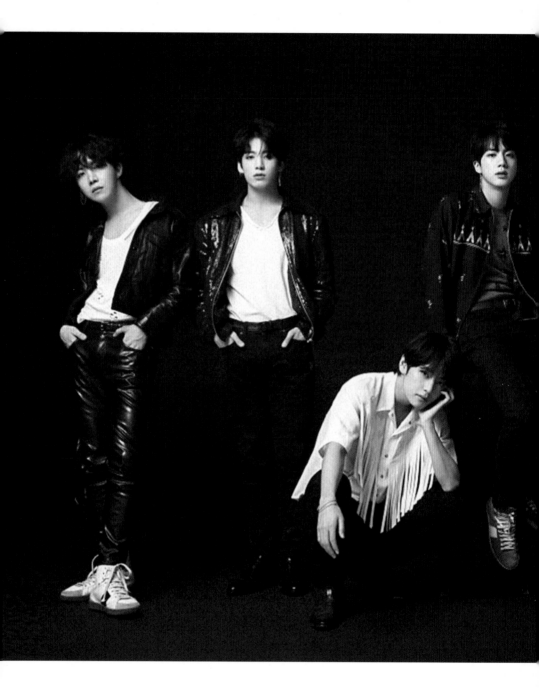

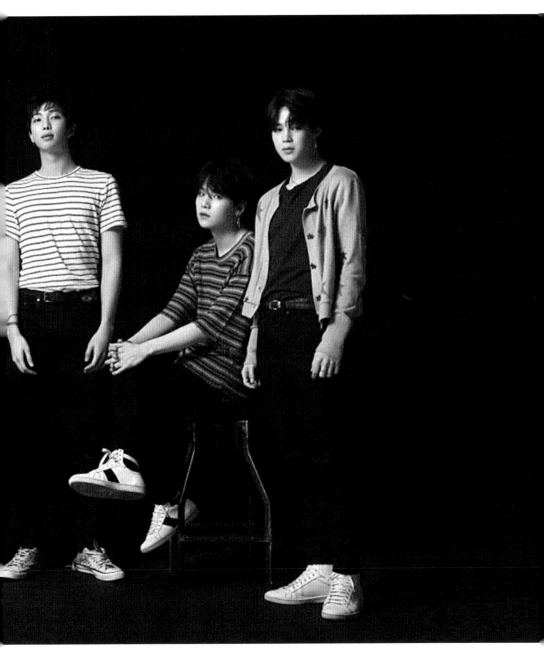

2018年5月，J-hope、Jung Kook、V、Jin、RM、SUGA和Jimin在
《Love Yourself 轉 'Tear'》的概念照片讓粉絲心馳神往。

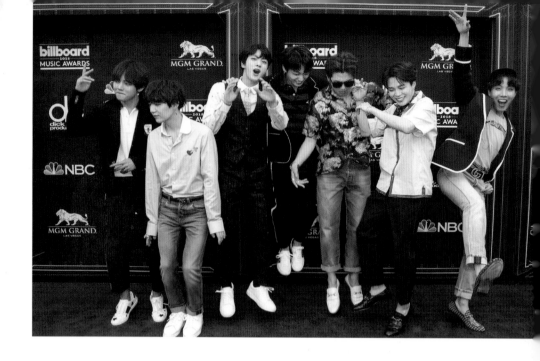

2018年5月，男孩們回到美國拉斯維加斯的告示牌音樂獎，連續第二年獲得「最佳社群媒體藝人」獎，並上台進行一場非常特別的〈Fake Love〉演出。依順時鐘方向，從上圖開始是他們在紅地毯上玩耍、在舞台上表演、在後台與獎盃一起合照，與在觀眾席中。

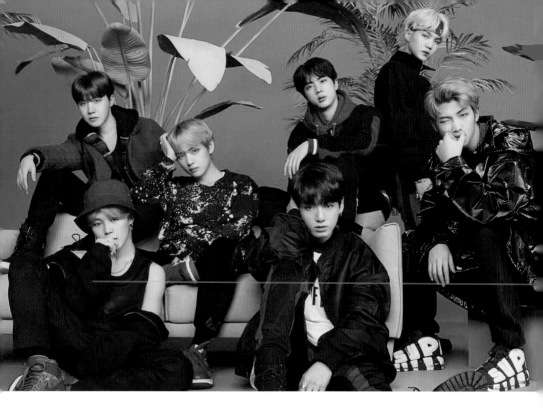

上圖：防彈少年團在這張2018年6月發布的照片中看起來很時尚，這是為了慶祝他們的日語專輯《Face Yourself》的成功。

下圖：2018年6月在美國洛杉磯，「詹姆斯柯登深夜秀」裡令人屏息的〈Fake Love〉演出，男孩們向全世界展示了他們到底多有才華，還有他們成長了多少。

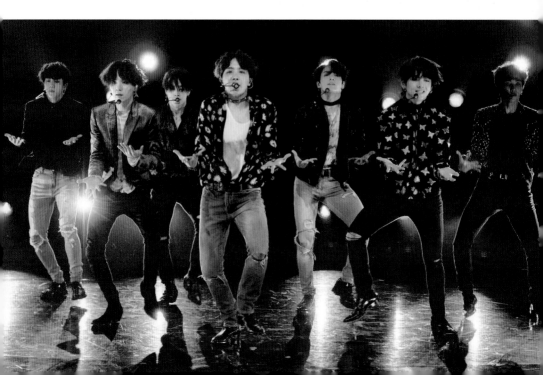

SEVENTEEN

大賞

2016年7月，當防彈少年團的第二張日本專輯的預告照片發布時，他們仍在日本。《Youth》（青春）於九月發行，其中包含九首舊歌的日語版，單曲〈For You〉和三首新歌。〈Introduction: Youth〉（簡介：青春）是一段饒舌前奏，〈Good Day〉（美好的一天）是一首甜美的歌唱陣線流行歌，而〈Wishing on a Star〉（向星星許願）結果成為全世界ARMY最愛的歌曲之一。這首夢幻、中速節奏的歌充滿了浪漫的回聲，歌聲部分完美分層，娓娓述說「無論如何都要追求你的夢想」的訊息。《Youth》直接登上日本排行榜的周冠軍和月冠軍，防彈少年團再度創下另一次第一。

在此同時，某件事正在發生中。在九月初的九天之間，Big Hit娛樂在YouTube上傳了一系列的七部短片（長度皆約兩到三分鐘）。每部短片都集中在單一特定成員身上，Jung Kook的短片叫〈Begin〉（開始），Jimin的叫〈Lie〉（說謊），V的叫〈Stigma〉（瑕疵），SUGA的〈First Love〉（初戀），RM的〈Reflection〉（反思），J-hope的〈Mama〉（媽媽）和Jin的

〈Awake〉（覺醒）。

每個成員都有嚴肅的表演角色，他們臨危不亂，充滿情感和深度地演出他們的場景。這種情緒很容易理解，但每個故事的確切含義則任憑大家解釋，因此各種理論填滿了ARMY的部落格和粉絲網站的許多頁面。

理解這些短片和新回歸專輯大部分內容的關鍵，可以在德國作家赫曼赫賽的成長小說「徬徨少年時」中找到。

在訪問裡，RM解釋說，要理解這些短片和回歸專輯大部分內容的關鍵，可以在德國作家赫曼赫賽的成長小說「徬徨少年時」中找到，該小說於1919年首次出版。房時赫告訴他們關於一個即將成年的男孩的故事，他要在光明和黑暗、安全和危險、善惡之間做出選擇，並必須發現自己的道路。在小說中，主角質疑被接受的價值觀並反抗一個令人沮喪和壓制的制度。對防彈少年團來說，這是一個非常有啟發性的選擇。

2016年9月底，Big Hit娛樂宣布了新專輯《WINGS》的發行日期，並推出了一個回歸預告。還記得〈Save Me〉音樂錄影帶最後出現的那句話「BOY MEETS」嗎？預告似乎提供了一個答案，因為標題是「Boy Meets Evil」。從引用赫賽的一句「與魔鬼握手」開始，內容是J-hope隨著自己熱情的饒舌曲目起舞。

J-hope是饒舌陣線中最後一位得到他自己的預告和專輯開場白的成員，他的饒舌表演恰到好處，不刻意要酷，但隨著他講述誘惑和讓位給一個錯誤卻又太甜蜜而無法抗拒的愛時，有強度地上升和下降。更讓人印象深刻的是他的舞蹈。J-hope穿著長長的白色襯衫，

有破洞的黑色牛仔褲和新的銅色頭髮，他爆發力十足地表演狄倫馬歐洛（Dylan Mayoral）編排的現代舞，表現和執行力令人驚嘆。

演唱會照片隨之發布。與我們在過去的幾週內所看到和聽到的吻合，團體擺脫了他們年輕、孩子氣的形象，轉而擁抱一種更成熟、世故和優雅的外貌。他們穿著乾淨俐落的禮服襯衫和刺繡或花卉夾克，材質有大量的天鵝絨和綢緞。包含了現代和復古風格，有領巾和荷葉邊領口、單羽毛、翻邊牛仔褲和花卉縫飾。雖然他們的頭髮仍然是多種髮色，但這也更加柔和而時尚。

> 團體擺脫了他們年輕、孩子氣的形象，轉而擁抱一種更成熟、世故和優雅的外貌。

回歸的音樂錄影帶是一首新歌〈Blood, Sweat & Tears〉，10月10日發行。這是一支野心勃勃的作品，結合了戲劇與舞蹈，並融合了短片的象徵意義和思想。延續概念照片的主題，當成員們進入一個充滿古典雕像和繪畫的博物館時，觀賞者被帶進一個精緻藝術的華麗世界。他們都穿著聖羅蘭和杜嘉班納的華麗服飾，看起來像花花公子、放蕩不羈，絕對令人驚艷。

這支音樂錄影帶的戲劇性部分逐漸建立起一種純真喪失的感覺，一種屈服於誘惑和墮落的感覺。成員們在各種場景中演出這個故事，最後是Jin親吻雕像。周圍都是加強這個故事的藝術品，包括赫伯特詹姆斯德拉波（Herbert James Draper）的「Icarus」（伊卡洛斯）、米開朗基羅的聖母瑪利亞抱著耶穌基督的屍體的雕像，和老彼得布勒哲爾（Pieter Bruegel the Elder）所畫的「The Fall of the Rebel Angels」（墮落天使）。

然而這是一個K-pop團體。他們不應該像在〈No More

Dream〉裡質疑自己的教育和事業期望一樣過度著墨於藝術和哲學世界。不滿足於只寫「男孩遇見女孩」的歌詞，他們正在探索成年的想法，以及它所呈現的選擇對他們代表什麼意義。這無疑為觀眾提供了值得思考的東西。

除此之外，他們還設法藉由他們的表演和編舞分散許多ARMY的注意力。這是截至目前為止這個團體最刻意的嘗試，展現性感和誘人的一面，從YouTube上的評論來看，他們完全成功了。這種基調是由濃厚的眼線、低領口、領巾和柔軟的嘴唇創造而成，而舞蹈保留了標誌性的犀利動作，但結合了性感的眼神、自我愛撫和身體動作。一些額外誘人的時刻例如Jung Kook舔他的手指，或Jimin甩動夾克露出裸露的肩膀，這支音樂錄影帶無疑讓世界各地的數百萬人因為太過震撼而無法在智力上有效回應這支錄影帶。

當這支音樂錄影帶在不到24小時內就取得超過600萬次觀看次數時，防彈少年團同時推出了他們的第二張完整專輯《WINGS》。就如同這張專輯是有關青年的成長和飛行，這也跟團體成員個人展開自己的雙翼有關。在這張專輯裡，每個成員都有自己的獨唱曲，除了Jung Kook之外，其他成員的獨唱曲都是他們自己寫的。這是一項非凡的成就，不僅是對團體成員本身而言，而且對於Big Hit娛樂來說也是如此，由三大娛樂經紀公司所掌控的團體很少得到這樣的信任和自由。

這張專輯的十五首曲子擁有許多合成音樂風格，包括最新的軟電音、慢波特和新靈魂樂。首先是用於預告的J-hope饒舌曲〈Boy Meets Evil〉，以及〈Blood, Sweat & Tears〉，當Jimin以一個美妙的屏息、高音調的聲音開始演唱這首歌時，焦點全都集中在他身上。

BANGTAN BOMB

防彈少年團對〈BLOOD, SWEAT & TEARS〉音樂錄影帶的反應

如果說，為了理解《WINGS》專輯短片以及〈Blood, Sweat & Tears〉音樂錄影帶的象徵意義而上網搜尋，這就像是一場智力訓練般讓你筋疲力竭，那麼就在YouTube上搜尋這個防彈炸彈。內容是男孩們第一次觀看這支音樂錄影帶。你找不到太多可以幫助你了解影片意義的東西，但是有很多值得你微笑的，當他們對著彼此的舞蹈動作、表演和性感部分輕柔地低語、歡呼和吶喊。

搭配一個由鐘聲、女歌手合音和拍手聲組合而成的豪華分層伴奏，歌唱陣線以最具感染力的疊句和諧地表現出色。在這首明顯是情歌的歌詞裡，還有一些更黑暗的東西暗示專輯主題。正如RM在概念發布時所解釋的，「一個誘惑越難抵抗，你就會越常想到它並搖擺不定。這種不確定性是成長過程的一部分。『Blood Sweat & Tears』是一首說明一個人如何思考、選擇和成長的歌。」

這張專輯的下一部分由團員的七首獨唱曲所佔據。這些歌曲的名字與短片標題相同。Jung Kook以〈Begin〉首先登場，這是一首緩慢的節奏藍調歌曲，他輕鬆融入小賈斯汀的風格，回想起他在十五歲時來到首爾，他與團體中「兄弟」們的關係如何變得如此堅強。

接下來，Jimin演唱他的歌曲〈Lie〉，在絕妙的聲音中從溫暖轉為情緒化，伴隨著令人難以忘懷的管弦樂、尖叫聲、刺耳的樂器和令人毛骨悚然的伴唱。相較之下，伴隨著經典樂器的節拍，V的〈Stigma〉在一首有時刺痛、充滿內疚感的傷害之歌中，表演出重低音的人聲、低語甚至近乎尖叫聲。

〈First Love〉是經典的SUGA。以一種原始而誠實的饒舌方式，他使用說話的聲調，從平靜到慷慨激昂，為他的童年鋼琴譜一首讚美詩。他後來承認在錄音時哭了。饒舌陣線的貢獻以RM的〈Reflection〉繼續，這首歌對生活的矛盾採取一種平靜的態度。這首歌是他坐在饒舌歌詞中提到的纛島漢江公園時所寫的，整首歌開始於他用自己手機錄製經過的地鐵聲音。

J-hope透露，在一次成員會議上，他宣布他打算寫一首關於母親的歌，並且這首歌會很明亮、充滿希望。遵守他的諾言，一首輕鬆的爵士曲目伴隨著他關於母子之愛的詩。歌詞的真誠與細節都非常動人，包括媽媽工作餐廳的名字，和媽媽親自在歌曲中跟大家問候的可愛行徑。

Jin聲稱SUGA起先認為抒情歌並不適合這張專輯，但最後一首獨唱曲目卻證明了，這是所有成員獨唱曲中最受喜愛的歌。一首傳統的慢歌，隨附著管弦樂和鋼琴的伴奏，〈Awake〉美妙地展示了Jin的控制力和音域範圍，他演唱了一首令人心碎的自我懷疑卻又溫暖的自我激勵之歌。

接下來則是團體演唱的歌〈Lost〉（失落），這是一首樂觀的歌，當他們唱出希望的訊息時，他們讓歌唱陣線的聲音相互對抗，形成靈巧的對比。

這是一首部分由RM創作的成長歌曲，它說明了個人選擇生活道

路與相信自己找到正確道路的難度。接下來是傳統的饒舌歌手曲目〈Cypher Pt. 4〉（饒舌接力第四部），其中包含對憎恨他們的人的慣常聲明，但這一次聽起來充滿自信和堅定（特別是重複的「我愛我自己」），沒有任何出現在之前的饒舌接力裡的防禦感和搬演的嘻哈傲慢。

下一首曲目是〈Am I Wrong〉（我錯了嗎？）。第一個驚喜是這首歌以葛萊美獎（Grammy Awards）得獎藍調歌手Keb'Mo'（凱柏莫）在1994年的一首歌的樣本開始。第二個驚喜是防彈少年團把這首歌變成自己的，保留了藍調的感覺，但是將它變身成一首活力十足的流行舞曲，伴隨著最容易跟著哼唱的副歌。談到超越極限！在宣傳活動時表演的第三首歌曲〈21st Century Girls〉（21世紀女孩）追隨在後。它強而有力的節拍，有趣而相對簡單的編舞，和呼叫並獲得回應的歌詞使它自動成為群眾的最愛。更重要的是，歌詞顯示了防彈少年團進步了多少。〈War of Hormone〉裡有點狹隘的男性觀點，已經被歡慶女性身分和她們能做些什麼所取代。這是鼓舞人心的「女孩力量」讚美詩，大聲說出「愛自己」，而且也有著節奏最強勁的氛圍。

而粉絲越來越多，〈Two! Three! (Still Wishing for More Good Days)〉（二！三！（依然期待更好日子））是專門為ARMY而寫的。這是第一首官方粉絲頌歌，混合了迷人的饒舌與歌唱部分，傳送一個令人欣慰的訊息：我們將一起度過難關；還有讓ARMY在演唱會上可以跟著唱的量身訂作應援口號。這張專輯以〈Interlude: Wings〉（間奏：翅膀）做結束，這是Jung Kook主導的絕妙舞曲，它以翅膀概括了擁抱成年，面對挑戰和障礙，但沿著你所選擇的道路前進的隱喻。

這張專輯以四個版本發行：W、I、N和G。它們共用一個有煙霧圖案的黑色封面，和四個不同陰影圓圈的翅膀標誌。

這些版本中所附帶的照片集和歌詞本都不同，藉由把成員配對並讓Jin單獨一人，遵循了〈Blood, Sweat & Tears〉音樂錄影帶和短片的主題。W的相片集包含了Jin華麗的彩色照片和團體照片；I也有團體照片，但個人照是J-hope和V；N專注於Jimin和SUGA；G則是RM和Jung Kook。然而，每個版本都有一張完全隨機的拍立得照片。

他們首次的回歸舞台是10月13日（Jimin的生日）在Mnet的「音樂倒數」，他們以休閒的打扮表演了〈21st Century Girls〉，然後

BANGTAN BOMB

防彈少年團的〈21ST CENTURY GIRLS〉的舞蹈練習（萬聖節版本）

這可能是有史以來錯誤最多的防彈少年團舞蹈練習，但別太苛責他們。這是萬聖節，而這些男孩喜歡扮裝。當你打扮成巨型兔子（Jung Kook）、巨大的蔬菜（Jimin）或啞劇馬（Jin）時，表演這些動作並不容易。我們還有穿著韓國傳統服飾（Hanbok）的SUGA，J-hope打扮成骷髏，V打扮成漫畫角色小狼（Syaoran）和當然是打扮成可愛的卡通獅子Ryan的RM（這是他的癡迷，他甚至有Ryan的睡衣）。

穿著不同顏色的西裝外套表演〈Am I Wrong〉，最後穿著精緻的服裝，出現在博物館的場景中，演唱〈Blood, Sweat & Tears〉。

根據網路上對這些表演和歌曲的反應，在接下來的幾個星期看到他們在「冠軍秀」、「音樂倒數」、「音樂銀行」（連續兩周）、「人氣歌謠」和「韓秀榜」上獲勝一點也不值得驚訝。

《WINGS》顯然是截至目前為止防彈少年團最野心勃勃的作品：一共有15首歌，跨越多種音樂風格、作曲者、抒情創意和表演者。他們一直對這張作品會獲得什麼評價感到緊張，Jin透露他在回歸舞台前失眠，但從發行日起，就看得出來它顯然會大受歡迎。這張專輯中的歌曲很快佔據了國內排行榜的榜首，專輯本身也成為Gaon音樂榜上年度最暢銷的一張專輯，而且在發行後的四天內，〈Blood, Sweat & Tears〉創下了珍貴的通殺記錄，在韓國八個音樂排行榜奪冠。

這真是令人震驚。在世界各地，防彈少年團也成為頭條新聞。單曲在二十三個國家的iTunes排行榜奪冠，包括加拿大、巴西、紐西蘭、新加坡和挪威，在中國類似的排行榜也拿下冠軍。它直接登上了告示牌世界榜（Billboard World Digital Songs Chart）的榜首。這張專輯在國際上也很熱門：防彈少年團成為第一個登上英國專輯排行榜的韓國藝人，排名第六十二名，而除了上述提到的國家外，芬蘭、瑞典、愛爾蘭和荷蘭都看到了《WINGS》對排行榜產生影響。

北美洲曾經看過K-pop藝人發光發熱，但沒有任何人比得上防彈少年團。加拿

> 他們在美國不僅勝過史上所有的韓國藝人，強勢登上告示牌兩百大專輯榜，專輯也獲得一致好評。

大也瘋狂迷戀防彈少年團。這張專輯躋身專輯榜前二十名，而〈Blood, Sweat & Tears〉則創下K-pop記錄，登上第86名。此時，他們在美國不僅勝過史上所有的韓國藝人，強勢登上告示牌兩百大專輯榜（Billboard 200）的第26名，專輯也獲得一致好評。

滾石雜誌將《WINGS》選為2016年在概念上和聲音上最野心勃勃的流行音樂專輯之一，另一本引人注目的雜誌Fuse，則將這張專輯列為2016年第八好的專輯，稱讚其「迷人的概念和完全無障礙的製作，聽起來就算在專門播放排行榜前四十名作品的電台播放，也一點都不突兀。」天啊！

防彈少年團再一次決定將新歌的首次表演獻給粉絲。十一月，他們將在首爾超大的高尺天空巨蛋舉行的第三次粉絲見面會，提供了絕佳的機會。ARMY在幾分鐘內搶光了兩天活動的三萬八千張門票，他們完全不失望，因為團員舉行了問答活動，表演了之前的暢銷金曲（包括J-hope、Jin和V的「幼兒園」版本），Jimin在SUGA的陪伴下首次表演饒舌，男孩們表演了他們的新編舞，並逐一向粉絲們致謝。出席那場活動的人，沒有人會忘記V向他最近去世的祖母致敬（伴隨著Jung Kook的眼淚）或ARMY在演唱他們的新國歌「Two! Three! ……」時，身上浮起的雞皮疙瘩。

早在夏天，團體成員分享了他們到南韓Seokmodo島（席毛島）的BoMunSa廟參拜的事。在那裡，與許多遊客一樣，這些傢伙在磁磚上刻了一個祈禱。祈禱文的內容是，他們想要《WINGS》能夠大勝利或非常成功。現在看起來他們的祈禱得到了回應。

隨著獎季即將開始，你可以理解他們的想法：他們認為夢想的終極大獎，也就是大賞，很可能即將降臨。無論消息是好是壞，他們不用再等多久就能知道答案。2016年11月19日，他們又回到了高

尺天空巨蛋參加甜瓜音樂獎。

隨著EXO獲得年度最佳藝人獎，包括防彈少年團在內的許多人都認為EXO也會拿下年度最佳專輯大賞。因此當《The Most Beautiful Moment in Life: Young Forever》被宣布為獲勝者，男孩們臉上的震驚表情簡直無價。RM站了起來，但是團體的其他成員仍然坐著，睜大眼睛、張著嘴巴地看著彼此。V走到舞台上，難以置信地問道，「是我們？我們贏了？」在向ARMY、Big Hit娛樂和成員家屬發表感謝演講前，RM必須先讓自己鎮定下來。此刻，Jin正在啜泣，J-hope強迫自己擦掉眼淚。他們離開舞臺前的集體擁抱充滿了喜悅、欣慰和團結。他們在過去三年中是如此努力，終於能獲得這樣的認可，對他們來說意義非凡。

幾週後，12月2日，他們不僅參加了在香港舉行的MAMA頒獎典禮，而且單獨在舞台上進行表演。從Jung Kook懸吊在半空中到J-hope的〈Boy Meets Evil〉獨舞，再到蒙著眼睛的Jimin非凡的鏡像舞蹈，還有〈Blood, Sweat & Tears〉引人入勝的團體編舞，他們讓粉絲毫不懷疑年度最佳藝人會是誰。而且MAMA準備藉由這個獎來確認事實——這是他們在兩周內的第二座大賞。他們的情緒化反應與在MMAs時一樣強烈，RM掙扎著說出致謝詞，而這次Jung Kook和SUGA發現要忍住不落淚是不可能的。

> 這是他們在兩週內的第二座大賞。

在他的致謝詞中，RM解釋說，自從他們出道以來，他們經歷了許多事，雖然許多人懷疑他們能否做到，但是ARMY相信他們並幫助他們實現夢想。他許下一個願望結束致詞：2017年，他們能以美麗的翅膀飛得更高。

EIGHTEEN

ARMY：
團隊合作使美夢成真

彈少年團的粉絲對於該團體的成功與任何成員一樣有幫助。他們不僅購買專輯、下載歌曲並在創記錄的時間內購買演唱會門票，而且還對男孩們提供了源源不斷的愛、支持和鼓勵。這就是為什麼，幾乎在他們所做的所有訪問中以及他們所做的每次演講中，防彈少年團都會表達了他們對ARMY的喜愛和感激之情。當團體在2018年的「首爾歌謠大賞」上贏得夢寐以求的大賞時，就像RM說的那樣：「最終的原因始終是你們所有人。謝謝你們成為我們能夠從事這項工作的原因。我們會努力在你的生活中為你提供一點幫助。謝謝你們，ARMY！」他無法說得更清楚明白了：防彈少年團感激ARMY。

2013年7月9日，在出道的一個月後，防彈少年團宣布他們的官方粉絲俱樂部將

> 防彈少年團
> 的粉絲
> 會為他們
> 這一世代的人
> 發聲。

被稱為Ａ.Ｒ.Ｍ.Ｙ。這個名稱和防彈少年團很搭，如前所述，它也有自己的含義：值得人們景仰的青年代表（Adorable Representative MC for Youth）。就像這個團體一樣，防彈少年團的粉絲會為他們這一世代的人發聲。

這個宣告是透過他們的線上粉絲咖啡館（cafe.daum.net/BANGTAN）發布的，這是一個大多數K-pop團體用來與粉絲溝通並鼓勵討論的論壇。這是找出防彈少年團最新活動資訊的重要地方，但大部分都使用韓語。然而，許多語言的翻譯幾乎會立即在推特上發布，因此國際粉絲的資訊不會落後。

官方粉絲俱樂部只需支付些許費用，即可參加粉絲見面會、優先預訂演唱會門票和其他優惠。然而，它仍主要針對韓國粉絲，並設定了招募期間（通常在5月），並限制了任何時間接受的新會員數量。但是，你不需要成為會員才能稱自己為ARMY，因為只需要愛、支持和關注這個團體就夠了。

防彈少年團也讓粉絲關注他們變得很輕鬆。防彈少年團在2017年和2018年連續獲得告示牌音樂獎最佳社群媒體藝人（Billboard Music Award for Top Social Artist）證明了，沒有任何其他團體和粉絲之間擁有同等級的聯繫。他們在推特上透過成員共享的@BTS_twt帳號發文，與粉絲們進行日常聯繫；@BTS_bighit帳號則是由Big Hit娛樂經營的官方帳號。講英語的人也可以跟隨@BTS_Trans帳號所提供的令人印象深刻的翻譯服務。他

> 防彈少年團在2017年和2018年連續獲得告示牌音樂獎最佳社群媒體藝人證明了，沒有任何其他團體和粉絲之間擁有同等級的聯繫。

們經常在「V明星直播」應用程式上播放現場訊息、串場短劇甚至整場演唱會，YouTube上的BANGTANTV頻道則上傳了大量的表演影片、舞蹈練習、後台花絮以及有時愚蠢並經常很詼諧的BANGTAN BOMB。

他們的Instagram帳號@bts.bighitofficial充滿了來自團體成員的消息和照片，他們的臉書頁面Bangtan.official也有類似的貼文。

很難估計有多少ARMY。有大約兩千萬人第一天就在YouTube上看了〈Fake Love〉（虛假的愛），這是以每人看兩次來計算。有超過三千萬人在BBMA中投票，以及2500萬人跟隨官方推特和翻譯帳號。我們談論的人數肯定多於澳洲的人口，有一件事是確定的：和ARMY在一起永遠不會孤單。

令人意外地，調查顯示大多數ARMY居住的地方，菲律賓排名第一，韓國排名第二，其次是印尼、越南、泰國、馬來西亞、巴西和美國。然而，粉絲群在世界各地迅速成長，特別是歐洲和美洲。

推特已成為ARMY最喜愛的管道。2016年，防彈少年團成為第一個獲得自己的推特表情符號——防彈背心——的K-pop團體，而且已在2017年更新以配合新Logo。推特在傳播消息上非常有幫助。任何關於該團體的新聞以及他們發表的每則評論或貼文都會被無數次轉發。2017年12月，防彈少年團有則貼文獲選為推特亞洲的年度「黃金推文」，那支短片有超過一百萬的互動數，77萬8千個讚和37萬4千次轉推。那支短片是什麼？一個看不見的成員將炸薯條放入睡著的Jung Kook嘴裡的13秒短片！

ARMY的真正厲害之處在於他們不是被動力量；他們不斷尋找支持防彈少年團的新方法。在推文內使用標籤（Hashtags）來慶祝成員生日、祝賀他們並向他們發送祝早日康復的推文很常見，但是

ARMY也有辦法讓隨機訊息登上流行趨勢，例如#ThankYouJung Kook出現在2018年1月，之後出現發送給其他成員的類似訊息。

其他的支持則是實用的。許多例子的其中之一是粉絲與美國饒舌歌手Wale取得聯繫後，促成了RM與Wale的合作，或遊說廣播電台主持人，例如BBC RADIO ONE的愛黛兒羅伯茲（Adele Roberts），成功說服他們播放防彈少年團的歌曲。一項於2017年9月發起的活動，當時粉絲在網路上張貼V與可口可樂合照的照片，結果讓防彈少年團被任命為這款軟性飲料在2018年世界盃足球賽的官方大使。ARMY也很聰明：他們督促粉絲們不要在發行日當天購買J-hope的混音帶《Hope World》，他們認為延遲一天將讓這張專輯在告示牌排行榜的排名更高。

當然，ARMY藉由投票給予防彈少年團最實際的支持。無論是電視音樂節目或國內和國際獎項，當粉絲的線上投票幫助決定獲勝者時，ARMY會透過提醒、標籤和鼓勵幫助防彈少年團得到每一張票。告示牌音樂獎最佳社群媒體藝人是完全由公眾投票決定，而這正是ARMY可以發揮實力的地方。2018年，他們以#IVoteBTSBBMA標籤創造了5172萬條推文，打破了自己在前一年創下的金氏世界記錄。

就像他們的偶像一樣，ARMY也希望看到自己在更廣闊的世界中提供幫助。安排慈善捐款的地方ARMY團體實例很多。可能是傳統的稻米捐贈，為防彈少年團的演唱會帶來好運，或者對尼泊爾等地的緊急情況作出反應，當地ARMY組織收集點數進行募資，並為洪水災民收集應急物資。

> 就像他們的偶像一樣，ARMY也希望看到自己在更廣闊的世界中提供幫助。

通常這些行為是為了榮耀個別的防彈少年團成員，所以在美國，以SUGA的名義捐贈給Save the Children（拯救兒童），祕魯的ARMY藉由「領養」瀕臨滅絕的侏儒兔來慶祝Jung Kook的21歲生日，而韓國粉絲領養了五隻鯨魚來紀念RM的一次生日。

也許最廣為人知的例子是ARMY參加由「星際大戰：改變的力量」（Star Wars: Force for Change）組織所運作的2018年活動。每當人們在社群媒體上使用#RoarForChange標籤時，「星際大戰：改變的力量」就會捐贈一美元支持聯合國兒童基金會。ARMY知道聯合國兒童基金會是防彈少年團選擇的慈善機構，美國電視新聞記者喬治潘納奇奧獲得了ARMY的幫助，在短短幾個小時內，ARMY已經集合了足夠的推特數量來幫助籌募高達百萬美元的捐款。

遠離粉絲俱樂部和社群媒體，ARMY擁有自己蓬勃發展的網站。Amino應用程式，Allkpop網站和Bangtan Base網站是最好的。在這裡，你可以找到評論、意見和理論，尤其是影片的含義，還可以深入分析歌曲、服裝、頭髮以及關於每個防彈少年團成員的各個層面。這些討論通常是詳細研究或勤奮翻譯的結果，並且相當引人入勝。當然，ARMY喜歡自己發揮創意，這些網站上有一些以團員為主角的優秀畫作。還有很多同人小說網站，但要注意，因為這些作品的品質並不總是最佳，而且內容可能不適合甚至會讓年輕的ARMY感到苦惱。

有個例外是Outcast，一部2018年1月在推特上出現的同人小說。這是@flirtaus的創作，藉由一系列簡訊來說一個故事，開始於J-hope和SUGA間的一個虛構對談，關於一個失蹤的人，並逐漸發展成所有成員都涉入其中。

它採用五夜生存遊戲的形式，粉絲每天晚上投票選出他們最喜歡的懸念式結尾解決方案，一共有超過30萬人跟隨這個故事。

2017年秋天，一個名為Williams Fam的舞蹈團，以防彈少年團歌曲〈Go Go〉（與其煩惱不如隨它去）的部分內容重新編舞，同樣發布在推特上。當防彈少年團轉推這支短片時，Fam決定發起Go Go挑戰，鼓勵全世界的ARMY分享他們自己的嘗試。這個充滿活力的線上社區之所以如此美妙的原因，是因為所有ARMY都能參與並感受到與防彈少年團間的聯繫。畢竟，只有非常幸運的人才有機會參加粉絲見面會、慶典聚會或擊掌活動，但是隨著防彈少年團於2018年和2019年開始世界巡迴演出，希望更多人能有機會親自看到防彈男孩們。

那些從未看過K-pop藝人演唱會的人，會覺得防彈少年團的現場演出非常驚人，在美國或歐洲，一定程度的觀眾參與度是前所未聞的。防彈少年團全心全意投入他們的表演中。演出經常超過兩小時，他們播放特製的影片，表演包含舊歌和新歌的精心挑選內容，更換舞台服裝並與觀眾互動。而觀眾藉由應援口號、官方手燈和橫幅將體驗提升至一個新的水平。

> 觀眾藉由應援口號、官方手燈和橫幅將體驗提升至一個新的水平。

最常見的粉絲應援口號是叫出團體成員的姓名。通常會在歌曲開頭或有時在樂曲休息時喊出來。以正確的順序念出名字很重要！Kim Namjoon! Kim Seokjin! Min Yoongi! Jung Hoseok! Park Jimin! Kim Taehyung! Jeon Jung Kook! 就跟結尾時要叫BTS一樣重要！

其他應援口號採用歌曲中的單詞或片語的回聲形式或回應設定

好的片語。除了獨唱曲之外，大多數歌曲都有粉絲應援口號，但唱歌的成員名字經常在休息時被吶喊出來。若你有幸參加防彈少年團的演唱會，那絕對值得事先查看一下YouTube上的應援口號並練習（Mnet的K-pop頻道是一個很好的起點），即使你沒有機會，但大喊BTS這個口號是任何人都可以加入的。

任何剛剛接觸K-pop的人，可能很想看到觀眾發出的數千個光點，當它們同時改變顏色時更加驚訝。手燈是K-pop必備配件。每個團體都有自己的顏色，BTS聲稱是銀灰色。防彈少年團的官方手燈稱為「ARMY BOMB」，在短柄末端有一個球形體。燈光可以

BANGTAN BOMB

防彈少年團的〈GO GO〉舞台演出
與ARMY，完美的聲音

若你需要ARMY與防彈少年團間特殊關係的證明，那就看看這個炸彈。當男孩們唱著〈Go Go〉錄製回歸舞台時，ARMY全程出席。他們揮舞著手燈，以訓練有素的應援口號伴隨著歌曲，防彈少年團當然很清楚，ARMY是演出的重要組成部分。他們在舞台上表達的感激之情，顯示了他們對ARMY的奉獻精神有多感激。

設定為保持開啟、閃爍或變暗，在演唱會時，藍牙連接會將燈光的顏色與舞台燈光同步。效果令人嘆為觀止。

世界各地的ARMY想出了他們自己與團體聯繫的特殊方式。他們分配橫幅，用手燈拼出訊息，甚至改變歌詞來表達他們對團體的愛。這些計畫通常是透過當地推特團體，或者是演唱會當天由盡心盡力的ARMY來組織，他們會分發該如何參加的標語卡或印刷說明。所有這些活動都有助於在現場表演中加強ARMY和防彈少年團間的聯繫，但有一首最重要的歌將所有人結合在一起。這首「Two! Three!（Still Wishing for More Good Days）」是防彈少年團送給ARMY的歌，當它現場演奏時，就是邀請ARMY加入的暗示，而且ARMY甚至會在音樂結束後繼續唱！

防彈少年團和ARMY是不可分離，他們互相激勵和支持彼此。這是一個永遠不會忘記他們的ARMY的團體，和一個完全忠誠與奉獻的粉絲群。隨著防彈少年團越來越成功，ARMY也變得越來越強大並且更加努力地支持他們。正如防彈少年團自己會說的：「Hwaiting!（戰鬥）」

> 防彈少年團和ARMY是不可分離，他們互相激勵和支持彼此。

NINETEEN

展翅美國

2016年在「V明星直播」上的聖誕節訊息，防彈少年團又重新提到「A Typical Trainee's Christmas」（典型的練習生聖誕節），也就是他們四年前錄製的那首艱辛之歌。有一秒鐘，他們似乎突然意識到自己已經走了多遠。當他們回憶起他們在芬蘭聖誕老人村寄出的信時，那些還記得自己寫了什麼東西的人（信件還沒有寄達！），揭露了他們希望能贏得大賞。而寄信後六個月的現在，他們已贏得兩個大賞！

2017年1月19日，儘管防彈少年團當晚在「首爾歌謠大賞」贏得了最多獎項，包括《WINGS》的本賞（最佳專輯）、〈Blood, Sweat & Tears〉的最佳音樂錄影帶和最佳男子舞蹈表演，他們卻在大賞部分輸給了EXO。幾天前的「金唱片獎」也發生類似的事，但沒關係。在防彈的世界裡沒有東西是保持靜止不動的。

防彈少年團現在是頭條新聞了，所有的最新內幕消息都伴隨著名聲而來。在一月份時據報導，防彈少年團和Big Hit娛樂秘密地捐贈了相當多的款項給與2014年世越號事故家庭有關的慈善機構。世越號渡輪因為沉沒，有超過三百個人罹難，大部分的罹難者是高

中生，正搭船前往濟州島參加畢業旅行，而濟州島正是防彈少年團最喜歡的旅遊地點。

每個成員捐贈了一千萬韓元（約合八千五百美元），Big Hit娛樂追加捐贈了一億韓元（約合八萬五千美元）。為何要秘密捐贈？因為他們不是為了獲得宣傳才捐款，這只是他們想做的事。

現在該進行小型回歸了。概念照片在情緒上與《WINGS》截然不同。整體而言更加放鬆，隨著多彩多姿的五彩碎紙落下，團體成員在潑撒了油漆的舊建築物前擺姿勢，或在一個公車候車亭內拍照，映襯著藍色的大海和天空。他們很開心，穿著五顏六色的休閒服裝，有些人再次染髮，SUGA部分挑染成藍色，RM是水洗紫色，而Jimin是蓬鬆棉花糖粉紅色。

2月13日，他們推出一張名為《Wings: You Never Walk Alone》（翅膀：你永遠不會獨行）的迷你專輯，裡頭包含四首歌。在「V明星直播」上播出的60分鐘預告節目中——節目大部分時間都被爆笑的扭扭樂遊戲給佔據——他們解釋這種休閒又年輕的打扮（J-hope現在是金黃色的頭髮）是為了反映他們在《WINGS》的特別延續中要講述的新故事。這四首新歌全部由團體成員創作，他們說，這些歌是安慰和希望的訊息。

一個小時後，這些曲目其中之一的音樂錄影帶，〈Spring Day〉（春日）便發布了。他們再一次在音樂上超越極限，獨立搖滾風格滲透了常規節拍和EDM聲音。這不是他們最琅琅上口的歌，但歌唱陣線以如此豐富的情感填滿了旋律，仍給人留下深刻的印象。

這支音樂錄影帶是一部拍攝精美的影片，充滿了夢幻般的柔和色

> 他們
> 再一次在
> 音樂上
> 超越極限。

彩和對比明亮的光線，包括火車之旅，一座衣服山，Jimin攜帶某人的運動鞋和一家名為Omelas（奧美拉）的旅館，這個名字是參考娥蘇拉勒瑰恩（Ursula K. Le Guin）所寫的一個短篇故事，在那個故事裡，一個擁有這個名字的城市，裡頭居民的幸福取決於一個孩子永遠的痛苦。

自然的，關於這一切代表什麼意思，ARMY提出了許多迷人的理論。當被問到這首歌是否暗示世越號的悲劇時，與SUGA一起創作這首歌歌詞的RM承認他已經讀到別人這樣猜測，但他說，「每個觀眾都可以對音樂或音樂錄影帶有不同的解讀，因為這取決於他們的想法，所以我們希望保持開放的態度。」

〈Spring Day〉馬上成為all kill（通殺）的暢銷單曲，下載數量大到讓Melon網站當機。它在十三個不同國家的iTunes排行榜上奪冠，在美國iTunes排行榜上排名第八，使防彈少年團成為有史以來第一個進入排行前十名的K-pop團體。

〈Spring Day〉馬上成為通殺的暢銷單曲，下載數量大到讓Melon網站當機。

當世界仍在消化這首最新單曲，防彈少年團緊接著推出另一首爆炸性的單曲。與前一周的熱門單曲形成鮮明對比，〈Not Today〉（不是今天）是力量與能量的奔放展現。音樂錄影帶專注在編舞上，Big Hit娛樂還發布了一支長達八分鐘的舞蹈影片，其中有五十位穿著黑色連帽衫的舞群伴舞，防彈少年團在另一支奇翁尼馬德里的傑作裡，以軍事般的精準，從優雅的動作切換到閃電般快速的抽搐與跳躍。這是引人注目且激動人心的快節奏舞蹈饗宴，它呼喊著我們將來可能會失敗，但不會是今天，今天我們反擊了。

〈You Never Walk Alone〉以兩種版本發行，包含兩組不同的照片集。粉紅「右」版有一張油漆潑灑的舊建築物照片，而綠色「左」版則有一張空的公共汽車候車亭照片。當然，相片集中裝滿了於各自地點所拍攝的精美照片，並附有通常隨附的隨機照片和海報。

除了已發行的兩首單曲外，專輯中還有另外兩首新歌。〈Interlude: Wings〉重新混音；一個純舞蹈片段和一節全新的J-hope歌詞變成〈Outro: Wings〉（尾奏：翅膀），而專輯中的最後曲目是一首全新的歌。〈A Supplementary Story: You Never Walk Alone〉（增補故事：你永遠不會獨行）詳細說明

BANGTAN BOMB

BTS〈SPRING DAY〉在「音樂銀行」中獲勝，附帶JIN的新舞蹈

防彈少年團只宣傳了〈Spring Day〉一週，但仍然贏得了四個音樂節目的獎項。這個炸彈顯示了在「音樂銀行」取得的第三場勝利的後台花絮。對ARMY的感謝是衷心而有趣的，但真正吸引人的地方在影片的後半段，我們看到Jin試圖編排〈Spring Day〉的舞蹈以結束節目演出。若你想看到這段舞蹈真實表演的樣子，你可以在YouTube裡找到。

了第二部分的訊息。一首防彈少年團風格的悠閒饒舌兼歌唱曲目，SUGA和J-hope甚至演唱了他們的一些饒舌歌詞，在許多其他歌曲強調的嚴酷事實後，它提供了令人安心的註解。歌曲中提到，如果我們團結在一起，我們就會沒事的。

2017年的「BTS Live Trilogy Episode III: The Wings」（防彈少年團現場三部曲第三集：翅膀）巡演於2月18日和19日在他們的新家舉行兩場表演，也就是在首爾的高尺天空巨蛋。在演出中他們分開來，所以每個成員都可以為大賞親自感謝粉絲，成員們強調，這是他們和粉絲一起贏得的。SUGA詩意地說，防彈少年團是一隻翅膀，而ARMY是另一隻，所以在一起才能飛行；Jin開玩笑說自己的帥氣一定是有傳染性的，因為多年來帥氣傳給了其他人；而RM談到他如何閱讀ARMY的信件，並感覺成員正與ARMY一起走向未來。但是J-hope讓大家都哭了；他透露這是他的生日（大家都知道這件事！）並說他覺得自己非常幸運，他的母親能在這裡聽他的獨唱曲，一首獻給她的歌。

三月，他們將巡演帶到了美洲。第一個停靠港是智利。當他們2015年在智利演出時，只賣了Moviestar Arena一半的座位。這一次他們將在整個舞台演出，當門票幾乎立即售罄時，他們匆匆訂下了第二場演唱會。當他們抵達機場、在聖地亞哥的旅館外和在表演場地，都出現了如迎接披頭四合唱團般的瘋狂場景，這顯示了智利的ARMY與世界上任何其他地方的ARMY一樣熱情。

紐約時報甚至寫了一篇文章，內容是智利人對韓國團體的支持如何超過對One Direction

智利人對韓國團體的支持超過對One Direction（一世代）等團體的支持。

（一世代）等團體的支持。RM解釋說，「我們在音樂中盡可能誠實地談論我們自己的情緒混亂和精神崩潰……我們認為智利的粉絲傾向於連結這些感受，可能比其他國家的粉絲更深刻。」

防彈少年團在巡迴演出時轉向，前往墨西哥市，為拉丁美洲的第一個KCON開幕，情況也非常瘋狂。ARMY在機場手牽手建立起自己的儀仗隊，而團體以一連串暢銷曲讓整個表演場地陷入瘋狂，然後團體成員玩了一個叫Piñata Time的遊戲，他們回應銀幕上的卡通玩偶Piñata所選擇的任務，包括對觀眾拋飛吻、為粉絲擺出一系列拍照的姿勢。

估計有八千名的ARMY在巴西機場迎接他們；事實上，因為粉絲實在太多了，男孩們不得不從後門溜走！考慮到Citibank Hall（花旗銀行廳）的容量只有七千個座位，肯定會有一些失望的粉絲，但那些參加演唱會的人目睹了一些非常特別的東西。團體成員後來告訴Distractify網站，粉絲的同步跳舞是這次巡迴演出的一大亮點：「數百名粉絲在座位後面跟我們一起跳舞，就像快閃族一樣，太棒了！」他們說。

一個特別的時刻將永存在防彈少年團歷史中。在RM表演獨唱曲「Reflection」時，他演唱了一句反覆出現的歌詞，關於他希望自己能如何愛自己。當他在聖保羅的第一晚演出唱到這一句時，ARMY以震耳欲聾的語調回答：「我們愛你！」第二天晚上，為了表示他聽到了ARMY的吶喊，他將歌詞改成「是的，我的確愛我自己。」在防彈少年團的社群媒體世界中，話傳得很快。到了下一場演唱會和其餘的巡演中，這是一個將環繞世界各地，在RM和ARMY之間一次又一次上演的特殊時刻。感謝巴西！

2017年「奔跑吧！防彈」回歸，有更多可選擇的劇集。「High

BANGTAN BOMB

JUNG KOOK和防彈少年團
一起參加高中畢業典禮

天啊！當他得到高中畢業證書時，穿著畢業服的老么看起來超
可愛。如果他的獨唱曲〈Begin〉未能充分清楚表達他對成員
們的愛，看看當成員們參加他的畢業典禮時他興奮的模樣，還
有他高興地期待著黑豆麵條慶祝餐。

School Skit」（高中串場短劇，第11集）看到這些傢伙正在抽籤
決定他們在高中戲劇中的角色，結果出現了書呆子V、悶悶不樂的
J-hope和個性不錯卻又遲鈍的RM相互競爭，要贏得一個新出現的
女學生的芳心，SUGA扮演的女學生令人難忘！第23集是另一集必
看的集數。所有成員都愛他們的狗，所以當他們每個人都和一隻狗
狗配對時，對觀眾來說是一種特殊的享受。

在每隻狗選擇一名成員之後，他們會在參加一系列測試前花時間
培養感情。在如此短的時間內，觀察男孩們和他們的狗之間產生的
化學變化和感情真是太神奇了。

你還必須看看第31集，他們玩來自舊綜藝節目裡的遊戲。非韓
國觀眾可能會覺得這令人很困惑，但快轉到他們玩「半睡半醒」遊
戲的地方，他們必須睡三十分鐘，並在醒來時記住一首兒歌，在這
裡是〈The Cool Tomato Song〉（酷番茄歌）。我們看見他們穿

著睡衣沉睡——即使從充氣床上跌下來，Jung Kook也沒有真正醒
來——然後他們被喚醒並且必須唱歌。這真的是防彈少年團最讓人
難忘的精采表演。

「防彈歌謠」也回歸，帶來了更多遊戲和挑戰。他們接力畫出
韓國流行音樂歌曲的圖，一個韓國流行音樂測
驗，而且要猜測並唱兒歌。第15集（首）是真
正的亮點。

這是在《WINGS》巡演時，完全在智利的旅
館內拍攝，團體成員正在挑戰製作自己的音樂
錄影帶。RM擔任導演，Jung Kook負責拍攝
和Jin擔任舞蹈指導，他們在旅館房間、餐廳甚

> 防彈少年團的
> 新目標遠在
> 千里之外。
> 他們想要在
> 美國成功。

至電梯裡為「Spine Breaker」拍攝音樂錄影帶。結果雖然差強人
意，但製作過程實在非常有趣！

已經實現了他們長期以來珍視的大賞夢想，防彈少年團的新目標
遠在千里之外。他們想要在美國成功。他們想要告示牌排行榜的榮
耀，並像碧昂絲和小賈斯汀一樣讓觀眾填滿整個體育館。他們早已
往目標邁進中，他們登上告示牌兩百大專輯榜還有iTunes單曲榜前
十名，但是在巡迴演出前，當Wale和RM合作寫了具有政治色彩的
饒舌單曲〈Change〉（改變）時，證明美國的確對他們有進一步
的興趣。

當3月23日的新澤西州紐華克演唱會和4月1日的加州安納海母演
唱會門票都在幾小時內售罄時，甚至連他們的巡演承辦人都感到意
外。兩個場地都很快地加演一場，當他們意識到這個K-pop團體已
經變得有多受歡迎時，他們還在中間擠出一個晚上，在芝加哥加演
一場。總而言之，全國已賣出共六萬張門票。「我們一直希望我們

能在美國受歡迎，但我們認為這完全是一個夢想，」RM在安納海母的演唱會前告訴橘郡周刊。「即使在我們聽到了告示牌排行榜的成績，我們不知道我們可能會成為五晚演出都售罄的藝人。所以這個感覺就像，『好吧，現在發生了什麼事？』而且現在團體中的每個人都認為他們該學英語了！」

除了RM之外，他們的英語並沒有大幅提升，但他們都努力與粉絲溝通。在芝加哥，Jung Kook宣布，「我們雖然在很遙遠的地方，但我們永遠在一起。」而RM很高興地指出，Jung Kook已經練習這句話一百萬次，但話說得不流暢顯然並未阻止他們在全美與ARMY建立良好關係。

「我們其實很害怕在美國單獨演出，」RM告訴橘郡紀事報。「但是在我們上台後，我們的恐懼就消失了。粉絲就像朋友一樣。他們跟著演唱所有的歌詞，即使是饒舌歌也一樣。」美國ARMY甚至發展出他們自己表達情感的方式。當團體完成演出後，他們利用彩色塑膠袋蓋住手燈和手機燈光來要求安可演出，這些彩色塑膠袋有時由粉絲預先分發，會在整個表演場地創造出令人難以置信的彩虹效果。

在一場讓人疲憊的兩小時表演中，純粹的能量和完美的同步簡直讓人難以置信。

對於那些習慣觀賞美國藝人表演的觀眾來說，這些表演令人大開眼界。不僅僅是他們之前從未見過的死忠粉絲與團體成員間的情感連結，而且在一場讓人疲憊的兩小時表演中，純粹的能量和完美的同步簡直讓人難以置信。難怪有數百名原本是好奇的演唱會觀眾在離開時變成了粉絲。

防彈少年團離開美國沿岸，帶著《WINGS》巡演之旅前往亞

洲，造訪了泰國、印尼、菲律賓和香港，受到同樣的熱烈歡迎。幾個星期後，也就是5月21日，他們回到了美國，這次是到拉斯維加斯，在紅色──或者說是洋紅色的地毯上參加告示牌音樂獎。他們的出現意味著他們正式受到關注，即使很多人還不認識他們，就如同當時Jin在推特的#ThirdOneFromTheLeft標籤下，收到許多關於他的俊美長相評論一樣。

告示牌音樂獎是全美主要的音樂頒獎典禮之一，之前K-pop團體從未被提名過，更別說要贏了，因此當防彈少年團贏得最佳社群媒體藝人獎時的困惑是可以理解的，這是一項由粉絲投票決定的榮耀，過去六年都由小賈斯汀獲勝。

> BTS得到了
> 驚人的
> 3億張
> 在線投票。

打破之前所有的記錄，防彈少年團得到了驚人的3億張在線投票而獲得這個獎項──許多粉絲毫無疑問投票不止一次。

與全美的許多人一樣，一些美國藝人開始意識到防彈少年團究竟是什麼。Halsey（海爾希）和The Chainsmokers（老菸槍雙人組）在頒獎典禮上與防彈少年團合照，SUGA透露他見到了Drake（德瑞克），V吹噓說，當Celine Dion（席琳狄翁）聽說V是一位長期粉絲時，她邀請防彈少年團參加她的演唱會。其他人則宣稱自己是粉絲，包括歌手Camila Cabello（卡蜜拉），她發推說，「他們太棒了」，還有演員Ansel Elgort（安索艾格特）和Laura Marano（蘿拉馬拉諾）。

幾天後仍然情緒高昂，防彈少年團終於能夠親自感謝一些ARMY，他們在5月26日將《WINGS》的巡演之旅帶到澳洲雪梨。這是他們第二次造訪澳洲，但很明顯，一旦他們飛機降落，他們的粉絲基數已經倍增。門票在幾小時內售罄，Qudos Bank

Arena的人數是「Red Bullet」巡演觀眾人數的六倍。

團體中的一名成員對澳洲有著特殊的感情。小時候，RM和家人一起在澳洲度過一段時間，他在舞台上說出的第一句話就是「G'day mate!」（澳洲的問候俚語）後來，他重複他的澳洲口音並在演唱會結束時說：「你知道，我必須說你們生活在這樣一個如此美麗的國家。我昨天去了雪梨歌劇院，看到人們坐在草地上，大海和風是如此地真實。所以，如果我不能住在韓國，我想住在澳洲！」

澳洲粉絲盡情體驗了演唱會的每一秒鐘，以歇斯底里的尖叫回應獨唱舞台、最新的熱門單曲以及「串聯BTS歷史的混合曲目」（由Jin負責）。如果不算征服，防彈男孩們至少在另一個國家獲得了立足之地。

2017年5月29日，他們勝利回歸首爾，召開了記者會，穿著他們參加告示牌音樂獎走洋紅毯時的西裝並帶著獎座，謙虛地說明了他們在美國取得的驚人成功。不可避免的，他們打算在美國取得多大進展的問題被提了出來，因為明年將會有很多機會。他們會用英語錄製歌曲嗎？RM的答覆是，他們不打算在美國正式出道，因為他們希望繼續做他們最擅長的事。他說，「我們希望繼續用韓語唱饒舌歌，做一些只有防彈少年團能做的事，而非為了適應新的市場做改變。」正直一直是防彈少年團的必要特質，這讓世界各地的ARMY非常放心，他們仍不準備妥協。

TWENTY

現在是你的時代

起來美國、英國和澳洲的粉絲似乎不得不等待一段時間才有機會聽到防彈少年團的英語歌，但日語版被證明是Big Hit娛樂的主線。日語版的〈Blood, Sweat & Tears〉在2017年5月與一支新的音樂錄影帶同時發行，相對於韓國原版，這是一個色彩生動有時迷幻的替代品。這首新歌立即就有跟〈For You〉一樣亮眼的表現，登上日本告示牌排行榜和公信榜的榜首。對一個剛與日本新唱片公司簽約的團體來說，實在是不錯的開始，這個傳奇的嘻哈唱片公司Def Jam，目前旗下的藝人包括小賈斯汀和肯伊威斯特。

從五月底到七月初，男孩們在日本舉辦了約有十四萬五千名粉絲參加的13場《WINGS》演唱會。防彈少年團打破了外國團體在日本的銷售記錄，他們的名字對日本人來說越來越熟悉。他們甚至首次出現在日本綜藝節目Sukkiri裡，在那裡他們展現了他們的日語能力並表演了日語版的〈Blood, Sweat & Tears〉。在巡迴演出期間，他們還受邀到著名的甲子園體育館，觀看阪神虎隊與北海道日本火腿鬥士隊的比賽。除了選擇幸運「7」的J-hope和選擇出生

日期「13」的Jimin外，男孩們用他們的出生年份當作球衣號碼穿上阪神隊制服，Jung Kook被選中在人潮爆滿的體育館內投出開幕式的第一球。

黃金忙內繼續將棒球加入他的眾多天賦之一，在成員愉悅地注視下，他投出了相當不錯的一球。有人說，那就是Jung Kook，總是投得很完美！（這句話的雙關語是總是音唱得很準！）

那就是Jung Kook，總是投得很完美！

他們或許人在日本，但防彈少年團不會忘記他們的慶典。2017年6月是他們出道四周年慶，與前三年一樣，他們的目標是與他們心愛的ARMY一起慶祝。從臉書貼出今年的一系列照片集開始了慶祝活動，Jung Kook和Jimin翻唱CP查理和Selena Gomez（席琳娜）的〈We Don't Talk Anymore〉，現在這首翻唱作品備受珍愛；並在YOUTUBE上發布兩支特別的「編舞舞台」：〈Not Today〉的舞蹈練習，場地在體育館而非一般的舞蹈工作室來容納所有伴舞者，還有另一支舞是〈I Like It Pt. 2〉（我喜歡第二部）。然後是一個驚喜！他們釋出一支很棒的新影片，拍攝他們在雪梨的現場表演，所以我們不僅以團體成員的觀點完整看到了ARMY，而且也有成員在舞台上表演得很開心的特寫鏡頭，並真正在攝影機前努力演出。

傳統的家庭照片提供了慣常的樂趣，包括一張爆笑的更新照，對照他們2014年穿著制服和戴著太陽眼鏡的照片（提示：粉絲可以尖叫「他們長大好多啊！」）。

慶典的高潮是他們回到韓國所舉行的「家庭聚會」，他們在首爾奧林匹克公園的Woori Art Hall（烏利藝術廳）舉辦了氣氛融洽的

的慶祝活動。數千張門票僅售給那些最近加入粉絲俱樂部的人，雖然該節目也在「V明星直播」上直播（現在仍有英文字幕）。

在一段真的拍攝得很有趣的前奏後——這段影片是他們在宿舍裡重新演出〈Blood, Sweat & Tears〉的音樂錄影帶——團體成員根據他們的宿舍房間分組：R&V隊（RM和V）、3J隊（J-hope、Jimin和Jung Kook）還有Sin隊（Jin和SUGA）。在整場演出中他們玩遊戲，詢問他們室友問題，並做團隊表演。R&V隊演唱了一首自創曲〈4 O'Clock〉，這是第一次現場演出；3J團隊表演了各種urban dance的編舞；而Sin的貢獻是Jin饒舌演出SUGA的〈Nevermind〉和SUGA演唱〈Awake〉。最後，在揭露

BANGTAN BOMB

613防彈少年團家庭聚會練習
——分組階段

一個比平常稍長的防彈炸彈，這幾段影片顯示了家庭聚會的3J隊為了慶典盛會練習他們的動作。雖然看著他們享受著這些訓練，讓你不禁微笑，但這也讓你深入了解，他們為了將舞蹈動作表演到最精確下了多少苦工，還有他們多麼喜愛跳舞，無論是在舞蹈工作室、2017年告示牌音樂獎的後台或J-hope的旅館房間裡（Jimin穿著浴袍並敷著面膜練習！）。

了每個人特別可愛的嬰兒照片後，他們對觀眾表演了他們的一些暢銷金曲的有趣幼兒園混合版。

2017年夏天，「Bon Voyage」（防彈一路順風）第二季開始在「V明星直播」上播出，這次旅行是前往他們夢寐以求的目的地夏威夷。男孩們正式穿上他們的夏威夷衫和草帽，在八集節目中，我們看到他們一起玩樂、在旅館周圍玩捉迷藏、浮潛並觀賞了令人驚嘆的日落之後繼續觀星。

沒有出現北歐之旅時的試驗和磨難，但是當他們在Ken's House of Pancakes（肯的鬆餅屋）點自己的菜時，他們被迫要自力救濟，儘管Jimin以某種方式設法吸引女服務生的幫助；他們並且被分成數組，要完成的任務是自行設法前往歐胡島的小屋。當他們乘坐直升機飛過活火山時，令人腎上腺素激增的冒險真的開始了，SUGA還坐在敞開的直升機門邊，而且他們還在水底的籠子裡游泳，旁邊圍繞著一整群鯊魚。

在他們回到偶像生活前，還有很多樂趣。他們真的很享受騎著四輪摩托車沿著海岸公路奔馳，在波利尼西亞主題的夜晚，J-hope、Jimin和V被邀請到舞台上表演一些防彈夏威夷舞，當然三人完美同步。最後一集看到他們乘船遊覽。當船長讓V駕船時，V很高興，但當他開始加速時，其他人似乎相當驚慌。

幸運的是，到了最後一切都平靜下來。他們每個人都寫了一封信給成員中的一個人，當他們回憶起第一次見面的情景並說出他們對彼此的意義時，場面變得非常情緒化。真正融化人心的是V寫給Jimin的信，信中他描述了多年來他的95陣線朋友給了他多少幫助。大多數ARMY必定是含著淚水看完在船上的最後舞會。

雖然慶典給了防彈少年團一個機會回報他們的粉絲，因為他們的

愛和支持使他們成為偶像，但很快的，他們繼續以另一種方式來還債，那就是他們被邀請參加「徐太志和孩子們」的二十五週年慶祝活動！這可是開啟了整個K-pop風潮的團體。

1992年，他們的饒舌搖滾歌曲〈I Know〉與傳統的快歌和抒情歌曲一起登上韓國排行榜。這首歌後來登上排行榜冠軍並蟬聯了十七周。所有一切都再也不一樣。不僅他們的聲音不同，而且還演唱了反映年輕人挫折感的具有挑戰性的歌詞。這讓你想起誰？

孩子們，也就是梁鉉錫和李朱諾，在1996年離開團體（梁鉉錫創立了主要的娛樂經紀公司YG娛樂），但在接下來的二十年裡，徐太志繼續超越音樂極限，收錄他的重製歌曲的專輯《Time Traveler》（時間旅行者）和一場在首爾舉行的特別演唱會，將表彰他被視為K-pop教父的榮耀。防彈少年團是參與兩者的貴賓。

在這張專輯裡，防彈少年團重新演唱1995年的經典〈Come Back Home〉（回家）。一首黑暗又堅毅的饒舌歌曲，原曲講的是讓許多韓國青少年離家出走的壓力，所以由防彈少年團來翻唱再適合也不過，以一種回溯至〈No More Dream〉和〈N.O〉的風格，注入了他們自己的饒舌歌詞和一些防彈的抒情魔法，包括Jimin的假音開場，呈現出令人振奮的歌曲改編。

2017年9月3日，在奧林匹克體育場的三萬五千名粉絲面前，經常被暱稱為韓國「文化大總統」的徐太志，開始表演他一連串令人印象深刻的經典名曲。負責擔任孩子們的是防彈少年團，輪流擔任他們的英雄的合聲歌手和舞者。

徐太志讚揚了防彈少年團的成就，並表明「現在是你們的時代了」，宣告防彈少年團成為他的繼任者。

在排練時，他們尊稱他為「父親」，但尊重是互相的。在演唱會的休息時刻，徐太志讚揚了防彈少年團的成就，並表明「現在是你們的時代了」，宣告防彈少年團成為他的繼任者。

如果這表明了防彈少年團領導現今這世代的K-pop表演，那麼他們夏天更改標誌和名稱就反映了他們擁有全球影響力的地位。他們仍然是防彈少年團（BTS），但現在這三個字表示Beyond the Scene（超越現有領域），一種向英語世界展示自己的新方式。在此同時，他們為防彈少年團和ARMY發布了新的和補充的標誌。這些簡單但時尚的四邊形代表門，年輕人走進成年的大門。團體和ARMY現在都準備好迎接防彈少年團旅程的新篇章。

早在五月份，在美國2017年的告示牌音樂獎頒獎典禮上，RM在致謝詞裡宣布：「請ARMY記住我們說的話：『愛你自己，愛你自己。』」三個月後，隨著《Love Yourself》的回歸開始進行，這句話再次浮現。首先是團體成員每個人的海報，第一張是坐在輪椅上的Jung Kook，讓ARMY都感到很震驚。每張海報都附有簡短聲明，表達了對愛情的悲觀和個人主張，例如，「我說謊，是因為沒有理由愛一個像我這樣的人。」或「別更靠近，這只會讓你不快樂。」另外一組海報用光明和黑暗的照片將成員配對，儘管如往常一樣，Jin還是單獨一個人。

隨後出現的四支短片（現在組合成13分鐘的精彩片段），都建立在這些圖像上。跟之前的影片一樣，它們充滿了象徵意義並引用了先前的故事，雖然這在網路上引發了來自ARMY的大量分析，但這些影片也包含了一個可以簡單享受的敘事。在一個陷入困境的浪漫情境中，每個成員看起來都像是鄰家男孩（雖然是梳著蓬鬆瀏海、穿著時髦的休閒服裝和擁有令人稱羨膚色的鄰家男孩。）

除了J-hope和Jimin之外，每個人都被一個不同的女人所吸引，但隨著故事展開，自我懷疑、羞怯、嫉妒、挫折甚至悲劇都出現了，阻撓了真愛的進展。另外，對於那些仍然擔心的人，Jung Kook確實最終重新站了起來。

這張迷你專輯《Love Yourself 承 'Her'》將會有四個版本L、O、V、E，因此發行了四本獨立的照片集。這次沒有煙燻妝或非凡的髮型。外觀很自然，髮型相似。Jimin、Jin、V和Jung Kook都採用微妙的顏色，J-hope最受關注，粉絲稱他的髮色為「南瓜香料」。

在L版和O版的照片中，這些男孩們穿著柔和的顏色，照片的感覺夢幻而放鬆，而V版和E版的照片更加生動，他們穿著色彩繽紛的休閒運動服。在此同時，預告片中還有一個一樣夢幻般的Jimin（金黃色頭髮的Jimin！）單獨出現，在一個結合了海洋和星系的耀眼白色房間裡。在時尚雜誌的一篇文章中，SUGA解釋說，「這是男孩們墜入情網。」有四種版本的愛，我們拍攝了四組不同的照片來展現它們。雖然每一種都不同，但同樣的愛的感覺都會在每張照片裡傳達出來。有種朋友們在閒暇時待在家裡舒適閒聊的玩笑感，那種飄飄然的感覺。

正是這個色彩繽紛的模樣（加上大量的石洗和Jimin絕佳的古馳閃亮飛行員外套）主導了主要曲目〈DNA〉以舞蹈為主的音樂錄影帶。男孩們穿著各式各樣的顏色，襯托著宛如萬花筒般的背景，從俗氣卻再度流行的電腦風格轉變為糖果條紋、漩渦、外太空、幾何圖案，有時還有霓虹燈。

他們的編舞非常令人驚嘆：深具控制力，有時錯綜複雜，並穿插著一系列驚人的快速動作。告示牌雜誌報導，當他們11月19日在

攝影機無法
跟上他們的
步法。

美國音樂獎（AMA）上表演時，攝影機無法跟上他們的步法。有成員聲稱這是至今最困難的一系列舞步，並且V在「V明星直播」時開玩笑說，「我們在練習了四個多小時後掌握了困難的編舞，但是J-hope在十分鐘內就學會了。」

在他們的記者會和訪問中，很明顯的防彈少年團認為《Love Yourself 承 'Her'》是一個新時代的開始。RM稱其為該團體的「第二章」，並在粉絲咖啡館留言說這將成為防彈少年團的轉捩點。這是一張非常有自信的專輯，風格廣泛，因為這些作品融入了客串貢獻者和他們通常的製作人。如同專輯的名稱，他們描繪了戀愛中的年輕人興奮、欣喜若狂但不安的感覺，但他們也第一次使用性別中立的歌詞，告知甚至戲弄他們的粉絲，包括一首直接針對他們世代的歌。

防彈少年團
認為《Love
Yourself
承 'Her'》
是一個新時代
的開始。

當專輯於2017年9月18日發行時，第一首曲目當然就是預告片中大家熟悉的曲子。這是歌手第一次被託付這項任務，而這個殊榮落到了Jimin身上。他演唱了〈Serendip-ity〉，被描述成是一首「放鬆風格的都市歌曲」，以一種微妙的輕鬆自如，唱出了完美的註定之愛。這個主題延續到主要曲目〈DNA〉。Jung Kook在歌曲一開頭時動聽易記的口哨聲仍然縈繞，這首歌完全以獨特的吉他為基礎的EDM音軌開始，而通常分明的Rap line和Vocal line被瓦解了。

在告示牌音樂獎時，老菸槍雙人組分享了一張他們與防彈少年團合照的照片，標題寫著，「愛這些傢伙」。當這個美國團體

在韓國演出時，防彈少年團在舞台上與他們一起表演〈Closer〉（更接近），現在這兩個團體的合作出現在這張專輯中。〈Best of Me〉（最好的我）是經典的電子舞曲：具有朗朗上口的副歌並完全令人振奮。

下一首歌〈Dimple〉（酒窩）使用了Allison Kaplan（艾莉森卡普蘭）的作品〈Illegal〉（非法）的曲調，歌詞是由防彈少年團中，酒窩最常被討論的人RM寫的，但他並未參加演唱，而是讓歌唱陣線將這首歌表演得甜美而性感，特別是Jin的部分。這將我們帶到下一首歌〈Pied Piper〉（吹笛者），這是獻給粉絲們的頌歌，真的是嗎？告示牌雜誌的Tamar Herman（泰馬赫曼）聲稱這是「防彈少年團事業中最具破壞性的歌曲，歸功於這首歌批評了幫助這個團體茁壯成長的粉絲文化」。在這首柔和的迪斯可舞曲裡，防彈少年團無情地嘲弄世界各地的ARMY，藉由解釋防彈少年團會讓粉絲多麼分心，拋棄了學校課業和生活中其他的重要層面，但同時又公開地欣賞和慶祝防彈少年團的不可抗拒性。

「Skit: Billboard Music Awards Speech」（串場短劇：告示牌音樂獎致謝詞）實際上並不是一個串場短劇；這是防彈少年團在去年的告示牌音樂獎中獲得歷史性勝利的錄音，從宣布獲勝和粉絲的歡呼到RM的致謝詞，並以將我們帶入〈MIC Drop〉（扔掉麥克風）的反饋結束。這首歌是饒舌陣線的強力回歸，靈感來自於美國總統歐巴馬在最後一次的白宮記者晚宴上扔掉麥克風的行為。這種假裝道歉的吹噓饒舌（對不起，我們不是你所想的輸家）是一種舊的防彈聲音的更新，由一段始終在你腦中縈繞不去的副歌來增強。

防彈少年團是否忘記了他們的社會良知？當然沒有。下一首歌

〈Go Go〉證明了這一點。它或許擁有受到流行軟電音影響的迪斯可風格，但歌詞很犀利。與音樂形成鮮明對比的是，這些歌詞是憤怒而挑釁的，譴責社會讓年輕一代喪失野心和期望，透過你只能活一次來尋求驚險刺激，現在花錢就要擔心以後的生活方式。

這張專輯以〈Outro: Her〉（尾奏：她）結束，在這首歌裡，在豐富悠閒的樂器伴奏下，饒舌陣線聽起來相當放鬆，他們幾乎像是在唱歌。沒有切換麥克風，只是有加長的歌詞讓三個人展示自己的風格，並解釋他們對於戀愛的不確定性的看法。就這樣，經過了三十分鐘多樣化的防彈少年團風格，團體成員打造了新的想法，聲音和路線，專輯結束了。

實體專輯款待購買者另外兩首隱藏曲目，防彈少年團認為這些歌不符合「愛情」概念，但值得包括進來。「Skit: Hesitation and Fear」（串場短劇：猶豫和恐懼）是他們最具啟發性的對話之一，值得翻譯閱讀。你會發現他們對於自己可能永遠無法出道感到多麼害怕，為何他們從未認真對待英語或日語課程，以及他們對於應對成功感到多麼焦慮。〈Sea〉（海）這首歌主要由RM編寫並製作，採取了舊風格防彈少年團的饒舌和歌唱曲目的一些主題，環繞著這句副歌，「哪裡有希望，哪裡就有審判」。這次專輯真的結束了。

2017年9月21日，防彈少年團進行了正式的回歸直播演出，他們表演了專輯裡的〈MIC Drop〉、〈Go Go〉和〈DNA〉，以及〈I Need U〉和〈No More Dream〉。內容還包括團員們討論這張專輯，他們在家裡的一些有趣的影片，以及他們對早期防彈少年團的回憶，包括重演他們的試鏡。

在韓國，《Love Yourself 承 'Her'》創下新的銷售記錄。它在發

BANGTAN BOMB

〈GO GO〉舞蹈練習，萬聖節版本

這是2017年的萬聖節特別節目，白雪公主和六個小矮人表演〈Go Go〉是有史以來最受歡迎的防彈炸彈，觀看次數超過五千萬。毫不讓人意外，因為表演得太精采了。從一開始的剪刀石頭布決定讓V穿女裝開始，他就以絕妙的面無表情表演成為全場焦點，並以毒蘋果結束演出，但他那些笑得很開心的小矮人提供了恰到好處的支持。

行後立即登上Gaon專輯榜的第一名，並成為十六年來最暢銷的實體專輯，該專輯中的每一首歌都擠進Melon排行榜前十名，並且橫掃所有電視音樂節目。〈DNA〉為他們帶來了另外十座電視音樂節目獎項，包括他們在「音樂銀行」和「人氣歌謠」的首次三冠王（連續三週）。

防彈少年團用另一次特別節目結束了回歸舞台。由Jin負責主持，「BTS Countdown」（防彈少年團倒數）是一個模仿「音樂倒數」的節目，有排行榜、音樂舞台、迷你劇和遊戲片段，但全都由防彈少年團主演。節目包括一個片段，他們只用身體的下半部隨著〈Boy in Luv〉的音樂跳舞，一個慢動作的〈Fire〉編舞和一個懲罰的結尾，輸掉的那一組，V、J-hope和Jimin必須跳舞，以

雙倍速跳出被投票公認他們有史以來最好的編舞，〈DNA〉。

《Love Yourself 承 'Her'》根本不可能會失敗。超過百萬的預購保證了這件事，但它的成功甚至超出了他們最狂野的希望。專輯發行當天立即在七十多個國家的iTunes Top Albums Chart（iTunes專輯榜）中排名第一。專輯發行第二周便在日本奪冠，在告示牌兩百大專輯榜一上榜便名列第七，並且有史以來第一次，登上英國四十大專輯榜（UK Top 40 album chart），最高名次為第十四名。在此同時，它也登上YouTube的發燒影片第一名，這是任何K-pop團體都未曾創下的成就。

TWENTY-ONE

心與首爾

著回歸舞台完成後，防彈少年團終於有機會花時間在一些他們思考很久的計畫。其中最主要的是支持#ENDViolence，這是國際兒童慈善機構聯合國兒童基金會推廣的一項活動，要終止讓兒童和青少年生活在暴力的恐懼中。與Big Hit娛樂一起，他們贊助推廣這個標籤，為該活動捐出約35萬美元，並承諾捐《Love Yourself》系列所有實體專輯的百分之三銷售收入。

待辦事項清單的下一件事，是他們為自己所住的城市南韓首都首爾所準備的禮物。為了支持首爾的旅遊部門，他們推出一首名為〈With Seoul〉（與首爾一起）的免費歌曲，這是一首歡樂並精心策劃的城市流行讚美詩，由歌唱陣線演唱。音樂錄影帶內容以團體成員錄製這首歌為主題，再切換至這個城市的風景，當音樂錄影帶在官方旅遊網站上發布時，粉絲試圖觀看影片便造成網站立即當機。

防彈少年團也找時間用筆來發揮創意。防彈少年團已經看過〈Hip Hop Monsters〉（嘻哈怪物）和〈We On〉的超級英雄，

對於自己的漫畫版本並不陌生。現在，日本的通訊應用程式Line提供他們一個機會，為一組表情貼圖繪製角色。

他們想出了一組七個可愛的朋友：穿著皮大衣的羊駝RJ（由Jin繪製）；渴望取悅主人的小狗Chimmy（由Jimin繪製）；一片害怕牛奶，名叫Shooky的神奇餅乾（SUGA繪製）；一隻會跳舞的蒙面小馬Mang（J-hope繪製）；超級好奇的心型臉Tata（V繪製）；想要成為硬漢的兔子Cooky（Jung Kook繪製）；喜歡深思又愛睡覺的無尾熊Koya（RM繪製）。他們甚至替ARMY想了一個角色，也就是這群朋友的太空機器人保護者叫Van。如果你不覺得它們都超級可愛，那你就沒望了。

雖然許多偶像團體在成功後選擇分開住，但防彈少年團成員非常親近並選擇住在一起。

12月，防彈少年團收到了一個禮物：一個新的宿舍。其實這更像是一間豪華公寓而不是宿舍，因為他們搬進了漢南洞的Hannam The Hill大樓，這是首爾最精選也最昂貴的街區。雖然許多偶像團體在成功後選擇分開住，但防彈少年團成員非常親近並選擇住在一起，至少他們每個人都有自己的房間。並不是說他們有很多的時間可以安頓下來，他們即將再次前往美國，因為他們被邀請在2017年美國音樂獎（AMA）上表演，這完全是讓人意想不到的事，他們是第一個接到這樣邀請的K-pop團體。他們能用韓語演唱的〈DNA〉讓美國觀眾驚嘆嗎？在他們第一次重要電視轉播的美國演出？事實上，就如美國人的諺語所說的，防彈少年團一開口就迷倒大家了。（They had them at hello.）

時尚權威「時尚雜誌」宣稱，防彈少年團穿著時髦的黑色西裝

讓整個紅毯活動停止運作，這些西裝是聖羅蘭的設計師Anthony Vaccarello（安東尼瓦卡瑞羅）所設計。「時尚雜誌」被防彈少年團迷得神魂顛倒，「所有成員站在一起，他們以個人的變化，強化了他們共享風格的訊息。這不會是我們最後一次看到這種作法。」在他們上台之前，攝影機拍到男孩們在座位上起舞，並全程對嘴演唱Demi Lovato（黛咪洛瓦特）的〈Sorry Not Sorry〉（毫無歉意），當老菸槍雙人組介紹這七個穿著表演〈DNA〉的牛仔褲和各式各樣古馳外套，長相極其俊美的傢伙出場

> 他們在2017年全美音樂獎上的表現完美無瑕。

時，沒有人（除了世界各地成千上萬的ARMY外）知道將會發生什麼事。

犀利的編舞非常完美，同步演出非常精確，對著現場觀眾和家中看電視的人，他們做了最完美的演出。簡而言之，他們的表現完美無瑕，但即便如此，反應也讓所有人都震驚。由尖叫的ARMY特遣隊帶領，包括名流在內的觀眾為他們起立鼓掌。稍後，頒獎人傑瑞德雷托（Jared Leto）說：「我需要一點時間才能從那場表演中復原。」他不是唯一的一個。

頒獎典禮後的反應也令人難以置信。ARMY和全新粉絲在超過兩千萬條的推文中，對防彈少年團的表演讚不絕口，推特整個大暴動。Mashable網站的頭條新聞是：「關於全美音樂獎，所有人只在乎南韓男子K-pop團體防彈少年團。」而當晚頒獎典禮上表演的人還有尚恩曼德斯（Shawn Mendes）、席琳娜和克莉絲汀（Christina Aguilera）。如果他們有參加星光熠熠的典禮後派對，防彈少年團可能有機會和這些傢伙交誼。他們為何未參加派

對？僅僅因為他們想與粉絲分享他們的第一個表演後時刻。在他們的旅館房間所做的現場直播裡，他們談到了他們的表現，SUGA有多緊張，導致他的麥克風不停搖晃，以及有幾個明星已經提出想與他們合作——Jin在提到捷德（Zedd）時，被要求別再說了。

然而有位美國人卻搶先那些明星一步。傳奇DJ和製作人Steve Aoki（史帝夫青木）為美國市場重新混音〈MIC Drop〉，成果即將發行。重新混音讓這首歌完全變成一首饒舌歌曲，因為青木覆蓋了EDM節拍，加入英語歌詞，並由美國饒舌歌手Desiigner客串演唱。

這首歌有很棒的音樂錄影帶，男孩們同時採用舊防彈少年團的嘻哈黑白風格和絢麗多彩的新造型。內容是青木策畫著這首歌曲，當防彈少年團從審訊室中逃脫出來，並接受穿著黑色連帽衫的仇敵挑戰。很刺激的東西。

一旦發現了防彈少年團，美國電視節目想要更多。ARMY擠爆艾倫狄珍妮秀（The Ellen DeGeneres Show）的觀眾席，主持人將他們與1960年代披頭四團體在美國受歡迎的程度作了比較。在一位現場翻譯的幫助下，艾倫詢問了他們歌曲中的「社會良知」訊息，甚至問了他們是否曾與任何ARMY「勾搭上」。當他們終於搞懂她指的是什麼時，這些傢伙完全震驚的反應就是最好的回答。在節目中，他們表演了新版〈MIC Drop〉，這場表演或許幫助他們成為第一個在美國iTunes排行榜上奪冠的韓國流行音樂藝人。

在全美音樂獎之前，他們為Jimmy Kimmel Live（吉米夜現場）錄製了一場迷你音樂會，在洛杉磯大約一千名熱情的粉絲面前，他們表演了〈Go Go〉、〈Save Me〉、〈I Need U〉、〈Fire〉和〈MIC Drop〉（重新混音版），這場演唱會在節目中

播出（完整的音樂會已上傳到Kimmel的YouTube頻道）。在深夜
節目的一小部分中，吉米金莫介紹了防彈少年團，並解釋了有多少
熱情的ARMY為了參加節目錄影而排隊。然後影片顯示一些狂熱
粉絲的母親從隊伍裡被邀請進入攝影棚。當這些媽媽見到防彈男孩
們時，她們與自己超嫉妒的女兒們進行視訊。這個惡作劇只有當女
兒們最後也見到防彈少年團時才會獲得讚賞！

在The Late Late Show with James Corden（詹姆斯柯登深夜
秀）有更多樂趣和遊戲等著他們。在表演〈DNA〉之前，團體成
員被說服玩柯登的「退縮遊戲」，他們要站在塑膠玻璃牆後面，當
柯登用高壓空氣砲朝他們發射水果時，試著不要退縮。

被RM形容為團體裡膽子最小的Jin和J-hope首先上場，並證明
了他們隊長的說法，Jin嚇壞了，而J-hope滑稽地崩潰了。儘管
Jimin、SUGA和RM最後上場時表現得相當勇敢，但他們仍然退縮
了，這讓鎮定的V和非常酷的Jung Kook成為贏家。這個很有趣，
值得在網路上找來看。

BTS將難忘的一年在2017年12月畫上句點，當他們在首爾的高
尺天空巨蛋表演，《WINGS》世界巡迴演唱會的最後一場演出
時，他們一共在十個不同的國家演出了三十二場演唱會。這是一個
勝利的回歸，防彈少年團與ARMY之間激動的三小時感情激盪，
韓國先驅報形容這場演唱會是「含淚、美麗而燦爛」。這不僅僅是
漫長巡演的終結，也是2014年開始的三部曲的終章，當時許多人
仍然懷疑他們。

新年比以往任何時候都更值得慶祝。最近才發行的日本單曲
〈Crystal Snow〉（透明的雪）是一首美麗動人的抒情歌，裝飾
著Jin的深情高音，不僅在日本排行榜上名列第一，而且在全球的

防彈少年團
成為第一個
贏得Korean
Music Awards
年度最佳藝人的
偶像團體。

iTunes排行榜都獲得好成績。在此同時在美國，防彈少年團仍然很受歡迎，他們預先錄製的表演〈MIC Drop〉和〈DNA〉出現在經典的電視節目「Dick Clark's New Year's Rockin' Eve with Ryan Seacrest」（萊恩西克雷斯特主持之迪克克拉克新年除夕特別節目）。

隨著頒獎季節展開，全球數百萬人追隨著防彈少年團的進展，期望相當高。粉絲們並沒有失望。他們在MAMA（Mnet亞洲音樂大獎）贏得大賞（連續兩年年度最佳藝人！）；在MMA（甜瓜音樂獎）也贏得兩座大賞（年度最佳歌曲和全球藝術家獎）；以《Love Yourself 承 'Her'》專輯贏得了他們的第一座Golden Disc Awards（金唱片獎）大賞；在Seoul Music Awards（首爾歌謠大賞）贏得年度最佳藝人大賞；或許最令人印象深刻的是，成為第一個贏得Korean Music Awards（韓國音樂大獎）年度最佳藝人的偶像團體，這是由評論家和音樂專業人士所頒發的備受尊敬的榮耀。

早春是一個奇怪的時刻，粉絲不耐煩地等待新聞。下一張《Love Yourself》專輯何時會發行？有關全球巡演的傳言是真的嗎？防彈少年團將重返美國參加告示牌音樂獎嗎？這些問題的答案並未出現，但是在3月1日，J-hope混音帶《Hope World》的形式仍然令人感到興奮。這張專輯已經被討論了很久的時間，以至於ARMY幾乎已經放棄，但這值得等待。一系列超級樂觀積極的歌曲，只有防彈少年團的陽光能創作出來，在發行後的數小時內，《Hope World》登上超過六十個國家的iTunes專輯榜榜首，而

J-hope為主打歌〈Daydream〉所拍攝的音樂錄影帶，在YouTube釋出後的二十四小時內，就累積超過了一千兩百萬次的觀看次數。

　　YouTube長久以來一直是防彈少年團成功故事中不可或缺的一部分，所以新的紀實記錄片「Burn the Stage」獨家在YouTube上播放是合適的（前兩集可免費觀看，剩下的集數則須使用YouTube Red付費服務）。這系列記錄片採用了幕後花絮的視角，記錄了防彈少年團2017年的《WINGS》巡迴演出，內容扣人心弦。作為一個一向開放而誠實的團體，他們不會隱瞞，並允許攝影機看到他們的自我懷疑、他們的恐懼和爭論，以及興高采烈、樂趣，和他們對彼此擁有的愛與尊重。

　　內容並不缺乏戲劇性，Jung Kook因為中暑而昏倒，V和Jin為了兩人在舞台上的位置發生了激烈而情緒化的爭吵，以及像Jung Kook把巧克力球偷偷放進Jin的麵條裡，而Jin卻認為那是蘑菇的有趣時刻。

　　但最令人驚訝的是，我們知道關於防彈少年團的事都是真的：他們的確努力到倒下為止，他們的確彼此關心，並且從音樂到舞台製作，他們參與表演的各個層面。如果你認為他們的言辭不是真誠的，這些影片將表明他們有多感激粉絲的愛，和對於如何回報ARMY的忠誠，他們所感受到的重擔。

　　這系列播出帶起了一連串的防彈少年團活動。四月初，電子公司LG宣布將與防彈少年團合作，擔任年度全球代言人。隨附的照片讓ARMY再檢查了一次。是的，有史以來第一次，七個男孩都是黑髮！難怪#BTSBlackHairParty的標籤在推特登

> 這些影片
> 將表明他們
> 有多感激
> 粉絲的愛，
> 和對於如何
> 回報ARMY的
> 忠誠，
> 他們所
> 感受到的重擔。

上全球流行趨勢。兩天之後，包含十二首歌的日本專輯《Face Yourself》（面對你自己）發行。這不是他們等待的專輯，但是ARMY至少有一些新的防彈少年團音樂可享受。除了日語版的〈Blood, Sweat & Tears〉、〈DNA〉和〈MIC Drop〉之外，還有新的前奏和尾奏曲目和兩首以前從未聽過的歌：〈Don't Leave Me〉（別離開我）和〈Let Go〉（放手）。

〈Don't Leave Me〉是一首以EDM為基礎、強烈而情緒化的歌，並終於讓Jin成為注目焦點。藉由表演一些令人驚嘆的女高音段落，Jin證明這是他應得的。〈Let Go〉是一首感傷的抒情歌，充滿來回激盪的情緒，特別值得注意的是Jimin相當完美的英語演唱。這張專輯當然在日本奪冠，但防彈少年團的粉絲非常渴求能有新作品，所以它也登上了世界各地的排行榜。

4月5日，防彈少年團出現在DreamStillLives.com網站的影片中，這是紀念民權運動家Martin Luther King Jr.（馬丁路德金恩博士）的活動，他在五十年前被暗殺。防彈少年團是受到活動發起人美國靈魂樂傳奇人物Stevie Wonder（史提夫汪達）的邀請而參加，受邀的知名人物還包括歐巴馬總統與夫人蜜雪兒、瑪麗亞凱莉、梅莉史翠普和艾爾頓強。

同一天，一段長達九分鐘的影片發布，標題是「Euphoria: Theme of Love Yourself Wonder」（狂喜：「愛你自己：奇蹟」的主題）。這是否就是期待已久的專輯預告？許多人的確這麼認為。這是一個充滿戲劇性的介紹，剪輯了以前的音樂錄影帶片段，配樂使用古典作曲家德布西的作品Clair de Lune（月光）。然後出現突然的變化，Jung Kook夢幻般的獨唱歌聲出現蓋過明亮的合成配樂，開始播放另一個場景，穿著色彩鮮豔但簡

單衣物的男孩們再次一起玩耍。最後到了結束部分，我們看到所有男孩都在海邊，大家都穿著一身白，那裡就是Ｖ在「ＢＴＳ on Stage: Prologue」音樂錄影帶裡，從碼頭跳入大海的地方。再一次，這支音樂錄影帶的問題多於答案，但是ＡＲＭＹ並不介意。若你想要進行一些推理，或許知道畫面最後一句話是什麼意思會有些幫助，那句話的翻譯是：「Hyung（哥），就這樣嗎？」

在新專輯宣布之前，粉絲們有兩週的時間來解決這個謎題。令人驚訝的是，這張專輯的名稱是《Love Yourself 轉 'Tear'》，而不是許多人以為的「Love Yourself 起 'Wonder'」。回歸預告〈Singularity〉在5月6日上傳到YouTube，是一首Ｖ的獨唱曲。這是RM創作的優雅節奏藍調曲目，音樂是英國製作人Charlie J. Perry（查理派瑞）的作品，一支讓人入迷的音樂錄影帶做了完美的補充，在影片中，Ｖ獨自一人或與伴舞舞者在顏色濃烈的背景前或反覆出現的面具主題前跳舞。這只是一個成員而已，但足以說服ＡＲＭＹ，重要的大事即將發生。

概念照片只會增加這種興奮感。

再一次將發行四個版本，這次是Ｙ、Ｏ、Ｕ、Ｒ，雖然照片並不是依那個順序發布。R版是七個男孩穿著瀟灑的牛仔布上衣和牛仔褲；夢幻般的黑白照片組合成O版；Y版是成員們以藍色的天空當背景擺姿勢拍照，顏色全被強化；U版本採用了〈Euphoria〉音樂錄影帶結尾時的統一白色裝扮。當人們等待專輯推出時，討論的重點全在主打歌〈Fake Love〉上，這首歌將在告示牌音樂獎上首次演出。防彈少年團再次被提名為最佳社群媒體藝人，很少人打賭他們贏不了。

對於ＡＲＭＹ來說，等待似乎無比漫長，但5月18日終於到

來。CD盒與《Love Yourself 承 'Her'》相反，就是白色標題與黑色背景。它包括通常會附上的大型照片集和照片卡，還有一本二十頁的筆記迷你書，裡面是來自每個成員的日記風格故事。CD本身包含11首新歌，由V的預告曲目〈Singularity〉打頭陣。專輯發行的那一天男孩們已經到了美國，但「V明星直播」的魔力讓他們能夠向300多萬觀眾播出他們的預告節目。

防彈少年團廣泛宣傳這張專輯，但沒有任何訪問像Buzzfeed的YouTube影片「BTS Plays with Puppies While Answering Fan Questions」（防彈少年團邊回答問題邊與小狗一起玩）那樣受歡迎。這個訪問搜集到的資訊並不多，但小狗和防彈男孩在一起：怎麼可能不喜歡？提供更多訊息但比較沒那麼可愛的訪問，是RM接受J-14雜誌的Liam McEwan（連恩麥克伊旺）專訪。他很靈巧地概述了《Love Yourself 轉 'Tear'》的主題，「基本上愛是複雜的。有些方面真的讓我們感到難過或沮喪。可能有淚水，可能有悲傷。所以這次我們想專注在愛讓我們想逃離的一些部分。所以取名為Tear。」

第二首歌也就是主打歌〈Fake Love〉就是這種想法，它是強烈的節拍、饒舌搖滾、豐富的人聲和大量的合音結合在一起，還有最朗朗上口的副歌。同時音樂錄影帶採用了許多防彈少年團的特徵風格，帶入現代舞和犀利同步的動作；充滿爆炸、火焰和洪水的驚人場景；絕望的奔跑和流連不去的鏡頭。音樂錄影帶一上傳便遭粉絲追看，#FakeLoveFRIDAY很快就登上推特流行趨勢，並在第一個小

#FakeLoveFRIDAY
很快就登上
推特流行趨勢，
並在第一個小時內
累積了480萬次觀看。

時內累積了480萬次觀看。

這張專輯本身是類型跳躍的勝利。這些男孩們毫不費力地從以鋼琴伴奏的溫柔抒情歌〈The Truth Untold〉（未說出口的真相）——這首歌是以〈MIC Drop〉成名的史帝夫青木創作兼製作——變成〈134340〉裡的長笛與爵士吉他，這首歌以矮行星冥王星作為失去的愛的隱喻；而濃厚饒舌風格的〈Paradise〉（天堂）是另一首很棒的防彈少年團訊息歌曲，他們向他們這一世代保證，他們可以享受這一刻，無視他們的夢想和抱負的負擔。〈Love Maze〉（愛情迷宮）的美妙和聲，伴隨著防彈少年團2013年風格的饒舌，完成了專輯的上半部分。

> 〈Fake Love〉在60多個不同國家的iTunes排行榜中名列前茅。

專輯的後半部分似乎是送給ARMY的大禮。由Jung Kook撰寫的〈Magic Shop〉（魔術商店，他的第一首創作歌曲），提供粉絲力量與防彈少年團一起逃脫，而〈Airplane Pt. 2〉（飛機第二部）是J-hope混音帶裡一首很受歡迎的歌的續集，是一個充滿美妙西班牙風情的盛宴（可能受到〈Despacito〉（慢慢來）的成功影響）。接下來的兩首歌注定是粉絲的最愛，首先是〈Anpanman〉（麵包超人，日本漫畫超級英雄的名字），三分鐘的純粹樂趣，讓人想要跟著唱並跟著跳，以及〈So What〉（那又怎樣），一首快節奏的強烈舞曲，在演唱會上將ARMY和防彈少年團結合在一起。

最後是尾奏，但這首不是甜言蜜語的抒情歌，而是饒舌陣線快速唱出一首憤怒而痛苦的分手歌曲作為專輯的挑釁結局。毫無疑問：防彈男孩們再次做到了。

BANGTAN BOMB

〈FAKE LOVE〉2018年現場演出

在告示牌音樂獎上已經開始尖叫的觀眾面前，七位成員表演〈Fake Love〉，他們的編舞由東京的Rie Hata設計，創造了一系列形狀、圖案、波浪和同步動作，在完美的時間以優雅的團抱結束。觀眾全都瘋狂了，從Tyra Banks（泰拉班克斯）和Rebel Wilson（瑞貝爾威爾森）到後街男孩全都蜂擁而至，與他們合影，網路幾乎要當機。

　　隨著團體為告示牌音樂獎在拉斯維加斯作準備，《Love Yourself轉 'Tear'》和〈Fake Love〉在60多個不同國家的iTunes排行榜中名列前茅。在世界各地的每個時區，都有粉絲藉由推特的即時信息看著他們走上紅色的地毯。他們穿著七套不同的古馳服裝，看起來輕鬆自在，包括RM戴著太陽眼鏡、穿著夏威夷衫，瀟灑地穿著背心打著領帶的Jin，J-hope穿著鑲邊的制服外套和黃色襯衫。他們漫步在地毯上，好像他們擁有這個地方一樣。

　　他們迷倒了觀賞的觀眾，對韓國的粉絲發送了一則訊息，並透露了他們在喝醉時不會發推的原則。他們在後台與老朋友聊天，並結交了新的名人朋友，包括泰勒絲、Lil Pump（利爾龐普）、菲董和約翰傳奇，當然，他們再次贏得最佳社群媒體藝人獎。在他的

致謝詞中，RM將獎項獻給ARMY，他說：「這次我們有機會思考『社群』對我們的真正意義。我們的一些粉絲告訴我們，我們的音樂確實改變了他們的生活。而現在我們意識到，我們的話真的有影響力，感謝你們。」

幾天後，這些傢伙回到了電視螢幕上，拜訪他們的老朋友艾倫狄珍妮。在另一群超興奮的觀眾面前，RM告訴艾倫說，在她前一次訪問的冒昧問題後，她個人負責教會了整個南韓國民「勾搭上」這個詞的含義。

當艾倫再次詢問成員們是否有女朋友時，大多數觀眾尖叫著「選我！」然而，在舞台上跳出來的女粉絲是戴著假髮的男性扮演的，這是製作團隊準備好的惡作劇。

該再次返回首爾了，但是他們不會在家裡待太久，因為秋天將舉行新的世界巡演。這次巡演首先將跨越加拿大和美國，十四場演唱會已經立即售罄。然後，他們將第一次到歐洲巡演。整個歐洲大陸的ARMY一直懇求能看到男孩們的現場表演，現在Big Hit娛樂回應了他們的祈禱。在倫敦O2體育館的兩場演唱會，門票在幾分鐘內就售罄，接下來的演出將在阿姆斯特丹、柏林和巴黎舉行。歐洲的ARMY準備好了嗎？是的！

2018年5月27日公布了告示牌兩百大專輯榜的名次。

《Love Yourself轉 'Tear'》是美國排名第一的專輯，防彈少年團是第一個實現此一壯舉的K-pop團體。在出道五年後，他們完成了無法想像的事：防彈少年團征服了世界！

詞彙表

K-pop有自己獨特的文化和詞彙，所以你或許會發現一些不熟悉的詞彙和概念。以下是常用的一些韓語和K-pop特定詞彙的參考。

4D：四次元，K-pop界描述一個古怪而不同的人。這是一種恭維。

Aegyo：透過臉部表情或肢體語言來展示可愛。

Ahjae joke：叔叔的笑話，很冷的笑話或雙關語，也可以稱為老爸的笑話。

All-kill：通殺，當一首歌同時在許多排行榜上登上冠軍，通常會在歌曲發行後立即發生。

ARMY：防彈少年團粉絲的官方名稱，代表Adorable Representative MC for Youth，也就是值得人們景仰的青年代表。

Bias：偏愛，指的是粉絲個人在團體中最喜愛的成員。

Bias wrecker：團體中的某個成員做了某件（好）事，導致你質疑或改變你的偏愛。

Big Three：K-pop三家最成功和最具影響力的娛樂經紀公司：YG娛樂、SM娛樂和JYP娛樂。

Bonsang：本賞，在一個頒獎典禮中最多頒發給十二個（組）不同藝人的獎項（比大賞的地位略低）。

Chocolate abs：巧克力腹肌，輪廓分明的腹部肌肉，類似巧克力棒的分開部分，也稱為六塊肌。

Comeback：回歸，當藝人發布新的單曲、迷你專輯或專輯，透過電視節目或表演來進行宣傳。

Daebak：一個詞用來描述一個偉大的成功或令人讚嘆的東西，或類似「哇！」的驚嘆！

Daesang：大賞，音樂獎項中最有聲望的大獎，這個獎項授予年度藝人、年度歌曲或年度專輯。

Debut：出道，一位（組）藝人的第一次表演（通常在電視上）。這樣的正式公開演出是給觀賞的大眾留下印象的重要機會。

Fandom：「fan domain」（粉絲領域）的縮寫，包括粉絲社區中的所有一切，從粉絲俱樂部到線上論壇。

Festa：本書譯為慶典，一種節慶或慶祝活動。

Gayo：歌謠，任何形式的流行音樂。

Hallyu：韓流，指的是「韓國浪潮」，一種對南韓文化興趣日益濃厚的風潮，已在二十一世紀傳播到世界各地。

Hwaiting!：一種鼓舞人心的支持和鼓勵，類似於運動迷的加油吶喊，翻譯成「戰鬥」！

Hyung：哥或兄，一個男人對一個親近、通常是年長的男性朋友或兄弟所說的敬語。它可以與名稱並排或與名稱連在一起使用，例如Namjoon-hyung（南俊哥）。

Idol：偶像，主流和商業的K-pop藝人。

Line：陣線，用於將一群成員或朋友連接在一起的詞彙。通常與一年一起使用，將那一年出生的人結合成一個團體（例如：95 line 95陣線）或當作團體分組名稱，例如「Rap ling饒舌陣線」或「Vocal line歌唱陣線」。

Maknae：忙內，最年輕的成員，老么；因此，他們被允許愚蠢或惡作劇，並被期望是可愛的。

Mini-album：迷你專輯，一張專輯裡只有四到六首歌。

MV：音樂錄影帶，Music Video的縮寫，通常會上傳到YouTube。

Noona：姐姐，一個男人對一位比自己年長的女性的敬語稱謂。

Rookie：新人，一個已經出道的團體，但仍然在事業的第一年，有時甚至是第二年。

Satoori：韓文裡表示地區方言的詞彙

Selca：自拍照

Single album：單曲專輯，就像迷你專輯（EP），有一首主打歌和一或兩首其他歌。

Stan：狂熱粉絲。也可以當作動詞，例如「You should stan Jimin.你應該忠實追隨Jimin。」

Teaser：在發行單曲、專輯或舉辦演唱會前發布的照片、訊息和短片。

Trainee：練習生，一位年輕的表演者與一家娛樂經紀公司簽約，以便在舞蹈、歌唱和其他表演藝術方面進行訓練，期望能成為偶像。

Underground：在主流之外以非商業性為主的表演。與英國音樂術語indie（獨立製作）相當。

Visual：被視為長相最美麗的團體成員或因其外表而被選入團體的成員。

致謝

　　我要感謝麥可奧哈拉圖書的路易絲狄克森啟動這個計畫，喬治馬斯利和貝嘉賴特提供寶貴的編輯建議和幫助，以及貝嘉意識到這本書的潛力並提供了許多知情觀察，還有尼克佛西特進行審稿。我也非常感謝麗莎休斯和諾拉貝斯利，他們願意無止盡地討論防彈少年團並閱讀草稿。最後，我要答謝世界各地的ARMY，他們致力於錄製、翻譯和撰寫防彈少年團與K-pop的各個層面，對我有很大的幫助。

PICTURE CREDITS

Page 1: Han Myung-Gu / WireImage / Getty Images (top); ilgan Sports / Multi-Bits via Getty Images (bottom)

Page 2: Frazer Harrison / Getty Images (top left, top right, bottom right); Jeff Kravitz / FilmMagic / Getty Images (bottom left)

Page 3: Frazer Harrison / Getty Images (top and bottom); Kevin Mazur / WireImage / Getty Images (centre)

Page 4: Han Myung-Gu / WireImage / Getty Images (both)

Page 5: Han Myung-Gu / WireImage / Getty Images (top); Paul Zimmerman / Getty Images (bottom)

Page 6: John Shearer / Getty Images (top); TPG / Zuma Press / PA Images (bottom)

Page 7: RB / Bauer-Griffin / GC Images / Getty Images (top); Lionel Hahn / ABACA / PA Images (bottom)

Page 8: Frank Micelotta / PictureGroup / SIPA USA / PA Images

Page 9: Frank Micelotta / PictureGroup / SIPA USA / PA Images (top left); Jeff Kravitz / FilmMagic / Getty Images (top right); REX / Shutterstock (bottom left); Yonhap / Yonhap News Agency / PA Images (bottom right)

Page 10: Yonhap / Yonhap News Agency / PA Images (top); Santiago Felipe / Getty Images (bottom)

Page 11: Yonhap / Yonhap News Agency / PA Images (both)

Pages 12-13: Yonhap / Yonhap News Agency / PA Images

Page 14: John Salangsang / BFA / REX / Shutterstock (top); Kevin Mazure / WireImage / Getty Images (bottom)

Page 15: Ethan Miller / Getty Images (top); Kevin Mazur / BBMA18 / WireImage (bottom)

Page 16: Yonhap / Yonhap News Agency / PA Images (top); Terence Patrick / CBS via Getty Images (bottom)

INDEX

(Page numbers in **bold** indicate main entries for
BTS band members and ARMY)